MUSÉE
DU LOUVRE.

PRIX : 1 FR. 50 C.

MUSÉE DU LOUVRE.

CATALOGUE

DE LA

SALLE HISTORIQUE

DE LA GALERIE ÉGYPTIENNE

PAR

PAUL PIERRET

CONSERVATEUR ADJOINT DU MUSÉE ÉGYPTIEN.

PARIS.

CHARLES DE MOURGUES FRÈRES

Imprimeurs des Musées nationaux,

RUE JEAN-JACQUES ROUSSEAU, 58.

—

1873.

AVANT-PROPOS.

Champollion avait divisé le Musée Égyptien en salle des Dieux, salle Funéraire et salle Civile. M. de Rougé maintint cette excellente classification, mais il institua une section pour les monuments relatifs à la vie publique des Égyptiens, et réunit dans une salle spéciale, à laquelle il donna le nom de Salle Historique, tous les objets qui, portant des noms de rois ou de personnages importants, fournissent des données particulièrement intéressantes au point de vue de l'histoire. Il est entendu que nous ne parlons ici que des objets de petite dimension; les grands monuments historiques et religieux ont été décrits par le savant illustre, si prématurément enlevé à l'archéologie, dans un catalogue spécial dont la première édition remonte à l'année 1849.

La Salle Historique est la première de la galerie Égyptienne; elle ouvre sur l'escalier sud-est du Musée : c'est la description détaillée de cette salle qui va nous occuper.

Un livret de la nature de celui-ci s'adresse à deux sortes de publics : les visiteurs du Louvre non préparés par des études spéciales et les savants; encore ces derniers se subdivisent-ils en deux catégories, ceux qui étudient les monuments sur place et ceux qui, éloignés de Paris, ne peuvent en prendre connaissance que par la descrip-

tion qui leur en est faite. Ces divers publics ont des exigences diverses auxquelles je me suis efforcé de faire face.

Pour les uns et les autres, j'ai décrit les antiquités aussi exactement que possible; mais, afin de ne pas entraver la lecture des égyptologues en leur expliquant des choses ou des faits qu'ils connaissent aussi bien que moi, j'ai renvoyé à la fin du volume, sous forme de Glossaire, les notions élémentaires indispensables à qui veut entreprendre un examen raisonné des monuments. Ce procédé a l'avantage d'éviter les répétitions et de mettre le lecteur curieux de s'instruire à même de se procurer immédiatement l'explication du mot qui l'embarrasse, ainsi que le renseignement historique, archéologique ou mythologique nécessaire à l'intelligence de l'objet qu'il a sous les yeux.

Pour les savants éloignés de Paris, lorsqu'il s'est rencontré dans le courant de l'ouvrage un cartouche royal inconnu ou un nom propre intéressant à noter, j'ai pris soin de l'analyser signe par signe, de telle sorte que les égyptologues qui me liront plume en main puissent facilement le reproduire sur le papier.

Puissé-je, à l'aide de ces précautions, avoir atteint le double but que j'avais en vue : être utile aux hommes d'étude et inspirer aux visiteurs la curiosité de la science.

25 mars 1873.

PAUL PIERRET,
Conservateur adjoint du Musée Égyptien.

MUSÉE DU LOUVRE.

CATALOGUE

DE LA

SALLE HISTORIQUE

DE LA GALERIE ÉGYPTIENNE.

BAS-RELIEFS.

1. — (Inv. 3389.)

Bas-relief représentant un homme en marche, tenant une longue canne de la main droite et le sceptre *pad* de la main gauche. Il est vêtu d'une peau de panthère attachée par des bandelettes sur l'épaule droite, et coiffé à l'antique ; un enfant le suit.

En haut du panneau court un bandeau portant la légende hiéroglyphique : « Le familier du roi, *Mer-ab*. » Devant le personnage est gravé un vase à libation. Son fils porte le nom de *Nezem-ab*, intendant de la maison (du roi?).

Il y a lieu de croire que ce *Mer-ab* est le même haut fonctionnaire de la IVe dynastie, fils d'une princesse, et dont le musée de Berlin possède le tombeau, reproduit avec tant de soin dans les monuments de Lepsius (Denkm. II, 16 et suiv.)

Beau morceau d'art memphite. Bois. Haut. 0,84. Larg. 0,38.

2. — (Inv. 522, D 54.) Armoire **C**.

Ramsès II enfant, représenté assis sur le signe des montagnes *du* : c'est une assimilation au soleil levant lorsqu'il émerge à l'horizon céleste. Il porte la main gauche à sa bouche, en signe d'enfance, la main droite pend sur les genoux, il est vêtu d'une longue robe. La tresse de l'enfance pend sur son épaule. Un diadème relie ses cheveux et un uræus se dresse sur son front. Voici la traduction de la courte légende qui accompagne cette représentation : « Le roi de la Haute et de la Basse-« Egypte, maître des deux pays, *Ra-user-ma-sotep-« en-ra*, vivificateur, éternel comme le soleil. »

<center>Pierre calcaire. Haut. 0,18. Larg. 0,125.</center>

3. — (Inv. 518.) Armoire **B**.

Bas-relief taillé dans le creux, représentant le buste d'un prêtre *Sam*, orné de la tresse tournée à droite. Un ornement à tête de chacal et à bras humains se remarque près de l'épaule.

Derrière ce buste un fragment d'inscription hiéroglyphique nous apprend qu'il représente le prince *Kha-em-uas*, fils de Ramsès II.

<center>Pierre calcaire. Haut. 0,49. Larg. 0,50.
Provient des fouilles de M. Mariette, à Memphis.</center>

4. — (Inv. 524.) Armoire **C**.

Bas-relief représentant Ramsès II adolescent, debout, l'arc à la main, l'uræus au front et la tresse pendant sur l'épaule. Un lion est accroupi à ses pieds.

<center>Pierre calcaire. Haut. 0,28. Larg. 0,14.</center>

5. — (Inv. 520) Armoire **B**.

Fragment de bas-relief en basalte, portant une légende gravée qui nous donne le nom d'un *Ounnowré*, chancelier (?) du roi Ouaphrès.

<center>Long. 0,12. Larg. 0,08.</center>

5 bis. — (Inv. 495.) Armoire **B**.

Fragment de bas-relief représentant une tête de prêtre *Sam*, derrière laquelle se trouve une colonne d'inscription gravée en relief, où on distingue encore les mots : *zaï-en*, « voyage de? »

<center>Beau travail. Pierre. Haut. 0,29. Larg. 0,45.</center>

STATUES ET STATUETTES.

6. — (Inv. 464.) Armoire **A**.

Statuette royale coiffée du klaft que surmonte l'uræus et vêtue de la *schenti*. Un poignard, dont le manche a la forme d'une tête d'épervier, est passé dans la ceinture. Le personnage représenté ici et dont le type est étranger à l'Egypte, ressemble d'une manière frappante aux statues des rois Pasteurs découvertes à Tanis par M. Mariette (1).

Cette statuette, qui est d'un très-beau travail, est tronquée par le bas; les jambes manquent, ainsi qu'une partie des bras.

<center>Basalte vert. — Haut. 0,22.</center>

7. — (Inv. 496.) Armoire **B**.

Statuette de femme dont tout le buste manque. Elle est vêtue d'une longue tunique; ses bras, très-mutilés, s'appuient sur ses cuisses; elle est assise sur un trône et le tout est élevé sur une base. Cette statuette paraît avoir été adossée à un pilier. Une légende hiéroglyphique, gravée, court de chaque côté sur les montants

(1) Voir la reproduction donnée de ce monument par Th. Devéria, dans la *Revue archéologique*, en avril 1861.

du trône et sur la base, le long des jambes et des pieds. Les deux côtés du trône sont ornés de la décoration ordinaire.

Légende du côté droit et du côté gauche de la statue : « Proscynème à Ammon, seigneur des trônes du « monde, pour qu'il accorde les offrandes funéraires à « la royale fille et royale sœur Ahmès... née de la reine- « mère *Aah-hotep*, vivante éternellement. »

Des trous ronds, qui restent entre les pieds, montrent que la matière était entamée au tourillon.

<center>Brèche verte. Haut. 0,25.</center>

8. — (Inv. 446.) Armoire A.

Statuette de femme représentée debout, les bras pendants, et adossée à un pilier. Robe longue et étroite. La chevelure est soutenue par des bandeaux; deux longues tresses se recourbent sur la poitrine; les pieds sont nus. Les traces de peinture que porte ce monument proviennent malheureusement d'une restauration moderne. Une légende inscrite sur le dossier et se terminant sur le devant de la base, contient un proscynème adressé à Ptah-Sokar-Osiris par « la princesse *Aah-Hotep*, véridique. » Une princesse du même nom est figurée sur un cercueil du musée de Turin, entre Aménophis Ier et la reine *Ahmès-nowre-ari*.

<center>Pierre calcaire. Haut. 0,28.</center>

9. — (Inv. 470.) Armoire A.

Statuette représentant une femme vêtue d'une tunique talaire, couvrant l'épaule gauche. Le bras droit, nu, est collé le long du corps ; le bras gauche est ramené sur la poitrine. La main gauche tient un *flagellum*. La coiffure est formée de trois faisceaux de tresses et ornée de la dépouille du vautour; deux parties de la chevelure retombent sur la poitrine et la troisième derrière le dos. La tête devait supporter un ornement qui a disparu. Le vautour, ainsi que les bracelets, sont peints en jaune, les cheveux en noir et le visage en rouge.

Sur la base de cette statuette sont gravées trois légendes qui nous apprennent qu'elle a été dédiée par un auditeur dans la demeure de la justice, nommé *Tothi*, à

l'épouse royale et royale mère *Ahmès-nowre-ari*, femme d'Amosis, à laquelle, ainsi qu'à une déesse, il adresse un proscynème (1) pour qu'elle lui accorde une longue existence et une bonne sépulture.

<center>Bois. Haut. 0,35.</center>

10. — (Inv. 792.) Vitrine **N**.

Petit monument votif représentant un prince ayant le titre de *Sam* et nommé Touthmès, le corps allongé par terre et dans l'acte de pétrir un pain. On voit encore aujourd'hui des Nubiennes prendre la même posture pour pétrir de la farine de maïs. C'est en même temps l'attitude de la prosternation, car les Égyptiens se servaient du même signe pour rendre les idées *broyer, pétrir* et *se soumettre, rendre hommage;* c'est en effet ce signe syllabique *nez* qui est employé dans l'inscription gravée sur notre monument, laquelle est ainsi conçue :
« Illumination au prince Sam, Touthmès. (Il dit) : Je
« suis le serviteur de ce dieu; je lui rends hommage
« (*nez*). Encens au cycle divin qui est dans la divine
« région inférieure! »

Le prince Touthmès est coiffé d'une courte perruque à laquelle pend la tresse de l'enfance, et il a sur le dos la peau de panthère, insigne de sa haute fonction sacerdotale.

<center>Serpentine. Long. 0,10. Haut. 0,045.</center>

11. — (E 3176.) Armoire **A**.

Statuette d'homme accroupi sur les talons. Il est posé sur une base épaisse et vêtu de la *schenti;* ses deux bras s'appuient sur ses cuisses et chacune de ses mains tient un vase rond qu'il semble offrir. Une ceinture serre sa tunique. Sur la base, au-dessous des genoux, sont gravés les nom et prénom d'Aménophis II, et sur l'ornement de la ceinture on a gravé en surcharge le prénom de son successeur Touthmès IV. Le corps du personnage est adossé à un pilier sans légende. La tête manque. Bon travail.

<center>Marbre. Haut. 0,22. Larg. 0,29.</center>

(1) Il lui donne le titre de divine épouse d'Ammon.

12. — (Inv. 467.) Armoire **A.**

Statuette funéraire royale, sur le devant de laquelle est gravée une inscription de cinq colonnes hiéroglyphiques, donnant une variante développée de la formule du chapitre VI du Livre des Morts, au nom du roi Aménophis III.

<center>Granit. Haut. 0,41. Larg. 0,17.</center>

13. — (Inv. 2312.) Vitrine **N.**

Fragment d'une statuette d'un personnage qui était représenté debout, vêtu de la *schenti* et qui était adossé à un pilier. Ce pilier porte la gravure d'une partie du nom de la reine Taïa.

<center>Terre émaillée. Haut. 0.12.</center>

14. — (E 5336.) Armoire **B.**

Statuette représentant un personnage assis à l'orientale, enveloppé d'une longue robe, les bras croisés sur les genoux ; sur l'épaule gauche est gravé le prénom de Touthmès III. On lit sur le devant, en deux colonnes d'hiéroglyphes :

« Proscynème à Ptah, maître de la vérité : qu'il ac-
« corde les offrandes funéraires, etc., à la personne du
« chef de Memphis *Hu-mdï*. »

<center>Granit. Haut. 0,18.</center>

15. — (Inv. 891.) Sur la cheminée.

Statuette sans légende d'un roi coiffé du klaft que surmonte l'uræus. Il est assis ; la main gauche s'appuie sur la cuisse ; la main droite, ramenée sur la poitrine, tient le *pedum* et le *flagellum;* il est vêtu de la *schenti*. Le type tout particulier et l'obésité du personnage ont fait attribuer cette statuette à un des usurpateurs de la XVIIIe dynastie, le roi Aménophis IV. Le trône sur lequel il est assis est muni d'un coussin. Le bas des jambes et les pieds sont de restauration moderne. Cette statuette faisait autrefois partie d'un groupe composé de deux personnages; la femme du souverain était

assise à côté de lui et passait son bras derrière le dos du roi. Ce bras est resté adhérent à la statuette.

<p align="center">Très-beau travail. Stéatite. Haut. 0,64.</p>

<p align="center">(Voir : de Rougé, notice sommaire, p. 65.)</p>

16. — (Inv. 478.) Armoire A.

Statuette représentant le prince *Kha-em-uas* dans son costume de Sam, coiffé de la tresse, paré d'un collier à trois rangs, vêtu d'une tunique ramenée sur le devant en tablier triangulaire et chaussé de sandales. Il a les bras croisés et tient le *dad* et le *ta*. L'inscription gravée sur cette statuette le dit fils de la reine *Isi-nowre*.

<p align="center">Serpentine. Haut. 0,30.</p>

17. — (Inv. 502.) Armoire B.

Statuette d'un personnage coiffé de la longue perruque et vêtu de la tunique ample de la XIXe dynastie. Beau type ramesside. Les avant-bras pendent le long du corps; la main gauche, mutilée, devait tenir un objet qui a disparu. Le pied gauche manque. Cette statuette est élevée sur une base et adossée à un pilier : la gravure des inscriptions dont elle est couverte est remplie d'une pâte jaune. On y lit des proscynèmes adressés à Ammon, à Tum, à Ptah, par un gardien des portes du palais, nommé *Piaï*, qui se dit favori du roi.

<p align="center">Bois. Haut. totale, 0,55.</p>

18. — (Inv. 458.) Armoire A.

Statuette d'homme debout sur une base, laquelle entre dans un socle à mortaise. Ce personnage est vêtu de l'ample tunique de la XIXe dynastie et coiffé d'une longue perruque. Ses yeux sont peints en noir et l'on discerne sur son collier des traces de peinture rouge. Il est chaussé de sandales; il a les bras pendants, et tient de la main gauche un objet indéterminé et de la droite une longue enseigne dont l'extrémité s'appuie sur la base : cette enseigne est surmontée d'un épervier dont la tête manque. Cette statuette est adossée à un pilier qui porte un proscynème à Ptah par le per-

sonnage représenté : le *erpa-ha*, scribe royal, intendant de la demeure du maître des deux pays, nommé *Panehes*, véridique. Autour du socle on lit un proscynème à Sokar-Osiris.

La statuette est en marbre blanc, le socle en grès.
Haut. 0,22. Larg. 0,05.

19. — (Inv. 671.) Armoire **D**.

Statuette votive sans légende, posée sur un socle plein.

Bois peint, Haut. 0,47. Long. 0,23.

19 *bis*. — (Inv. 671.) Armoire **D**.

Statuette votive posée sur un socle creux que surmonte la figuration d'un épervier momifié. Sur le devant du corps on lit une invocation à Osiris.

Bois peint. Haut. 0,46. Long. 0,24.

20. — (Inv. 668.) Armoire **D**.

Statuette votive, sans coiffure, posée sur un socle plein. Elle est au nom de la dame *Ta-ki-uata*, dont la mère se nommait *Khata*. Trois colonnes d'hiéroglyphes d'un bon style, tracées à l'encre noire le long du corps, contiennent des proscynèmes adressés à Osiris et à Sokari.

Bois peint. Haut. 0,33. Long. 0,23.

21. — (Inv. 669.) Armoire **D**.

Statuette votive, sans coiffure, posée sur un socle creux qui contenait un papyrus dont on voit encore quelques débris. Un épervier est posé sur le couvercle de ce socle. Ce monument est au nom de la chanteuse de la demeure d'Ammon, *Tà-ba-t*, véridique.

Bois. Haut. 0,40. Larg. 0,29.

22. — (Inv. 670.) Armoire **D**.

Jolie statuette votive à face dorée, coiffée du diadème *atew*, au nom de la prêtresse d'Ammon-Râ, *Ise-en-Kheb*,

fille du prophète d'Ammon-Râ, *Mont-em-hâ*. Une colonne d'hiéroglyphes, tracée au dos, contient une formule religieuse.

<div align="center">Bois peint. Haut. 0,52.</div>

23. — (Inv. 500.) Armoire **B**.

Statuette de la reine *Karomama*, montée sur une base élevée. Elle est dans l'attitude de la marche, vêtue d'une longue robe collante et coiffée d'une épaisse perruque que surmonte une sorte de modius. Elle porte les deux mains en avant, comme pour présenter des offrandes. Son collier et sa robe, d'une grande richesse, sont entièrement niellés en or. Le visage, la perruque, les bras, les mains et les pieds étaient dorés. Une longue inscription, gravée en hiéroglyphes niellés d'un métal rouge, nous apprend que cette statuette est l'œuvre d'un prêtre d'Ammon nommé *Aah-nekht*, qui l'a fait ériger en l'honneur de la princesse. Karomama était l'épouse de Takelothis Ier, suivant M. de Rougé, de Takelothis II, suivant M. Brugsch.

Ce magnifique objet d'art est en bronze. Les yeux sont rapportés, la prunelle est en pierre dure, l'œil droit est mutilé.

<div align="center">Hauteur totale 0.60. Largeur de la base 0,12.</div>

24. — (E 6204.) Armoire **A**.

Joli groupe de trois statuettes en or, représentant Isis et Horus qui étendent la main sur Osiris en signe de protection. Osiris coiffé du diadème *atew*, et le corps enveloppé, est accroupi sur un dé en lapis-lazuli au nom du roi Osorkon II. L'inscription du socle, reflétée par une glace, contient une formule religieuse en faveur du même roi dont elle accompagne les cartouches; cette inscription est ainsi conçue : «Discours d'Osiris Oun-
« nowre (c'est-à-dire l'Etre bon) : Je t'accorde des fêtes
« trentenaires très-nombreuses. Je t'accorde toute puis-
« sance et toute victoire. Je t'accorde les années du
« dieu Toum, ainsi qu'au soleil. »

Ces figurines sont d'un excellent modelé et d'une finesse remarquable. Le socle était incrusté de pâtes de verre. Il est à présumer que le morceau de lapis a reçu une inscription antérieure à celle qui s'y trouve ; en

tout cas, il a été repoli par une main moderne. Le style des hiéroglyphes est médiocre.

<center>Haut. 0,10. Larg. 0,65.</center>

25. — (Inv. 466.) Armoire **A.**

Isis assise allaitant Horus. Des trous ont été pratiqués sur la tête de la déesse pour recevoir des insignes qui ont disparu. La base de ce groupe de marbre gris entre à mortaise dans un socle d'albâtre. Sur le socle est gravée, en deux lignes, la légende suivante : « Qu'Isis, la grande mère divine, donne la vie à l'inten-« dant de la grande demeure de la divine adoration, « *Scheschanq.* »
Autour du socle, on lit : « Faveur et amour au gram-« mate qui est dans la divine adoration, *Har-se-isi*, fils « de celui qui est dans la divine adoration *Ra-ab-ur*; sa « mère est la dame *Ta-du-en-schma*. »

<center>Haut. totale 0,12.</center>

26. — (Inv. 3933.) Armoire **B.**

Chatte accroupie : elle porte sur la poitrine une égide de Sekhet attachée à son cou par un collier. Un scarabée est gravé entre les oreilles, sur le haut de la tête. Les yeux, qui sont rapportés, étaient formés d'une feuille d'or recouverte d'un cristal serti d'une bordure en pâte de verre bleue. Cette chatte est posée sur une base de bronze, creuse, à fond de bois, qui porte une inscription hiéroglyphique : c'est une invocation à la déesse Bast en faveur de *Ankhmer-Sepet* (1). On sait que le chat était consacré à Bast.

<center>Bronze. Haut. 0,28.</center>

27. — (Inv. 519.) Armoire **B.**

Statuette représentant un personnage accroupi dont les deux mains croisées sont appuyées sur les genoux. Sa main droite tient un épi. Les yeux étaient peints en

(1) *Sepet* est le nom égyptien de *Sothis* ou Sirius.

noir et les lèvres en rouge. Une scène, gravée sur le devant, représente un adorateur devant Apis à corps humain et à tête de taureau. Cette statuette est sur une base et adossée à un pilier. Les légendes gravées et rehaussées de noir dont elle est couverte contiennent des prières adressées à Apis par un chef de constructions nommé *Houï*, qui demande au dieu une longue existence et des offrandes funéraires après sa mort.

<center>Pierre calcaire. Haut. 0,23.</center>

<center>Provient du Sérapéum (Apis I de la XXII^e dynastie).</center>

28. — (E 3915.) Armoire **A**.

La déesse Bast, léontocéphale, debout sur une courte base et adossée à un pilier. Les deux bras sont collés contre le corps; la main droite tient le signe de la vie. Sur le plat de la base, aux deux côtés de la déesse et le long des pieds, sont répétés les mots : « Bast, la végétation (?) des deux pays. » Sur la base, au devant de la déesse, est gravée en deux lignes la légende de « la grande favorite, héritière et reine, *Kenensa-t* (1), vivante. »

On lit sur le pilier, en une colonne : « Le Dieu bon, « maître des deux pays, seigneur absolu, roi de la Haute « et de la Basse-Égypte, *Ra-user-ma-t*, fils du soleil, « *Piankhi*, aimé de Bast, végétation des deux pays; il « est vivifiant, comme le soleil, éternellement. » (Voyez *Piankhi*, au Glossaire.)

<center>Granit. Haut. 0,25.</center>

29. — La statue qui est au centre de la salle est un très-beau morceau d'art saïte; malheureusement elle a été brisée en plusieurs endroits et a subi des restaurations. Elle représente le roi Psametik II, vêtu de la *schenti* et coiffé du *klaft*, que surmonte l'uræus. Il est dans l'attitude de la marche, les bras pendants le long du corps et adossé à un pilier. Chacune de ses mains tient un rouleau de papyrus. La tête, l'avant-bras gauche, les pieds et la jambe gauche sont modernes.

(1) La corbeille à anse, deux traits horizontaux, le carquois (?) = *sa* et le segment de sphère.

Les nom et prénom du roi sont gravés sur sa ceinture. L'inscription du pilier ne donne que sa bannière et sa légende officielle.

<div style="text-align:center">Basalte. Haut. 0,85.</div>

30. — (Inv. 663.) Armoire **C**.

Groupe de trois personnages assis : un Égyptien, sa femme et son fils. La partie supérieure est brisée. Ce monument est couvert d'inscriptions par devant et par derrière ; elles sont malheureusement très-frustes et incomplètes. On peut y reconnaître néanmoins que le personnage du milieu, sur la poitrine duquel est gravé un Osiris en forme de momie, était un prophète d'Ammon nommé *Pcwaaneit*. Sa femme, prêtresse de Neit, se nommait *Na-newru-sekhet*, et son fils, prophète d'Horus, se nommait *Paschep*. XXVI^e dynastie.

<div style="text-align:center">Granit. Haut. 0,29. Larg. 0,30.</div>

31. — (E 4901.) Armoire **A**.

Fragment d'une statuette naophore, c'est-à-dire représentant un personnage à genoux tenant l'image d'Orisis dans un naos. On lit des deux côtés de la base et par derrière les restes de trois légendes hiéroglyphiques au nom d'un haut fonctionnaire, prophète de Psamétik, nommé *Anipou* ou *Seez-to-ui*. Époque saïte.

<div style="text-align:center">Bon travail. Granit gris.</div>

32. — (Inv. 2541.) Vitrine **R**.

Fragment de statuette royale dont il ne reste que le tronc ; elle était ceinte de la *schenti*. La main droite tenait un rouleau de papyrus. Le pilier auquel était adossée cette figure royale portait un cartouche aujourd'hui effacé, et suivi de la mention : « Aimé de Ptah. » Style saïte.

<div style="text-align:center">Basalte. Haut. 0,21. Larg. 0,08.</div>

33. — (Inv. 2456.) Armoire **A**.

Statuette représentant une femme vêtue d'une longue

tunique, adossée à un pilier et les bras pendants le long du corps. La tête et les pieds manquent. L'inscription nous apprend que c'était la prophétesse et princesse *Philotera-her-s-ankh*, véridique, fille du prophète *Ra-nowreab* et d'une dame (son nom manque) vouée au culte de *Ptah-sokari-osiri*, prêtresse de Khem, d'Isis, de Nephthys, du temple d'Osiris à Alexandrie et d'Anubis.

Cette statuette, d'un beau travail d'art Ptolémaïque légèrement marqué de l'influence grecque, provient du Sérapéum.

<center>Calcaire siliceux. Haut. 0,39.</center>

34. — (E 3649.) Armoire **B**.

Statuette d'un roi coiffé d'un casque que surmonte l'uræus; il est assis sur ses talons, sa tunique courte est rayée. Il appuie ses deux mains sur les bords d'une cuve en forme de cartouche qui est placée devant lui. Le roi et la cuve sont montés sur un demi-cylindre creux.

Cet objet provient d'un brûle-encens; la cuve servait à déposer les grains de parfum.

<center>Bronze. Haut. 0,075.</center>

35. — (E 3653.) Armoire **D**.

Statuette d'un enfant nu, orné de la tresse et de l'uræus. Chacune de ses mains porte un cynocéphale accroupi qu'il semble présenter en offrande.

<center>Bronze. Haut. 0,06.</center>

36. — (E 3917.) Armoire **B**.

Statuette d'un roi dans l'attitude de la marche. Il porte le *pschent* orné de l'uræus et est vêtu d'une tunique courte guillochée. Ses deux bras pendent le long du corps. La tête est munie d'une bélière indiquant que cette statuette était une amulette.

<center>Bronze. Haut. 0,07.</center>

37. — (E 3926.) Armoire **B**.

Roi vêtu de la schenti et coiffé du klaft. Il est assis

sur les talons et porte les deux mains en avant, comme s'il présentait un vase d'offrande.

<div align="center">Bronze. Haut. 0,14.</div>

38. — (E 3927.) Armoire **B**.

Jeune roi, dans l'attitude de la marche. Il est nu et coiffé de la *takieh* ornée de l'uræus. Les deux bras manquent. Proportions très-allongées. Très-joli travail. Cette statuette paraît n'avoir jamais eu de base.

<div align="center">Bronze. Haut. 0,15.</div>

39. — (E 3928.) Armoire **B**.

Statuette de roi en marche, vêtu d'une courte tunique; il a la tête rasée, et son front est orné de l'uræus. Il tient entre ses deux mains une sorte de pain en forme de disque, troué au centre, qu'il présente en offrande. Proportions élancées.

<div align="center">Bronze. Haut. 0,10.</div>

40. — (E 3929.) Armoire **B**.

Satuette de roi en marche, vêtu d'une courte tunique d'étoffe rayée. Il a la tête rasée et son front est orné de l'uræus. Il tient en main une sorte de couronne qu'il présente en offrande.

<div align="center">Proportions élancées. Bronze. Haut. 0,07.</div>

41. — (E 3930.) Armoire **B**.

Statuette d'un roi représenté un genou en terre. Il est vêtu d'une courte tunique et coiffé de la couronne rouge. Il tient dans ses mains et présente, comme offrande, deux objets difficiles à déterminer, peut-être un brûle-encens et un vase à libations.

<div align="center">Bronze. Haut. 0,07.</div>

42. — (Inv. 512.) Armoire **B**.

Socle de statuette sur le devant de laquelle quatre

lignes d'hiéroglyphes, presque entièrement effacées, contenaient une invocation à Ammon-Ra. Sur les trois autres côtés de ce socle étaient gravées des scènes d'offrandes, de libations, etc., parmi lesquelles on distingue des légendes religieuses et des noms royaux qui ne sont malheureusement plus déchiffrables.

<center>Bronze. Haut. 0,06. Long. 0;30.</center>

43. — Armoire **B**.

Statuette d'un roi à genoux, coiffé du klaft, les reins ceints de la schenti et l'uræus au front. Les mains sont brisées ainsi que le bout des pieds. Traces de dorure au visage et sur la schenti.

<center>Bronze. Haut. 0,075.</center>

44. — (Inv. 443.) Armoire **A**.

Statuette représentant un roi debout, en marche, vêtu de la schenti et casqué, avec un uræus sur le front.
Beau travail. Cette statuette, qu'on pourrait attribuer à l'ancien empire, a été repolié et repeinte.

<center>Bois. Haut. 0,28.</center>

45. — (Inv. 506.) Armoire **B**.

Roi vêtu de la schenti et coiffé d'un casque orné de l'uræus. Il est en marche, le pied gauche en avant; ses deux bras sont portés en avant comme s'il présentait une offrande.

<center>Beau travail. Bronze. Haut. 0,24.</center>

46. — (Inv. 509.) Armoire **B**.

Un roi vêtu de la schenti, coiffé d'un klaft orné de l'uræus, est assis sur ses talons et tend les deux mains en avant comme s'il présentait une offrande. Ce roi est monté sur un support en forme de pylône, qui lui-même est placé sur une base moins haute et plus longue. Au bout de cette base, devant le roi et lui tournant le

dos, un singe accroupi, coiffé du disque lunaire, symbolise le dieu Toth-Lunus. Très-joli travail.

<p align="center">Bronze. Haut. 0,16. Long. de la base 0,11.</p>

47. — (Inv. 649.) Armoire **B**.

Statuette funéraire d'un personnage royal, représenté coiffé du klaft que surmonte l'uræus; il tient le signe de la vie. Quatre colonnes d'hiéroglyphes gravés donnaient le texte du chapitre VI du Livre des Morts (1). Malheureusement cette statuette, qui est d'un beau travail, est brisée à la moitié de sa hauteur.

<p align="center">Serpentine. Haut. 0,14.</p>

48. — (Inv. 5044.) Armoire **B**.

Statuette d'un roi en marche, vêtu d'une tunique courte, la tête rasée et le front orné de l'uræus. Il tient entre ses deux mains une sorte de pain en forme de disque.

<p align="center">Bronze. Haut. 0,08.</p>

FIGURINES FUNÉRAIRES.

Les figurines funéraires se rencontrent en nombre considérable dans les sépultures égyptiennes. De diverses dimensions et de diverses matières : bois, pierre calcaire, pierre dure et porcelaine (2), elles étaient déposées par les parents du mort dans des coffrets de bois peint en forme de tombeau (voy. Salle funéraire) ou de petites chapelles (voy. Salle historique, arm. C.). Leur aspect est celui

(1) Voir, pour ce texte, aux *Figurines funéraires*.
(2) Les figurines en bronze sont d'une extrême rareté : le Louvre en possède deux au nom de Ramsès II (n°ˢ 71 et 72, armoire C.).

de la momie; de leurs mains croisées sur la poitrine elles tiennent des instruments d'agriculture, hoyaux et sarcloirs, et un sac destiné à contenir des graines pend sur leur épaule. Le sens de cet outillage nous est expliqué par le tableau du chapitre 110 du *Livre des Morts* qui représente le défunt labourant, semant et moissonnant dans les champs célestes. Sur ces petites statuettes est habituellement tracé le texte du chapitre VI du même livre, dans lequel elles sont appelées *ouschabtiou*, du verbe *ouscheb*, « répondre. » Elles étaient donc considérées comme des *répondantes* de l'aptitude du personnage représenté à accomplir les travaux de l'autre vie. Voici ce texte qui est une allocution que leur adresse le défunt : « O *ouschabtiou!* Si cet osiris N. est jugé digne
« de faire tous les travaux qui se font dans la divine région
« inférieure, alors tout principe mauvais lui est enlevé,
« comme à un homme maître de ses facultés. Or moi, je
« vous dis : jugez-moi digne pour chaque journée qui s'ac-
« complit, ici, de fertiliser les champs, d'inonder les ruis-
« seaux, de transporter le sable de l'ouest à l'est. Or je
« vous dis cela, moi l'osiris N. »

Une rédaction plus ancienne, dont la statuette d'Aménophis III, n° 52 (armoire C.) nous offre un spécimen, est ainsi conçue : « Faire faire des répondantes pour l'osiris
« N. O dieux qui êtes auprès du Seigneur universel (1),
« qui siégez auprès de lui, il vous est ordonné de procla-
« mer son nom ; accordez-lui les choses de l'autel du sanc-
« tuaire (2), écoutez tous ses vœux.... L'osiris N. aura à
« inonder les ruisseaux, à transporter le sable de l'est à
« l'ouest. Qu'il soit désigné dans la suite des temps, de-
« vant l'Être bon, pour recevoir les pains sacrés. »

Beaucoup de figurines portent, au lieu de ces textes, la simple mention : « Illumination de l'osiris un tel! » qui s'explique ainsi : Les Egyptiens distinguaient l'âme de l'intelligence et prêtaient à cette dernière une forme lumineuse. Le mot *Khou*, qui exprime l'intelligence, est déterminé par un disque rayonnant. Cette association des idées de lumière et d'intelligence permet de supposer que la formule « Illumination de l'osiris N. » équivalait à celle-ci : que l'osiris N. devienne pur esprit!

Enfin M. Mariette a rencontré dans les tombes de la XII^e

(1) Le dieu suprême, Osiris.
(2) Les offrandes funéraires.

et de la XIIIᵉ dynastie des figurines portant la formule initiale des stèles *Suten-du-hotep*, encore inexpliquée et à laquelle on attribue le sens vague de proscynéme.

Consulter sur ce sujet : Chabas, *Observations sur le chap. VI du Rituel Egyptien;* Birch, *On sepulchral figures.*

49. — (E 5616.) Vitrine N.

Deux figurines funéraires au nom du prophète *Senb-w*. Terre émaillée de couleur verte. Vernis noir à la barbe et à la perruque.

Haut. max. 0,07.

50. — (Inv. 2245.) Vitrine N.

Pied d'une figurine funéraire sur laquelle était gravée une inscription hiéroglyphique de quatre lignes au nom d'Aménophis III.

Serpentine. Haut. 0,033.

51. — Vitrine N.

Pied d'une figurine funéraire dont la gravure, rehaussée de bleu, donne le prénom d'Aménophis III.

Albâtre. Haut. 0,04.

52. — (Inv. 645.) Armoire C.

Figurine funéraire royale dont les bras croisés tiennent le signe de la vie. Sur le devant du corps est tracée une inscription en quatre colonnes offrant une variante du texte du chapitre VI du Livre des Morts (1).

La légende se termine par le cartouche-nom d'Aménophis III. Cette statuette a été brisée au milieu du corps et recollée. La tête manque.

Serpentine. Haut. 0,21.

(1) Voyez l'introduction aux Figurines funéraires.

FIGURINES FUNÉRAIRES.

53. — (E 5332.) Vitrine Q.

Figurine funéraire portant les nom et prénom du roi Séti Ier de la XIXe dynastie. On y a gravé une partie du chapitre VI du Livre des Morts. Le champ de l'inscription n'est pas rempli.

<div style="text-align:center">Bois. Haut. 0,185.</div>

54. — (Inv. 651.) Vitrine Q.

Pied d'une figurine funéraire au nom du roi Séti Ier et portant trois lignes du texte du chapitre VI du Livre des Morts.

<div style="text-align:center">Terre émaillée de couleur bleue. Haut. 0,04.</div>

55. — (E 5332.) Vitrine Q.

Figurine funéraire portant le prénom du même roi. Six lignes du chapitre VI du Livre des Morts.

<div style="text-align:center">Bois. Haut. 0,18.</div>

56. — (E 5332.) Vitrine Q.

Figurine funéraire portant le prénom du même roi. Cinq lignes du chap. VI du Livre des Morts. Le pied est brisé. Bon travail.

<div style="text-align:center">Bois. Haut. 0,19.</div>

57. — (E 5232.) Vitrine Q.

Figurine funéraire portant le prénom du même roi. Même texte. Pied endommagé.

<div style="text-align:center">Bois. Haut. 0,21.</div>

58. — (E 3182.) Vitrine Q.

Figurine funéraire portant le prénom du même roi. Même texte.

<div style="text-align:center">Bois. Haut. 0,185.</div>

59. — (Inv. 2248.) Vitrine Q.

Figurine funéraire portant le prénom du même roi. La tête et les pieds manquent. Même texte.

<div style="text-align:center">Terre émaillée de couleur bleue. Haut. 0,21.</div>

60. — (E 5332.) Vitrine Q.

Figurine funéraire portant le prénom du même roi. Même texte.

<div style="text-align:center">Bois. Haut. 0,21.</div>

61. — (Inv. 795.) Vitrine **P**.

Pied de figurine funéraire portant une partie du chapitre VI du Livre des Morts avec le cartouche de Séti Ier Meneptah.

<div style="text-align:center">Porcelaine bleue. Haut. 0,055. Larg. 0,025.</div>

62. — (Inv. 511.) Vitrine **P**.

Pied de figurine funéraire portant une partie du chapitre VI du Livre des Morts avec le cartouche de Séti Ier Meneptah.

<div style="text-align:center">Haut. 0,06. Larg. 0,04.</div>

63. — (Inv. 472.) Armoire **A**.

Figurine funéraire d'un très-beau bleu clair au nom de Séti Ier. Les neuf lignes d'hiéroglyphes qui y sont tracées donnent le texte du chap. VI du Livre des Morts.

<div style="text-align:center">Terre émaillée.</div>

64. — (Inv. 651.) Armoire **C**.

Sept fragments de figurines funéraires d'un bel émail bleu, au nom de Séti Ier.

<div style="text-align:center">Terre émaillée. Haut. 0,035 à 0,11.</div>

FIGURINES FUNÉRAIRES.

65. — (Inv. 511.) Armoire C.

Un fragment de figurine funéraire d'un bel émail bleu, au nom de Séti Ier.

<div align="center">Terre émaillée. Haut. 0,075.</div>

66. — (Inv. 652.) Armoire C.

Tête d'une figurine du même roi, coiffé du klaft et tenant en main les hoyaux. Beau travail.

<div align="center">Terre émaillée.</div>

67. — (Inv. 654.) Armoire C.

Quatre figurines funéraires en bois au nom du même roi ; on y a gravé la formule ordinaire.

<div align="center">Haut. 0,18.</div>

68. — (Inv. 655.) Armoire C.

Quatre figurines funéraires en porcelaine bleue au nom du même roi.

<div align="center">Haut. 0,15.</div>

69. — (E 4884.) Armoire C.

Quatre figurines funéraires en porcelaine bleue au nom du même roi.

<div align="center">Haut. 0,14.</div>

70. — Vitrine P.

Pied d'une figurine funéraire qui a été faite pour un roi. Quatre colonnes d'hiéroglyphes, dont la gravure était remplie d'un mastic jaune, contenaient le texte du chapitre VI du Livre des Morts. Il ne nous en reste que quelques mots, parmi lesquels ceux-ci : « l'osiris roi. » Le style excellent des caractères permet de reporter ce monument à la XVIIIe ou à la XIXe dynastie.

<div align="center">Bois. Haut. 0,03. Larg. 0,045.</div>

71. — (Inv. 656.) Armoire **C**.

Figurine funéraire en bronze au nom de Ramsès II, représenté les bras croisés et coiffé d'une longue perruque. L'inscription gravée sur le devant du corps se lit : « l'osiris roi *Ra-user-ma-mer-amen*, véridique en paix. »

<center>Bronze. Haut. 0,125.</center>

72. — (Inv. 656.) Armoire **C**.

Figurine identique à la précédente, portant la légende : « l'osiris, seigneur des levers, *Ra-user-ma-mer-amen*, véridique, éternellement. »

<center>Bronze. Haut. 0,125.</center>

Nota. Les figurines en bronze sont extrêmement rares.

73. — (Inv. 445-2877.) Armoire **A**.

Figurine funéraire du prince *Kha-em-uas*, coiffé en *Sam*. Son corps est peint en rouge ; ses yeux, ses sourcils et ses cheveux en noir ; le lien de la barbe, le collier et la tresse pendante sont peints en bleu clair. Une légende mystique est gravée en beaux caractères sur le devant du corps : « Prince, grand-prêtre, *Kha-em-uas*, « tes deux yeux (ou tes deux *ouza*, périodes d'existence?) « le Soleil les donne pour que ta chair soit à la place où « tu es. »
Cette figurine a été découverte, le 19 mars 1852, dans la niche creusée au milieu du mur, à gauche, en entrant, dans la salle de *Kha-em-uas*, au Sérapéum.

<center>Grès peint. Haut. 0,38.</center>

74. — (Inv. 445.) Armoire **A**.

Figurine funéraire du prince *Kha-em-uas*, représenté en costume de *Sam*. Sur le devant des jambes est inscrite la légende : « Le prince, Sam, *Kha-em-uas*, l'Horus de la vallée sainte et grande (1) : il a joint les gonds en-

(1) La vallée funéraire.

semble (1). » En effet, cette figurine a été trouvée, ainsi que la précédente, dans une salle du Sérapéum qui paraît avoir été fermée par ce prince.

<center>Grès peint. Haut. 0,34.</center>

75. — (2876.) S 1384. Armoire **A**.

Figurine de consécration en forme de momie, représentant le prince *Kha-em-uas* orné de la coiffure du *Sam* et tenant un *dad* et un nœud symbolique. Une légende, finement gravée, décore le devant du vêtement. Elle se lit : « Le prince, Sam, *Kha-em-uas*, lui est donnée « la coiffure de prêtre *nemems* dont le nom (mystique « est) lever de Sothis (Sirius), auprès de *Sahou* (Orion). » Même provenance que les précédentes.

<center>Serpentine grise. Haut. 0,20.</center>

76. — (2874.) S 1383. Armoire **A**.

Figurine de consécration représentant le prince *Kha-em-uas* coiffé en grand prêtre *Sam* et tenant l'emblème mystique appelé *boucle de ceinture* et le *dad*, symbole de perpétuité.
On lit sur le devant de la figurine : « Le prince, grand prêtre, *Kha-em-uas*, né de la noble favorite et compagne, dame de Saïs, la reine *Ise-t Newer-t*. » Même provenance que les précédentes.

<center>Stéaschiste noirâtre. Haut. 0,185.</center>

77. — Vitrine **Q**.

Dix figurines funéraires en terre émaillée dont les hiéroglyphes sont peints en noir au nom du prince *Kha-em-uas*, fils de Ramsès II.

<center>Haut. max. 0,14.
Proviennent des fouilles du Sérapéum.</center>

(1) *Num-new-qeb-t-sami*.

78. — (Inv. 456.) Armoire A.

Figurine funéraire en terre émaillée de couleur blanche, coiffée en prêtre *Sam*. La chevelure, les yeux, la barbe, le collier et les hoyaux sont en émail brun, ainsi que la légende qui court verticalement le long du corps et se lit : « Illumination à l'osiris, Sam et prince *Kha-em uas-t*. »

<div style="text-align:center">Haut. 0,14.</div>

<div style="text-align:center">Provient des fouilles de M. Mariette, au Sérapéum.</div>

79. — (Inv. 456.) Armoire A.

Figurine au nom du même personnage ; elle est ornée du collier à deux rangs d'où pendent le signe de la vie et celui de la paix. Les deux mains, croisées sur la poitrine, tiennent l'une le *dad*, l'autre le *ta*.

Légende verticale partant du cou et descendant jusqu'aux pieds : « Le *erpa*, résident de *Ro-stau*, chef.... le prince Kha-em-uas, véridique. »

Légende gravée sur le devant du corps : « Il dit :
« Tu apparais. Tu vois le disque solaire. Tu es adoré
« dans la vie. Tu es invoqué dans *Ro-sti*. Il t'est fait des
« offrandes dans *Aa-t-za-t-maut*. Tu vas dans la mon-
« tagne de l'Occident par la porte de *Ro-stau*. Tu es
« le maître de pénétrer la retraite mystérieuse ; tu
« siéges dans *To-zeser* (1), ainsi que les grands qui sont
« auprès de Râ. »

<div style="text-align:center">Schiste gris. Haut. 0,27. (Collection Clot-Bey.)</div>

80. — (2873) S 1385. Armoire A.

Figurine funéraire. Un personnage à courte coiffure, ornée sur le côté de la longue tresse, tient en main les emblèmes *dad* et *ouas*. Il a une barbe courte et un collier à trois rangs d'où pendent les signes *Ankh* et *hotep* (2).

(1) Ces noms de localités appartiennent à la géographie égyptienne de l'autre monde. Ce texte n'est autre chose qu'une promesse de divinisation après la mort.

(2) C'est-à-dire « vie » et « repos. »

Sur le devant, légende du fils de Ramsès II « le prince, grand prêtre, *Kha-em-uas* aimé d'Apis, nouvelle vie de Ptah. » Même provenance que le n° 78.

<center>Stéachiste gris foncé. Haut. 0,15.</center>

81. — (E 3078.) Vitrine **P.**

Figurine funéraire ornée de la tresse des prêtres appelés *Sam*, et d'un collier auquel est suspendu l'hiéroglyphe du cœur. Les deux mains, croisées sur la poitrine, tiennent le *dad* et le *ta*. Les inscriptions qui couvrent cette figurine donnent le texte du chapitre VI du Livre des Morts : elles sont au nom du prince *Si-ptah*, fils de Ramsès II (1).

<center>Albâtre. Haut. 0,16.</center>

82. — (2871.) S 1421. Armoire **A.**

Figurine funéraire. Un personnage à courte coiffure, ornée sur le côté d'une longue tresse, tient en main les deux hoyaux. Il a un collier à trois rangs. Sur le devant, légende d'un des fils de Ramsès II « le prince, grand « chef de troupes, Ramsès, ayant l'autorité de parole « (*ma-kheru*) auprès de Sokari. »

Cette figurine a été découverte, le 19 mars 1852, au Sérapéum, sous le cercueil, à droite en entrant, dans la chambre de *Kha-em-uas*.

<center>Stéaschiste gris foncé. Haut. 0,135.</center>

83. — (2973.) S 1251. Armoire **A.**

Figurine funéraire d'un personnage qui était scribe des offrandes sacrées à Ptah et se nommait *Khaï*. Albâtre. Une épaule a été brisée et réparée.

Cette figurine a été découverte le 19 mars 1852, à la tête du cercueil, en face de la porte de la salle de *Kha-em-uas*, au Sérapéum.

<center>Haut. 0,148.</center>

(1) Il est compris dans la liste des fils de ce roi dont les r ines d'Abydos nous ont conservé les débris.

84. — (E. 3074). Armoire **A**.

Figurine funéraire ornée du collier à cinq rangs et portant sur la poitrine un scarabée, symbole de résurrection. Elle tient de chaque main un hoyau; un panier à semence est placé sur chacune de ses épaules. L'enveloppe funéraire et le klaft sont peints en noir, la figure et les mains en rouge, les accessoires en blanc. Sur le devant du corps, six lignes d'hiéroglyphes gravés contiennent la formule funéraire :

« Illumination de l'Osiris, chef des sculpteurs sacrés, *Huï*. Il dit, etc. »

L'inscription se termine par une colonne verticale descendant de la nuque aux talons : « Le grand artiste? (1) au temple.... d'Abydos et d'Isis, à... *Huï*, véridique. »

Sur le bras droit est aussi gravée verticalement la légende suivante : « Le grand artiste de Khem, *Huï*. »

Ce personnage est peut-être le même que celui qui est figuré pl. 10 de la 3e partie du *Sérapéum de Memphis*, quoique ce dernier ait en plus le titre de *Sam*.

<p style="text-align:center">Pierre calcaire. Haut. 0,21.</p>

FIGURINES FUNÉRAIRES

TROUVÉES DANS LA TOMBE D'APIS. (VITRINES J. M.)

Vitrine **J**.

85. — Figurine d'un travail très-fin, portant la légende gravée du prince Ramesses, grand chef de troupes et fils de Ramsès II.

<p style="text-align:center">Pierre dure. Haut. 0,08.</p>

(1) *Ubu-ur*.

86. — Figurine au nom d'un Amenhotep (?)

Terre émaillée. Haut. 0,105.

Toutes les figurines qui suivent sont en terre émaillée et d'un travail médiocre; les légendes sont tracées en noir. Leur dimension varie entre 0,09 et 0,13 centimètres. Je me borne à relater les noms qu'elles portent, toujours précédés du souhait d'illumination.

87. — « L'osiris *An-em-her*. »

88. — « L'osiris *Amen-em-apt*. »

89. — « La dame de maison (nom illisible). »

90. — « Le prêtre chargé des contributions à percevoir pour les droits funéraires (1), *Pa-nuter-hon*. »

91. — *Idem*.

92. — « Le préposé à la comptabilité, *Nowre-her*. »

93. — *Id*.

94. — *Id*.

95. — « La dame Tuaa. »

96. — *Id*.

97. — « La dame de maison » (nom effacé).

98. — « L'osiris *Nesnen* (?). »

99. — « L'osiris *An-em-her*. »

100. — « Le scribe royal, chef, *Houï*. »

101. — « Le scribe *Amen-em-apt*. »

102. — « Le scribe *Neb-amen*... » La fin de la légende a disparu avec un éclat de l'émail.

103. — « La dame, pallacide, *Karo*. »

(1) Voyez Brugsch, dict., S. V. *S'adi*, p. 1418.

104. — « Le prêtre modeleur, du... de Ptah, *Nowreher.* »

105. — « La dame *Sahi-qaden-t.* »

106. — « Le préposé à l'œuvre de Ptah, *Tothmès* (1). »

107. — « Le scribe *An-em-her.* »

108. — « Le scribe, tourneur ou sculpteur (*qaden*), *Kha-em-uas.* »

109. — « La dame de maison *Houï.* »

110. — « Le scribe *An-em-her.* »

111. — Deux figurines au nom du prince *Kha-em-uas.*

112. — Une figurine au nom du même.

113. — « L'osiris *Ur-nu-(ro?)* »

114. — Cinq figurines au nom de l'osiris *User-Kau.*

115. — « Le grand chef de l'œuvre et Sam, *Houï.* »

116. — Jolie figurine en porcelaine bleue au nom d'un préposé au service des canaux (*aa-n-mu*), nommé *Aà*; elle porte le texte du chapitre VI du Livre des Morts.

117. — « L'osiris *Ur...* » La fin du nom est effacée.

118. — « La dame *Kemaa.* »

119. — « Le grand chef de l'œuvre *Hora.* »

120. — « L'osiris *Tothmès.* »

121. — « Le sam de Ptah, *Bak-en-Ptah.* »

122. — « L'osiris *Ka-na-ro* (?) »

123. — « Le grand chef de l'œuvre *I-er.* »

124. — Nom illisible.

(1) *Mer-ubu-t-en Ptah.*

Vitrine K.

125. — Figurine à vernis blanc, coiffure et légende en noir, au nom d'un fonctionnaire nommé *Ramessès*.

126. — *Id.* au nom du scribe des soldats, *Ptah-hotep*.

127. — *Id.* au nom du scribe du temple de Ptah, *At-akh*.

128. — *Id.* au nom du scribe de la demeure... *Pe*.

129. — *Id.* au nom du chanteur *Qad*....

130. — *Id.* au nom du scribe du trésor, *Oun-nowre*. Texte du chapitre VI du Livre des Morts.

131. — *Id.* au nom de « l'osiris *To*, véridique, en paix. »

132. — *Id.* au nom du scribe de maison, *Et*.

133. — *Id.* au nom du gardien du trésor, *Tothmès*.

134. — *Id.* au nom d'un fonctionnaire qui est dit *smen-suten* et paraît se nommer *Tum*.

135. — *Id.* dont les chairs sont peintes en rouge, au nom du prêtre de Ptah, *Sut*.....

136. — Figurine en terre cuite, peinte en noir, au nom de l'osiris *Akh-pe*.

137. — Figurine en porcelaine verte d'un bon style, portant le texte du chapitre VI du Livre des Morts, au nom du *Dennou* (1), Nowre-hotep.

138. Figurine en terre émaillée, au nom d'un prêtre *Smen-suten*.

(1) Ce titre, qui s'applique à des fonctionnaires d'ordres très-différents, doit avoir le sens large de notre mot *chef*.

139. — *Id.* au nom du prêtre de Ptah, *Oun- (nowre).*

140. — *Id.* au nom du grand chef....*i.*

141. — *Id.* au nom du chargé de l'*œuvre* de Ptah, *Toth-mès.*

142. — *Id.* au nom de la dame *Baka.*

143. — *Id.* au nom du gardien (?).... (nom illisible).

144. — *Id.* au nom d'un prêtre de Ptah-To-tunen dont le nom est effacé.

145. — *Id.* au nom de la dame... (nom illisible).

146. — *Id.* d'un prêtre nommé *Aau,* dont la légende a été récrite dans l'antiquité après la brisure de l'émail.

147. — *Id.* d'une dame dont le nom est effacé.

Vitrine L.

148. — Trois figurines en terre émaillée, au nom du scribe du trésor *Akh-pe.*

149. — *Id.* au nom du chef des scribes *Na-her-sched.* Texte du chap. VI du Livre des Morts.

150. — *Id.* au nom du scribe du trésor, *Ro-i.*

151. — *Id.* au nom du scribe des greniers du pharaon, *Amen-em-an.* (Deux figurines.)

152. — *Id.* au nom de la dame *Ta-hesmen.*

153. — *Id.* au nom de la dame *Ise-nowre-hotep.*

154. — *Id.* au nom de la dame *Puï.*

155. — *Id.* au nom du prêtre d'Isis, *Qaden.*

156. — *Id.* au nom de la dame *Na-Enna*. (Deux figurines).

157. — *Id.* au nom de l'osiris *Eï*.

158. — *Id.* au nom du messager du roi *Ha-ei*.

159. — *Id.* au nom du scribe de Râ, *Pa-sut* (?).

160. — *Id.* au nom de l'osiris *Har-se-en-isi*.

161. — *Id.* au nom de la dame *Maut-newer-t*.

162. — *Id.* au nom du scribe *Houï*.

163. — *Id.* au nom de la dame *Baka-ran-u*. (Deux figurines).

164. — *Id.* au nom du prophète *Mer-sekhet*. (Deux figurines).

165. — *Id.* au nom de la dame *Ise-nowre-hotep*.

166. — *Id.* au nom du grand chef, *Pa-ur*.

167. — *Id.* au nom du chef de... *Maau-em-ka-hebs* (?)

168. — *Id.* au nom du « surveillant du feu du bassin (1), *Hora*. »

169. — *Id.* au nom de l'intendant de la grande demeure, *Houï*.

170. — *Id.* au nom du chef de...... *An-Amen-uas-newer*.

171. — *Id.* au nom de la dame *Ta-Imhotep*.

(1) Une vignette du Livre des Morts représente un bassin de feu que Champollion appelait le purgatoire égyptien, parce que les morts s'y purgeaient de leurs souillures morales. Il n'est pas impossible qu'un prêtre fût spécialement chargé dans les temples d'accomplir une cérémonie destinée à rappeler ce fait mythologique, et qu'il portât le titre donné ici à Hora.

172. — *Id.* au nom du scribe du trésor du pharaon (nom effacé).

173. — Deux figurines en terre émaillée, dont les légendes sont illisibles.

Vitrine M.

174. — Huit petites figurines funéraires en terre émaillée, portant en hiéroglyphes gravés la légende du toparque, gouverneur, *Pa-ur* (1), et le texte du chapitre VI du Livre des Morts.

Haut. 0,045 à 0,085.

175. — Une petite figurine dont les hiéroglyphes sont tracés en noir.

176. — Figurine en terre émaillée au nom de *Hesierneh*. Formule du chapitre VI tracée en noir.

Haut. 0,084.

177. — *Id.* au nom de l'erpa, savant, *Pa-ur* (?).

178. — Formule gravée du chap. VI.

Haut. 0,064.

179. — Deux figurines d'un travail très-fin, au nom du scribe *Piài*.

Terre émaillée. Hiéroglyphes gravés. Haut. 0,083.

180. — Une figurine au nom du même personnage. Travail très-inférieur aux précédentes. Hiéroglyphes peints.

Haut. 0,09.

(1) Ou mieux *Psar*.

FIGURINES FUNÉRAIRES.

181. — Figurine sur la poitrine de laquelle Isis est figurée entre deux *ouzas*, à genoux sur le signe *noub* et les ailes déployées. Cette figurine est au nom du gardien *Aa-tu*. On y lit le texte du chapitre VI.

<div style="text-align:center">Bon travail. Hiéroglyphes gravés. Serpentine. Haut. 0,10.</div>

181 bis. — *Id. id. id.*

182. — Deux figurines semblables, au nom du même, avec cette modification qu'au-dessus d'Isis est gravé un scarabée.

<div style="text-align:center">Haut. 0,10 et 0,11.</div>

183. — Figurine au nom de l'intendant du trésor *Suti*. Formule ordinaire.

<div style="text-align:center">Basalte. Haut. 0,09.</div>

184. — Figurine au nom d'*An-hour-mès*. Formule ordinaire. Bon travail.

<div style="text-align:center">Serpentine. Haut. 0,08.</div>

185. — Figurine au nom de *Païma*, sans formule.

<div style="text-align:center">Serpentine. Haut. 0,075.</div>

186. — Figurine au nom d'*Amen-em-ua*, sans formule.

<div style="text-align:center">Basalte. Haut. 0,115.</div>

187. — Figurine au nom du grammate de l'argent et de l'or du temple de Ptah, *Paqamsi*.

<div style="text-align:center">Pierre dure. Haut. 0,07.</div>

188. — Figurine au nom du factionnaire *Akh-pe*. Pierre dure. Traces de dorure au cou.

<div style="text-align:center">Haut. 0,65.</div>

189. — Figurine au nom de la dame *Urnuroï*. Formule ordinaire.

<div style="text-align:center">Pierre dure. Haut. 0,085.</div>

190. — Figurine au nom du préposé aux perceptions de droits funéraires, *Kanro*.

<center>Pierre dure. Haut. 0,093.</center>

191. — Figurine au nom du grammate *Amen-em-ap*.

<center>Pierre dure. Haut. 0,84.</center>

192. — Figurine au nom du grammate du trésor de Ptah, *Ahmès*.

<center>Pierre dure. Haut. 0,08.</center>

193. — Figurine funéraire d'un personnage vêtu d'une longue robe ramenée sur le devant en forme de tablier. Il tient en mains le *dad* et le *ta*. Un épervier à tête humaine, symbole de l'âme, est figuré en relief sur sa poitrine. Ce qui reste de son nom permet de supposer la lecture *Piài*. Formule ordinaire.

<center>Basalte. Haut. 0,13.</center>

194. — Figurine au nom du prêtre *Nowre-hotep*, qui avait entrée dans le temple de Ptah et était attaché au service de la barque de Sokari. Formule ordinaire.

<center>Pierre dure. Haut. 0,145. Bon travail.</center>

195. — Figurine au nom de la dame *Taï-Khar*, qui était porteuse de l'image d'Apis dans les cérémonies religieuses. Hiéroglyphes gravés.

<center>Terre cuite. Haut. 0,145.</center>

196. — Cinq figurines en terre émaillée à vernis blanc et peinture noire, au nom du toparque, gouverneur, *Psar*. Formule ordinaire.

<center>Haut. 0,085.</center>

197. — (E 5575.) Vitrine **P**.

Figurine funéraire à vernis blanc et rouge, dont la tête est modelée avec soin. Peinture bleue au front et aux

yeux. Légende tracée en rouge: « L'osiris, scribe des offrandes, *Hora*, véridique. » XIXe dynastie.

<center>Terre émaillée. Haut. 0,11.</center>

198. — (Inv. 451.) Armoire **A**.

Trois figurines funéraires au nom du basilicogrammate, intendant du trésor du pharaon, *Soui*. Elles ont été découvertes, le 19 mars 1852, dans les souterrains du Sérapéum, à la tête du cercueil, en face de la porte de la salle du prince *Kha-em-uas*.

<center>Pierre calcaire. Haut. 0,18 à 0,21.</center>

199. — (Inv. 454.) Armoire **A**.

Figurine funéraire ornée d'un triple collier et du klaft peint en noir. Le corps, à partir de la ceinture, est entouré d'hiéroglyphes gravés et rehaussés de noir, avec des lignes de séparation en rouge. On y lit la formule du chap. VI du Livre des Morts et le nom de l'osiris, hiérogrammate *Pa-her-pet*.

<center>Pierre calcaire. Haut. 0,19.
Même provenance que les trois précédents.</center>

200. — (Inv. 459.) Armoire **A**.

Figurine funéraire en forme de momie, montée sur une base et adossée à un pilier. Elle porte une longue barbe; les bras sont enveloppés et un trou au sommet de la tête indique qu'elle devait supporter un ornement symbolique. L'inscription qui y est gravée est un proscynème à Osor-Apis au nom du prêtre *Har-Kheb* dont la mère était *Noubti-irta*, le père *Ptah-nekhta* et la grand'mère *Ta-Khart*.

<center>Pierre calcaire. Haut. 0,20.
Provient du Sérapéum.</center>

201. — (Inv. 457.) Armoire **A**.

Figurine funéraire en pierre calcaire, peinte au nom de *Pahuri*, ualifié grammate du temple de Ptah et

appelé *Pa-her-petti*, ce qui peut tout aussi bien être un titre « le chef du corps des archers » qu'un surnom. Époque de Ramsès II.

Découverte, le 19 mars 1852, à la tête du cercueil, en face de la porte de la salle de *Kha-em-uas*, au Sérapéum.

<center>Haut. 0,19.</center>

202. — (Inv. 439.) Armoire **A.**

Figurine funéraire tenant en mains les deux hoyaux. Elle est au nom du chef et gouverneur *Aà*, qui, eu égard au style de ce petit monument, devait être contemporain de Ramsès II. Cette figurine a d'ailleurs été découverte, le 19 mars 1852, à la tête du cercueil, en face de la porte de la salle du prince *Kha-em-uas*, au Sérapéum.

<center>Pierre calcaire. Haut. 0,21.</center>

203. — (Inv. 440.) Armoire **A.**

Figurine funéraire au nom du même personnage. Elle est coiffée du klaft. Travail assez négligé; traces de noir aux yeux. Même provenance.

<center>Pierre calcaire. Haut. 0,22.</center>

204. — Armoire **A.**

Figurine en porcelaine blanche d'un personnage barbu, coiffé en prêtre *Sam*. La chevelure, moins la tresse, les yeux, la barbe, le collier et les hoyaux, sont en émail noir, ainsi que la légende qui court verticalement sur le devant du corps et se lit ainsi :

« Illumination de l'osiris, grand chef de l'œuvre (1), Sam, *Huï*. »

<center>Haut. 0,14.</center>

(1) Th. Devéria, rapprochant ce titre d'un passage du chapitre Ier du Livre des Morts, y voyait le prêtre chargé de replacer la barque sacrée sur son support après les promenades prescrites.

FIGURINES FUNÉRAIRES.

205. — (Inv. 457.) S 1228 ; AM 3003. Armoire **A.**

Figurine funéraire d'un personnage coiffé du klaft, le cou orné d'un collier peint en noir et en rouge. Une légende verticale, gravée sur le devant du corps, court de la poitrine aux pieds : elle donne le titre de « hiérogrammate, supérieur de l'arc ou chef des archers, » au personnage représenté que la légende circulaire, extraite du chapitre VI du Livre des Morts, nomme *Pahuri*.

Cette figurine a été découverte par M. Mariette, le 19 mars 1852, à la tête du cercueil, en face de la porte de la salle du prince Kha-em-uas, au Sérapéum. (XIXe dynastie ; règne de Ramsès II.)

<center>Pierre calcaire. Haut. 0,22.</center>

206. — (Inv. 447.) S 1229 ; AM 3002. Armoire **A.**

Figurine funéraire portant des traces de peinture noire au visage et au collier. Sur le devant du corps est tracée la légende suivante :

« L'osiris, hiérogrammate du temple de Ptah, *Pahuri*. »

Cette figurine a été découverte par M. Mariette, le 19 mars 1852, à la tête du cercueil, en face de la porte de la salle du prince *Kha-em-uas*. (Sérapéum, XIXe dynastie, règne de Ramsès II.)

<center>Pierre calcaire. Haut. 0,20.</center>

207. — (2292 S 1224.) Armoire **A.**

Statuette funéraire d'un personnage représenté les bras croisés et tenant en mains les deux hoyaux. Il était scribe royal, intendant du Trésor et se nommait *Suï*. Son nom est suivi des mots : « véridique, en paix. »

<center>Pierre calcaire. Haut. 0,20.</center>

208. — Armoire **B.**

Grande figurine funéraire en forme de momie, portant le nom et le prénom de Ramsès III. Ce roi est coiffé du klaft et de l'uræus ; il tient en mains les deux hoyaux.

Un collier à quatre rangs pend à son cou. Sur le devant du corps est gravé en neuf lignes un extrait du chap. VI du Livre des Morts.

Cette figurine, d'un bon travail, a subi quelques restaurations modernes.

<div style="text-align:center">Bois. Haut. 0,40.</div>

209. — (Inv. 438.) Armoire **A**.

Figurine funéraire d'un roi représenté les bras croisés sur la poitrine et tenant dans chaque main un hoyau de couleur rouge. Les chairs sont également rouges. La coiffure, à raies noires et jaunes, est ornée de l'uræus. Un collier à raies jaunes et bleues est peint autour du cou. Sur le devant du corps, une inscription hiéroglyphique de huit lignes, gravées et rehaussées de bleu, donne le texte du chapitre VI du Livre des Morts au nom du roi Ramsès *Ra-hâq-ma*, c'est-à-dire, sans doute, Ramsès IV.

La peinture a été refaite ou au moins restaurée par une main moderne.

<div style="text-align:center">Bois peint. Haut. 0,32.</div>

210. — (Inv. 2266.) Vitrine **Q**.

Figurine funéraire sur laquelle est tracée en noir le nom de Ramsès VI.

<div style="text-align:center">Albâtre. — Travail grossier. Haut. 0,14.</div>

211. — (Inv. 616.) Vitrine **Q**.

Figurine funéraire au nom du même roi, de même style.

<div style="text-align:center">Albâtre. Haut. 0,13.</div>

212. — Vitrine **P**.

Fragment de figurine funéraire, portant partie des cartouches, nom et prénom de l'un des Ramsès de la XXe dynastie.

<div style="text-align:center">Porcelaine bleue. Haut. 0,045. Larg. 0,061.</div>

213. — (S 1442.) Armoire **A**.

Statuette funéraire d'un personnage coiffé de la perruque longue retombant sur la poitrine et vêtu d'une tunique ramenée sur le devant en forme de tablier. Les pieds sont chaussés de sandales ; il a les bras croisés et ses mains tiennent les deux hoyaux. La légende gravée sur le devant du tablier se lit :
« Illumination de l'osiris, scribe royal, intendant de maison *Ptahmès*, véridique. »

<center>Serpentine. Haut. 0,21.

Provient des fouilles du Sérapéum.</center>

214. — (E 5649.) Vitrine **Q**.

Figurine funéraire en porcelaine bleue, dont la coiffure et l'inscription sont peintes en noir. Elle est au nom du prêtre d'Ammon *Pa-meter-u-s*.

<center>Haut. 0,14.</center>

215. — (Inv. 479.) Armoire **A**.

Figurine de consécration, représentant un homme coiffé d'une perruque, vêtu de la tunique longue et ample ramenée sur le devant en forme de tablier et tenant le *dad* et le *ta*. Une âme est figurée sur la poitrine, les ailes éployées, les bras étendus et comme prête à rentrer dans le corps qu'elle a quitté. Les pieds sont chaussés de sandales. La formule des figurines funéraires est gravée en quatre lignes sur le derrière de la tunique. Sur le devant est gravée en une colonne la légende suivante : « Illumination à l'osiris *Piaï*. »

<center>Stéaschiste, Haut. 0,23.</center>

216. — (Inv. 463.) Armoire **A**.

Figurine funéraire en grès, les deux bras croisés et tenant de chaque main un hoyau. Une légende, rehaussée de jaune, est gravée sur le devant du corps : elle nous donne le nom de *Roma*, prêtre de Ptah, lequel portait

un titre que je ne saurais traduire d'une manière certaine.

Haut. 0,20.

217. — (Inv. 480.) Armoire A.

Figurine funéraire représentant une femme les bras croisés et portant sur le devant du corps la légende : « Illumination à l'osirienne dame de maison, *Maï*, véridique. »

Pierre calcaire. Haut. 0,24.

Provient du Sérapéum.

218. — (E 5615.) Vitrine R.

Figurine d'un travail très-fin au nom de la pallacide de Bast *Hunro*. Texte du chapitre VI du Livre des Morts.

Terre émaillée de couleur bleue. Haut. 0,11.

219. — (Inv. 2249.) Vitrine R.

Figurine funéraire d'une princesse de la famille de Scheschanq Ier, coiffée du klaft et tenant en mains les deux hoyaux. Légende : « l'osirienne, divine adoratrice « d'Ammon, maître des deux pays, *Maut-meri-mehent-« hu-usekh*, éternelle. »

Terre émaillée bleue. Haut. 0,165.

220. — (E 5334.) Vitrine R.

Figurine funéraire d'une femme représentée debout, non enveloppée. Elle tient le hoyau de la main gauche ; le bras droit pend le long du corps. Sur le devant, commencement de légende insérée dans un cartouche, donnant le nom de la dame *Maut-meri*, princesse de la famille de Scheschanq Ier (XXIIe dynastie).

Terre émaillée bleue. Travail grossier. Haut. 0,16.

221. — (E 5335.) Armoire C.

Figurine funéraire sur laquelle est tracée à l'encre noire la légende de la divine adoratrice d'Ammon *Maut-*

FIGURINES FUNÉRAIRES.

meri Ka-ro-ma, princesse de la famille de Scheschanq Ier (XXIIe dynastie).

Terre émaillée. Travail grossier. Haut. 0,14.

222. — (E 3071.) Armoire **A**.

Petite figurine funéraire au nom du Sam et nomarque *Bak-en-ran-u*.

Porcelaine verte. Haut. 0,046.

223. — (Inv. 647.) Armoire **C**.

Figurine funéraire coiffée d'une perruque retombant sur le dos et la poitrine, et l'uræus au front. Elle porte le texte du chapitre VI du Livre des Morts, au nom de la reine Ameniritis.

Pierre. Inscription très-fruste.

224. — (E 5646.) Vitrine **R**.

Figurine funéraire d'époque saïte, sur laquelle est gravée la légende : « Le résident du temple (?), *Psametik-men-heh*, fils de *Bast-iri-du*. »

Terre émaillée. Haut. 0,095.

225. — (E 5567.) Vitrine **R**.

Figurine funéraire de même époque, présentant une variante que je ne saurais expliquer de la formule « Illumination » et qui se lit *er-ta schepes-en-osiri* (1). Elle est au nom d'un *Ta-ou* dont la mère s'appelait *Isis*.

Terre émaillée. Haut. 0,097.

(1) Ces mots sont écrits par la bouche, le groupe formant le nom d'un bois précieux donné par Brugsch, p. 1601 de son Dictionnaire (mais sans le déterminatif du bois), et un trait horizontal.

226. — Armoire **C.**

Figurine funéraire d'un personnage représenté dans l'attitude ordinaire, nommé *Psammetik Ptah-meri* et qui était préposé par le roi aux bateaux de transport. Cette figurine porte le texte du chapitre VI du Livre des Morts, gravé en dix lignes hiéroglyphiques. Bon travail de l'époque saïte.

<center>Pierre émaillée. Haut. 0,135.</center>

227. — (Inv. 5212.) Armoire **B.**

Grande figurine funéraire en forme de momie et coiffée du klaft arrondi. Elle tient dans ses mains croisées le *dad* et le *ta*, et est adossée à un pilier. Le bas de la figurine et du pilier manque. L'inscription de ce monument nous apprend qu'il représente un haut dignitaire nommé *Psar*, qui avait la haute main sur les gouverneurs de capitales de nomes, qui était 1er prophète d'Ammon dans Hermonthis, Sam du temple de Ptah et de tous les dieux, initié aux mystères dans le temple de Neith. Sa mère, pallacide d'Ammon et prêtresse d'Hathor, se nommait *Ra-meri-t*. Ce Psar ne peut être le fonctionnaire de Ramsès II. Le style de cette légende est celui de l'époque saïte.

<center>Granit gris. Haut. 0,46.</center>

228. — (E 5339.) Armoire **C.**

Figurine funéraire représentant le roi Néphéritès, de la XXIXe dynastie, coiffé d'une longue perruque, tenant de la main droite le hoyau et le sac aux semences qui pend sur son épaule, et de la main gauche le sarcloir. L'inscription hiéroglyphique de neuf lignes, gravée sur le devant du corps, contient le texte du chapitre VI du Livre des Morts.

<center>Terre émaillée. Bon travail. Haut. 0,13.</center>

229. — (Inv. 2250.) Vitrine **R.**

Figurine funéraire représentant une femme coiffée d'une longue perruque retombant sur le dos et les

épaules et attachée par un bandeau sur le haut de la tête. Elle tient en mains les deux hoyaux. Légende effacée. La figure est traitée avec soin.

Cette figurine a été découverte le 12 mars 1852, à la porte d'entrée des petits souterrains du Sérapéum.

<center>Terre émaillée. Haut. 0,135.</center>

230. — (Inv. 2247.) Vitrine **S**.

Figurine funéraire royale, sans cartouche. Figure barbue coiffée du klaft et de l'uræus; les mains, croisées sur la poitrine, tiennent le signe de la vie. Quatre colonnes d'hiéroglyphes gravés le long du corps donnent le texte du chapitre VI du Livre des Morts. La partie inférieure de cette figurine est brisée.

<center>Serpentine. Haut. 0,155.</center>

231. — (Inv. 653.) Vitrine **S**.

Torse d'une figurine funéraire royale brisée. De la tête il ne reste que la barbe. Les bras, croisés sur la poitrine, tiennent le *pedum* et le *flagellum*. Quatre colonnes d'hiéroglyphes, gravés le long du corps, contenaient le chapitre VI du Livre des Morts.

<center>Serpentine. Haut. 0,09. Larg. 0,065.</center>

232. — (S 1239.) Armoire **A**.

Figurine funéraire sur le devant de laquelle est inscrite la légende d'un prêtre nommé *Hapu*.

<center>Pierre calcaire. Haut. 0,28.</center>

TÊTES DE STATUETTES.

233.— (Inv. 449.) Armoire **A**.

Tête en bois, ornée d'un uræus de bronze. La coiffure est incrustée d'émaux du plus beau bleu. Les yeux et les sourcils étaient rapportés. Des traces de dorure se remarquent sur la figure et sur les oreilles. Cette tête devait être surmontée d'un ornement dont le tenon existe encore.

Très-beau travail, qui semble devoir être attribué à la XIXe dynastie.

<div align="center">Haut. 0,21.</div>

234. — (Inv. 516.) Armoire **B**.

Tête de roi ou de divinité coiffée du pschent; elle est en bois doré. Une pâte a été d'abord appliquée sur le bois, puis un tissu, puis une seconde pâte et enfin des feuilles d'or laminé; les yeux et les sourcils sont rapportés; les sourcils et le tour des yeux sont en pâte de verre bleu, le blanc de l'œil en os et les prunelles en pâte de verre noir; le bout du nez est brisé; le côté droit de la tête est dédoré, le sourcil droit a en partie disparu, l'oreille gauche est brisée, ainsi que la pointe du pschent. Deux trous ont été percés dans le pschent, l'un dans la couronne rouge au-dessus du front pour y fixer l'uræus, l'autre dans la couronne blanche au-dessus du premier pour y mettre le lituus.

<div align="center">Très-joli travail. Haut. 0,18.</div>

235. (E 5351). Vitrine **N**.

Tête de statuette royale à corps d'oiseau, coiffée du klaft et d'un uræus dont la tête est brisée. Le nez est également endommagé.

On lit sur la poitrine un commencement de légende

royale qui malheureusement s'arrête à l'ouverture du cartouche : « Le roi de l'Egypte, maître absolu... »

Très-beau travail, jaspe rouge. Haut. 0,12.

236. — (Inv. 448.) Armoire **A**.

Tête dont la coiffure est ornée de l'uræus. Les yeux et la coiffure portaient des incrustations qui ont disparu. La barbe était fixée à un tenon qui existe encore sous le menton. Un trou carré indique que cette tête était surmontée d'une coiffure symbolique.

Bronze, très-beau travail. Haut. 0,17.

237. — (E 4895.) Armoire **B**.

Tête portant une coiffure royale. Le nez et la bouche, gravement mutilés, ne permettent pas de lui donner une attribution.

Granit rose. Haut. 0,16.

238. — (E 3393.) Armoire **A**.

Buste en demi ronde-bosse d'un personnage royal; derrière, un autre buste était gravé en creux.

Pierre calcaire. Haut. 0,21. Larg. 0,18.

239. — (AM 1558.) Vitrine **S**.

Tête d'une statue royale qui était adossée à un pilier sans légende. Elle était coiffée de la mitre blanche. Bon travail.

Pierre calcaire. Haut. 0,10. Larg. 0,065.

240. — Tête royale coiffée d'un casque orné de l'uræus. Le nez est brisé, l'oreille gauche et le menton sont mutilés.

Granit. Haut. 0,30. — Sur la cheminée.

241. — (Inv. 2834.) Vitrine **R**.

Moitié d'une tête royale, barbue et coiffée du klaft, ayant conservé des traces de peinture noire.

Bois. Bon travail. Haut. 0,11. Larg. 0,07.

TÊTES DE STATUETTES.

242. — Tête d'Ethiopien couronnée de fleurs ; chevelure courte et formant sur le front trois rangées de petites boucles. Les yeux étaient rapportés. Le nez a été brisé.

<center>Granit. Haut. 0,31. — Sur la cheminée.</center>

243. — Tête d'Ethiopien à la chevelure crépue, ceinte d'un étroit ruban. Les yeux étaient rapportés. Le nez et le menton sont brisés. Beau travail.

<center>Granit. Haut. 0,26. — Sur la cheminée.</center>

244. — (Inv. 822.) Vitrine **R**.

Tête d'une statuette royale coiffée de la couronne blanche dont le sommet est brisé. Cette statuette était adossée à un pilier dont il ne reste que la partie supérieure portant le commencement d'une bannière royale (1). Époque saïte. Travail extrêmement fin.

<center>Terre émaillée. Haut. 0,07. Larg. 0,05.</center>

245. — Armoire **A**.

Tête coiffée du klaft. C'est un très beau modèle de sculpture de ronde-bosse que l'on peut attribuer à l'art saïte. Derrière cette tête, un modèle de profil non moins beau est taillé en bas-relief dans le creux. Les carreaux de proportion n'ayant pas été gravés, mais seulement tracés à l'encre, ont presque entièrement disparu.

<center>Pierre calcaire. Haut. 0,21.</center>

246. — (Inv. 793.) Vitrine **R**.

Tête d'une statuette royale avec un fragment d'épaule. Elle est coiffée de la perruque courte et surmontée d'un bandeau dont le nœud retombe par derrière. Un uræus se dressait sur le front ; il a disparu. La statuette dont cette tête faisait partie était adossée à un pilier. Le

(1) Elle comprend les signes suivants : un épervier, le disque orné de l'uræus, puis le mot *aä* « grand ; » le reste manque. Je pense que c'est la bannière de Psamétik Ier.

fragment qui nous en reste donne le commencement d'une bannière royale (1).

Cet excellent morceau d'art saïte nous offre une imitation évidente du bel art des premières dynasties. La figure elle-même, ronde et pleine, a un caractère tout archaïque.

<center>Terre émaillée. Haut. 0,075. Larg. 0,04.</center>

247. — Tête royale casquée et ornée de l'uræus. Le nez et le menton ont été brisés. Très-beau travail qu'on peut supposer d'époque saïte.

<center>Basalte. Haut. 0,35. Sur la cheminée.</center>

248. — Tête coiffée du *klaft* que surmonte l'uræus; les cheveux ressortent sous la coiffure. Les yeux étaient rapportés. L'extrémité du nez est de restauration moderne.

Beau travail d'art grec ptolémaïque.

<center>Basalte. Haut. 0,31.</center>

248 *bis*. — (Inv. 450.) Armoire **A**.

Tête coiffée du klaft orné de l'uræus. C'est un modèle de sculpture; sur les côtés, par derrière et par-dessous, sont tracés à la pointe les carreaux qui servaient à la mise au point.

<center>Pierre calcaire. Haut. 0,15.</center>

249. — (E 4859.) Armoire **A**.

Tête d'une statuette représentant un roi étranger, peut-être un Asiatique. Travail médiocre.

<center>Pierre calcaire. Haut. 0,05.</center>

250. — (E 4959.) Armoire **A**.

Tête d'Asiatique, barbue, dont un bandeau ceint la chevelure. On voit les traces d'un uræus.

<center>Pierre calcaire. Haut. 0,04.</center>

(1) Un épervier, le disque orné de l'uræus, le verbe *sma* « tuer, immoler, » écrit par la faucille et déterminé par le glaive; puis le signe des pays.

COIFFURES ROYALES.

251. — (Inv. 783.) Vitrine **S**.

Sommet de la mitre blanche.
<div style="text-align:right">Bronze. Haut. 0,05.</div>

252. — (E 3918.) Vitrine **S**.

Coiffure nommée *klaft*.
<div style="text-align:right">Bronze. Haut. 0,04. Larg. 0,45.</div>

253. — (Inv. 783.) Vitrine **S**.

Deux klaft avec l'uræus surmonté du diadème *atew*.
<div style="text-align:right">Bronze. Haut. 0,08 et 0,10; Larg. 0,05 et 0,06.</div>

254. — (Inv. 783.) Vitrine **S**.

Un klaft qui était orné de l'uræus.
<div style="text-align:right">Bronze. Haut. 0,08; Larg. 0,07.</div>

255. — (Inv. 783.) Vitrine **S**.

Deux sommets de coiffure nattée.
<div style="text-align:right">Bronze. Long. 0,65.</div>

256. — (Inv. 783.) Vitrine **S**.

La coiffure royale appelée *pschent* ou réunion de la coiffure rouge et de la mitre blanche, emblèmes de la domination sur la Basse et la Haute-Égypte.
<div style="text-align:right">Bronze. Haut. 0,06. Larg. 0,052.</div>

COIFFURES ROYALES.

257. — (E 3097.) Vitrine **S.**

Uræus ayant fait partie d'une coiffure royale.

Bronze. Haut. 0,005.

258. — *Id.* avec des incrustations d'or et de pâte de verre.

Haut. 0,03.

259. — *Id.* portant des traces de dorure.

Haut. 0,03.

260. — *Id. id.*

Haut. 0,035.

261. — *Id.* sans incrustations ni dorures.

Haut. 0,02.

262. — (E 5327.) Armoire **B.**

Klaft en bronze.

Haut. 0,23.

SPHINX.

La figure emblématique du Sphinx était particulièrement consacrée à la représentation d'un roi. Le corps du lion uni à une tête d'homme paraît avoir symbolisé la force unie à l'intelligence; quelquefois la tête humaine est remplacée par une tête d'épervier, emblème d'Horus dont le pharaon était l'image sur terre, ou par une tête de bélier, emblème du dieu Chnouphis.

On a trouvé des sphinx de toutes grandeurs et de toutes matières, depuis le sphinx colossal de Gizeh, antérieur à

Chéops, jusqu'aux petits spécimens en cornaline dont on ornait les colliers. La plupart de ceux que nous allons décrire ont un caractère d'oblation religieuse : ils sont munis de bras humains supportant des offrandes faites à quelque divinité ; les autres sont de simples bijoux.

263. — (Inv. 812.) Vitrine **S**.

Petit sphinx accroupi sans légende. Le trou dont il est percé au milieu indique que c'était un ornement de collier.

<center>Pierre émaillée. Long. 0,012.</center>

264. — Vitrine **H**.

Sphinx accroupi sur une base en partie brisée qui portait le prénom royal de Ramsès II.

<center>Quartz rouge. Long. 0,03.</center>

265. — (E 3914.) Vitrine **R**.

Petit sphinx royal à bras humains, couché, soutenant devant lui une table d'offrandes avec le cartouche *Mer-amen-se-amen*. Sur les cuisses sont gravés : à droite ce même prénom, à gauche le cartouche-nom *Ra-nuter-khoper-amen-sotep-en*. M. Mariette, qui a trouvé à Sân (ancienne Tanis) plusieurs tablettes d'or avec la variante *mer-amen-se-mentu*, identifie ce roi avec le *Smendès* que Manéthon place à la tête de la XXIe dynastie.

<center>Bronze incrusté d'or. Long. 0,105.</center>

266. — (E 3916.) Armoire **B**.

Sphinx barbu, debout sur un support d'honneur. Il est coiffé d'une longue perruque qui devait être ornée d'un uræus. Deux autres uræus sont figurés de chaque côté du sphinx, et un quatrième est placé sur le support. Sur la poitrine est gravé le cartouche de Tahraka, XXVe dynastie.

<center>Travail fin. Bronze. Haut. 0,20. Long. 0,13.</center>

SPHINX.

267. — (Inv. 515.) Armoire **B**.

Sphinx barbu, coiffé du klaft. Les mains, portées en avant, présentaient une offrande. Un uræus qui a disparu ornait son front. Sur chaque épaule un cartouche royal avait été gravé diagonalement : sur l'épaule droite le nom d'Ouaphrès, et sur la gauche le prénom *Rahaa-ab* du même roi. A une époque très-postérieure, des caractères grossiers, imitant maladroitement les hiéroglyphes, ont été gravés sur les flancs. XXVIe dynastie.

<div align="center">Beau travail. Bronze. Haut. 0,20. Long. 0,46.</div>

268. — Sphinx imberbe, à bras humains, coiffé du *klaft* que surmonte l'uræus. De ses deux mains il tient devant lui une sorte de vase. Beau travail qui paraît être d'art saïte.

<div align="center">Bronze. Haut. 0,14. Long. 0,30.</div>

269. — Sphinx à longue barbe, coiffé du klaft que surmonte l'uræus, dans la même attitude que le précédent. Il tient devant lui une sorte de vase. Beau travail.

<div align="center">Bronze. Haut. 0,15. Long. 0,31.</div>

270. — (Inv. 494) Armoire **B**.

Sphinx coiffé du klaft. Les deux bras sont en partie brisés, ainsi que l'uræus qui ornait la coiffure. Le visage est très-mutilé.

<div align="center">Pierre. Haut. 0,20. Larg. 0,30.</div>

271. — (Inv. 735.) Vitrine **H**.

Petit sphinx accroupi.

<div align="center">Or creux. Long. 0,017.</div>

272. — Vitrine **S**.

Sphinx accroupi ayant servi de pièce d'applique. Bon travail.

<div align="center">Ivoire. Long. 0,032.</div>

<div align="right">3.</div>

273. — (Inv. 736.) Vitrine **H.**

Petit sphinx accroupi, d'un bon travail.
Cornaline. Larg. 0,015.

STÈLES.

STÈLES DU SÉRAPÉUM.

Les stèles sont des inscriptions sur pierre consacrées à la mémoire d'un mort dont elles énoncent le nom et les titres, et racontent parfois la biographie; elles contiennent en outre des prières adressées à Osiris et à quelques autres dieux funéraires. La salle des grands monuments égyptiens, au rez-de-chaussée, en offre une riche collection de toutes les époques. Les stèles du Sérapéum sont en général des actes d'adoration au Taureau sacré qui, sous le nom d'Apis, personnifiait pour les Egyptiens la présence de la divinité. (Voy. *Apis*, au Glossaire). Mais ces derniers monuments présentent un intérêt particulier en ce que donnant les dates du règne des différents souverains sous lesquels sont morts les Apis, ils ont enrichi l'histoire de noms de rois jusqu'alors inconnus, et ont permis de poser de précieux jalons, sinon pour une chronologie définitive, au moins pour le classement de quelques dynasties. Les stèles les plus importantes à ce point de vue sont exposées dans les salles du Sérapéum; celles qui sont réunies ici offrent néanmoins à l'étude des renseignements qui ne sont pas à négliger, notamment celles que contient l'armoire A.

274. — (AM 5305.) Armoire **A.**

Stèle à deux registres. Au premier registre, un roi apportant des offrandes à Osiris, est amené par Horus

hiéracocéphale. Osiris, assis sur un trône, tient deux *pedum* et un *flagellum*. Derrière Osiris se tiennent debout Isis et Nephthys, coiffées des hiéroglyphes qui expriment leur nom.

Au second registre, le taureau Apis, debout sur un piédestal élevé, reçoit les hommages d'un adorateur à genoux; entre l'adorateur et le taureau est un autel chargé d'offrandes.

Les chairs sont peintes en rouge. Le taureau est peint en noir et sa housse en rouge. Cinq légendes sont gravées sur le champ de la stèle.

Au sommet, le roi est nommé *Se-ra-newer-t-aï* (1). Auprès d'Horus on lit : « Horus, fils d'Osiris. » Auprès d'Osiris : « Osiris, seigneur de l'Ouest. » Devant Isis : « Isis, dame du ciel, régente des deux pays. Qu'elle « accorde. » Rien de plus.

Légendes du second registre. Au-dessus du taureau : « Apis, dieu grand, seigneur du ciel, renouvellement de Ptah. » Sous le piédestal du taureau : « Proscynème à Osiris, seigneur de l'Ouest, dieu grand, régent d'éternité. Qu'il accorde vie, santé, force à la personne du serviteur d'Apis, dieu grand, *Maï-Pari-newer*, véridique. » Au-dessus de l'adorateur on lit en cinq petites colonnes : « Adoration à toi, seigneur de l'Ouest. Donne « la vie, par amour de toi, à la personne du serviteur « d'Ammon, *Maï*. »

Cette stèle, consacrée au 5ᵉ Apis de la XVIIIᵉ dynastie, a été découverte, le 11 février 1852, dans la chambre d'Aménophis IV, au Sérapéum.

Pierre calcaire. Travail très-médiocre. Haut. 0,43.

275. — (Inv. 5419.) Armmoire A.

Stèle brisée en deux morceaux et décorée d'un tracé en rouge et noir qui est presque effacé. Dans le cintre, Apis à corps humain et à tête de taureau est assis sur un trône : devant lui un hiérogrammate est en adoration

(1) Ce roi a été identifié par M. Mariette, dans son travail sur le Sérapéum, avec le Rathotis de Manéthon. Son cartouche se retrouve sur un ostracon du Louvre. (Cf. Devéria, *Cat. des Pap. du Louvre*, p. 202). Il appartiendrait à la fin de la XVIIIᵉ dynastie.

Au-dessous était tracée une inscription hiéroglyphique de cinq lignes dont il ne reste presque rien ; elle débute par une date de l'an 23 d'Osorkon II (XXIIe dynastie).

Une longue inscription démotique est écrite en gros caractères par derrière et sur les tranches.

<center>Pierre calcaire. Haut. 0,29. Larg. 0,25.</center>

<center>Découverte à l'extrémité sud des petits souterrains.</center>

276. — (3441.) Armoire A.

Stèle consacrée au sixième Apis de la XXIIe dynastie, l'an 2 du roi *Pamaï*.

Le roi est en adoration devant Apis à corps humain et à tête de taureau surmontée du disque. Derrière Apis est la déesse des régions infernales ; derrière l'adorateur est un prêtre, celui qui fait l'invocation gravée sur le monument. Le signe du Ciel et le disque ailé orné de deux uræus s'étendent au-dessus de cette scène. Les chairs des personnages sont peintes en rouge et les cheveux en noir ; les tuniques sont laissées en blanc.

Le texte de cinq lignes hiéroglyphiques que présente cette stèle est une invocation à Apis par un prêtre de Ptah nommé *Khenem-Khonsu*; elle est précédée de la légende royale de *Pamaï*.

Ce monument a été découvert le 25 février 1852, à l'extrémité nord des petits souterrains du Sérapéum.

<center>Pierre calcaire. Haut. 0,42.</center>

277. — (3049.) Armoire A.

Stèle peinte. Au sommet, le disque ailé est remplacé par un épervier qui forme le nom du dédicateur, *Horus*. Au-dessous, un homme est agenouillé, les mains abaissées, devant le naos d'Apis : le taureau est enveloppé d'une étoffe rouge. Derrière le naos on lit un nom propre : *Nes-Ptah*, fils de *Horus*.

Derrière le personnage principal, trois hommes sont étendus sur le ventre : ce sont les fils d'Horus. Au-dessous, une inscription de deux lignes et de sept colonnes d'hiéroglyphes mentionne l'hommage à l'Apis mort l'an XI de Scheschanq IV, fils de *Pamaï*, et la généalogie du dédicateur.

Cette stèle a été découverte, le 27 février 1852, à l'extrémité nord des petits souterrains du Sérapéum.

Pierre calcaire.

278. — (2846.) S 1959. Armoire **A**.

Stèle sculptée et peinte. Au sommet, un adorateur est debout devant Apis momifié et couché sur un traîneau. La tête du taureau a subi une mutilation intentionnelle. Dans le champ, on lit une inscription de seize colonnes d'hiéroglyphes gravés et rehaussés de noir ; au-dessous, une inscription de quinze lignes d'hiéroglyphes également gravés et rehaussés de noir.

Cette stèle, dont M. Mariette a donné la traduction dans le Bulletin archéologique de l'*Athenæum français* (octobre et novembre 1855), consacre la mémoire d'un Apis, né l'an 11 et mort l'an 37 de Scheschanq IV, fils du roi Pamaï. (Apis VII de la XXIIe dynastie). Elle a été découverte, le 26 février 1852, à l'extrémité nord des petits souterrains du Sérapéum.

Pierre calcaire. Haut. 0,29.

279. — (Inv. 438.) Armoire **A**.

Stèle brisée en deux morceaux, gravée et coloriée. Au sommet, le disque ailé ; au-dessous, Apis debout ; devant lui, un roi fait une libation. Derrière le roi est agenouillé le dédicateur de la stèle. Au-dessous est tracée une inscription hiéroglyphique de six lignes. On remarque dans le bas les traces d'une inscription peinte qui a été ajoutée postérieurement. L'inscription principale commence ainsi : « L'an 37 du roi des deux pays, Scheschanq, vivificateur comme le soleil éternellement. O Osor-Apis ! Bonne audition ! Accorde une longue et bonne vieillesse au prophète de Ptah, soutien de la vérité, *Pa-se-en-Ptah*, fils de *Ankh-sam-ta-ui*, etc. »

Cette stèle a été découverte, le 27 février 1852, à l'extrémité nord des petits souterrains du Sérapéum.

Pierre calcaire. Haut. 0,38. Larg. 0,206.

280. — (Inv. 421.) Armoire **A**.

Stèle. Au sommet, le disque ailé et deux rangées d'uræus grossièrement tracées en noir. Au-dessous, Apis,

debout, est adoré par un Egyptien agenouillé. Une inscription de six lignes d'hiéroglyphes énumère les membres de la famille du dédicateur, le portier du temple de Ptah, *Zet-auw-ankh*, fils de Hotep-Ptah. XXII⁰ dynastie.

On remarque des traces de vert dans les hiéroglyphes. Quelques signes démotiques ont été ajoutés postérieurement au-dessus du taureau.

Cette stèle a été découverte le 27 février 1852, à l'extrémité nord des petits souterrains du Sérapéum.

Pierre calcaire. Haut. 0,245.

281. — (Inv. 5442-3036.) Armoire A.

Stèle très-finement gravée, représentant Apis couché et enveloppé. Devant lui est cette légende inexpliquée qui se retrouve sur la pyramide de Sakkarah, et que M. Mariette suppose être le protocole royal du taureau de Memphis (1). Au-dessous est un proscynème à Apis par *Pa du Bast*, fils de *Pa-du uza-hor*. Puis un Egyptien agenouillé est nommé *Pa-du-Ptah*, fils de *Pa-du-Bast*. Au-dessous, enfin, on voit cinq autels chargés d'offrandes. XXIV⁰ dynastie.

Cette stèle, qui était primitivement dorée, a été découverte par M. Mariette, le 27 février 1852, à l'extrémité nord des petits souterrains du Sérapéum.

Pierre calcaire. Haut. 0,19.

282. — (Inv. 677.) Armoire D.

Petite stèle peinte en noir. Au sommet, Apis couché dans une sorte de naos que surmonte le disque ailé; devant lui, Isis en adoration. Derrière Isis, un Egyptien apporte des offrandes. Une inscription de trois lignes dans le champ et d'une ligne sur la tranche, en hiéroglyphes mêlés d'hiératique, nous apprend que la stèle a été dédiée par un portier du temple de Ptah, nommé *Pa-ab* (?)-*Hor*, fils de *Pse-Isi*.

Pierre calcaire. Haut. 0,08. Long. 0,055.

(1) Elle a été reproduite dans Lepsius, *Auswahl*, pl. 7, et *Denkm*, II, 2; et par M. Mariette dans ses *Renseignements sur les Apis*.

283. — (Inv. 679-3100.) Armoire **D**.

Stèle cintrée et gravée. Au sommet, Apis accroupi; au-dessous, le nom propre *Ankh-hor*.

Ce petit monument, d'assez mauvais style, a été découvert le 20 février 1852, sur le chemin en pente qui conduit aux souterrains du Sérapéum.

<center>Pierre calcaire. Haut. 0,10. Larg. 0,06.</center>

284. — (Inv. 677-3099.) Armoire **D**.

Petite stèle peinte. Au sommet, Apis debout. Au-dessous, un proscynème de deux lignes et demie adressé à Osor-Hapi par *Zet-isi-auw-ankh*, fils de *Pen-tehi-ι*.

Cette stèle a été découverte, le 20 février 1852, sur le chemin en pente conduisant aux souterrains du Sérapéum, porte n° 2.

<center>Pierre calcaire. Haut. 0,095. Larg. 0,08.</center>

285. — (Inv. 677.) Armoire **D**.

Stèle gravée. Au sommet, deux lignes et demie d'hiéroglyphes. Au-dessous, un prêtre, accompagné de son fils, fait une libation sur un autel, en présence d'Apis, de forme humaine, debout et tenant en main le sceptre *uas*. Au-dessous de cette scène une ligne d'hiéroglyphes termine l'inscription de ce petit monument dédié par un portier du temple de Ptah, *Au-xeper-ra* (?) fils de *Pakhrud*, dont la mère est *Hathor-ha-t*, véridique, et qui lui-même est fils d'un Imhotep. Travail médiocre.

<center>Pierre calcaire. Haut. 0,125. Larg. 0,10.</center>

286. — (Inv. 677.) Armoire **D**.

Stèle cintrée et gravée. Au sommet, un chacal est couché sous le disque ailé. Le champ est occupé par une inscription de six lignes. Le divin père *Kha-su-en-amen*, fils de *Pa-sen-en-Khons*, y demande la santé à Osor-Apis pour lui, sa femme et ses enfants, et dit qu'il a posé cette stèle pour l'éternité.

<center>Pierre calcaire. Haut. 0,125. Larg. 0,08.</center>

287. — (Inv. 677-3097.) Armoire **D**.

Petite stèle peinte, de forme cintrée. Au sommet, le disque ailé. Au-dessous, Apis, enveloppé d'une robe rouge, est accroupi sur un pylône : un petit autel est placé devant lui. Une inscription de trois lignes hiéroglyphiques, tracées à l'encre noire, contient un souhait de santé pour l'horoscope du temple de Ptah, *Ptah-ur*.

Cette stèle a été découverte, le 27 février 1852, à l'extrémité nord des petits souterrains du Sérapéum.

<center>Pierre calcaire. Haut. 0,08. Larg. 0,045.</center>

288. — (Inv. 677-4216.) Armoire **D**.

Stèle fragmentée de forme cintrée, gravée et peinte. Au sommet le disque ailé, avec son nom de *Hud*, dieu grand, seigneur du ciel. Au-dessous, Apis, debout sur un socle auprès d'un autel, est adoré par le dédicateur de la stèle *Pa-an-mu*, suivi de ses deux fils, le Kher-heb, *Snewer* et le divin père *Pse-Ptah*.

Le champ de la stèle était rempli par une inscription de quatre à cinq lignes dont les deux premières, seules, sont intactes. Le haut de la stèle est également endommagé.

Ce monument a été découvert le 25 septembre 1852, dans le sable du chemin en pente conduisant à la porte n° 2 du Sérapéum.

<center>Pierre calcaire. Haut. 0,14. Larg. 0,095.</center>

289. — (Inv. 677-4242.) Armoire **D**.

Stèle de forme cintrée, gravée et coloriée. Au sommet le disque ailé orné de deux uræus. Au-dessous, quatre colonnes d'hiéroglyphes qui se lisent ainsi :

« Qu'Osor-Apis donne toute vie et toute santé, longue
« existence et très-bonne vieillesse au dévot d'Osor-Apis
« *Ankh-Hapi*, fils d'Imhotep, qui est né de *Pse-nuter*,
« véridique. »

Cette stèle, qui est d'une excellente conservation, a été découverte, le 6 novembre 1852, dans les fouilles faites au nord des souterrains d'Osiris, au Sérapéum.

<center>Pierre calcaire. Haut. 0,16. Larg. 0,12.</center>

290. — (Inv. 679-3094; S 1890.) Armoire **D**.

Stèle cintrée, négligemment gravée. Au sommet le disque ailé. Au-dessous, Apis, accroupi sur un socle et enveloppé, reçoit une offrande d'un Egyptien agenouillé devant lui. L'inscription de cinq lignes hiéroglyphiques qui suit, d'un mauvais style, est un proscynème adressé à Osor-Apis par un personnage dont les titres et le nom sont illisibles.

Cette stèle a été découverte le 27 février 1852, à l'extrémité nord des petits souterrains du Sérapéum.

<center>Pierre calcaire. Haut. 0,12. Larg. 0,08.</center>

291. — (Inv. 679-2865.) Armoire **D**.

Stèle gravée, d'une exécution médiocre, représentant un homme vêtu d'une courte tunique, debout, les mains levées. Il est comme entouré par une inscription hiéroglyphique qui se lit : « Qu'Osor-Apis accorde toute vie, « toute alimentation, toute pureté et toute dilatation « de cœur à *Ankh-hor*, fils de *Pa-du-en-ra.* »

Cette stèle a été découverte le 27 février 1852, à l'extrémité nord des petits souterrains du Sérapéum.

<center>Pierre calcaire. Haut. 0,095. Larg. 0,065.</center>

292. — (Inv. 679-2847.) Armoire **D**.

Stèle votive de forme cintrée, gravée et peinte, d'un travail grossier. Au sommet, Apis accroupi et enveloppé en face d'un adorateur. Au-dessous, les simples mots : « *Her-het su*, fils de *Ger-ger.* » Une particularité est à noter : le tracé à l'encre noire qui a précédé la gravure, et qui est encore apparent, n'a pas été suivi par le lapicide. Ainsi au lieu de l'oie volant (P) qui était dessinée, le graveur a mis avec raison l'oie qui sert à écrire le mot « fils »; et il a substitué à la natte (P) l'escabeau (G.).

Cette stèle a été découverte le 26 février 1852, à l'extrémité nord des petits souterrains du Sérapéum.

<center>Pierre calcaire. Haut. 0,115. Larg. 0,075.</center>

293. — (AM 4071.) Armoire **D**.

Petite stèle cintrée, peinte. Au sommet le disque ailé ; au-dessous Apis, debout, adoré par un Egyptien. Le champ était occupé par une inscription de six lignes hiéroglyphiques à l'encre noire, aujourd'hui effacée.

Au revers, deux lignes et demie d'hiéroglyphes, tracés en noir, donnent les noms du dévot d'Osor-Apis, le prêtre *Pa-du-P (tah)*, et du dévot d'Osor-Apis, *Hor-Kheb*.

Sur la tranche est gravé le nom : *Pa-du-neit*, fils de....

Cette stèle a été découverte le 26 août 1852, dans la chambre n° 3 de la tombe d'Apis.

Pierre calcaire. Haut. 0,07. Larg. 0,04.

294. — (Inv. 679-4099.) Armoire **D**.

Stèle cintrée sans représentation. Au sommet, une ligne de proscynème à Osor-Apis. Au-dessous, la généalogie en quatre colonnes d'un prophète nommé *Nes-pa-Khu-en-nu*, fils de *Nes-oun-nowré*. Tracé à l'encre noire.

Cette stèle, consacrée l'an 34 de Darius, a été découverte le 28 août 1852, dans le sable, entre les chambres n°s 3 et 4 du Sérapéum.

Pierre calcaire. Haut. 0,115. Large. 0,075.

295. — Inv. 677 (5435). Armoire **D**.

Petite stèle cintrée, peinte à l'encre noire. Au sommet est accroupi le chacal d'Anubis, orné du *flagellum* et tenant entre ses pattes de devant la plume d'autruche. Au-dessous, une inscription de cinq colonnes à l'encre noire, contient un proscynème à Anubis par un nommé *Ankh-hapi*, fils de *A-iri-aa*.

Cette stèle a été découverte, le 17 mars 1853, au Sérapéum, dans les petits souterrains, entre la montagne et le mur de soutènement, en face de la porte d'entrée.

Pierre calcaire. Haut. 0,08. Larg. 0,06.

296. — Inv. 677 (3144). Armoire **D**.

Stèle cintrée, peinte en noir et en rouge. Au sommet, Apis accroupi est adoré par un Egyptien debout. Au-des-

sus du taureau est écrit *Osor-hapi* et *Khir* « Syrien. »
Au-dessous, un proscynème en trois lignes par un nommé
Pa-heb « l'Ibis ».

Cette stèle a été découverte le 28 février 1852, à
l'extrémité sud des petits souterrains du Sérapéum.

<center>Pierre calcaire. Haut. 0,13. Larg. 0,08.</center>

297. — (Inv. 485.) Armoire A.

Petite stèle en pierre calcaire. Au sommet, le disque
ailé, et au-dessous Apis devant lequel sont placées
différentes offrandes ; puis cinq lignes d'inscription
hiéroglyphique ; le tout à l'encre noire. On y lit le nom
d'un chanteur du temple de Ptah et joueur de harpe de
Sokari, nommé *Pa-du-Isi*.

Découverte le 24 février 1852, à l'extrémité nord des
petits souterrains du Sérapéum.

<center>Haut. 0,18.</center>

298. — (Inv. 476.) Armoire A.

Stèle à sommet pointu. En haut, Apis couché est
entouré de légendes gravées ; au-dessous, cinq lignes
d'hiéroglyphes également gravés.

Ces inscriptions, datées de l'an VI de *Bak-en-ran-w*,
nous offrent un proscynème adressé à Apis par un prêtre
de Bast nommé *Pa-asch* (?).

Découverte le 1er mars 1852, à l'extrémité sud des
petits souterrains du Sérapéum.

<center>Pierre calcaire. Haut. 0,29.</center>

299. — (Inv. 471.) Armoire A.

Fragment de stèle portant quatre lignes d'hiéro-
glyphes peints, d'un style très-cursif, qui donnent la
date de l'an VI de Bak-en-ran-w (Bokkoris), XXIVe dy-
nastie.

Découvert le 7 mars 1852, à l'extrémité sud des petits
souterrains du Sérapéum.

<center>Pierre calcaire. Larg. 0,13.</center>

300. (Inv. 677.) Armoire **D**.

Stèle cintrée et gravée de la XXIV^e dynastie. Au sommet, le disque ailé au-dessus d'un chacal couché. Dans le champ, un proscynème en six lignes adressé à Osor-Apis par un prêtre nommé *Hererem*, fils de *Padu-s* et petit-fils du gouverneur *Hererem*.

<div style="text-align:center;">Pierre calcaire. Haut. 0,145. Larg. 0,085.</div>

301. — (Inv. 677 (3102.) Armoire **D**.

Petite stèle cintrée et gravée. Au sommet, Apis, couché et enveloppé, est adoré par un Égyptien à genoux. Cette scène est suivie d'un proscynème donnant le nom d'un *Bak-en-ran-w*.

Ce monument a été découvert le 27 février 1852, au Sérapéum, à l'extrémité nord des petits souterrains.

<div style="text-align:center;">Pierre calcaire. Haut. 0,075. Larg. 0,07.</div>

302. — (Inv. 677-3106.) Armoire **D**.

Petite stèle cintrée et gravée qui semble avoir reçu une inscription antérieure, à l'encre noire. Au sommet, le disque ailé au-dessus d'un épervier debout. Suit immédiatement une inscription hiéroglyphique de six lignes, proscynème à Osor-Apis par le divin père *Bak-en-ran-w*, fils du divin père *Ouza-hor*.

Cette stèle a été découverte le 20 février 1852, sur le chemin en pente conduisant aux souterrains du Sérapéum.

<div style="text-align:center;">Haut. 0,12. Larg. 08.</div>

303. — (Inv. 454.) Armoire **A**.

Stèle peinte à l'encre noire. Dans le cintre, Apis couché reçoit les adorations d'un Egyptien agenouillé devant lui. Au-dessous, une inscription de cinq lignes, en caractères cursifs, est un acte de dévotion fait au taureau sacré de Memphis par un prêtre qualifié *Baï* d'Osorapis (1) et nommé *Hotep-her-amen* (?) ; elle se termine par la date de l'an 10 de Tahraka.

(1) Voir le Glossaire au mot *Baï*.

Découverte le 25 février 1852, à l'extrémité nord des petits souterrains du Sérapéum.

<p align="center">Pierre calcaire. Haut. 0,16. Larg. 0,11.</p>

303 bis. — (Inv. 3417.) Armoire A.

Stèle dont la gravure est rehaussée de vert : Apis y est représenté couché sur une sorte de naos ; un prêtre est agenouillé devant lui, les mains baissées. L'inscription qui suit, datée de l'an XI de Psamétik I^{er}, nous apprend que ce prêtre avait le titre d'initié aux mystères de *Ro-stau* et se nommait *At-ha-ankh-t-senb-t*, fils de *Nowre tum-iri-hotep*. XXVI^e dynastie.

Découverte à l'extrémité nord des petits souterrains du Sérapéum.

<p align="center">Pierre calcaire. Haut. 0,3.</p>

304. — (Inv. 5417.) Armoire A.

Stèle en pierre calcaire, gravée en relief et peinte. Au-dessous du disque ailé, Apis est couché sur un socle en forme de porte ; il est enveloppé d'une étoffe et sur sa nuque est un vautour aux ailes éployées. Un homme est agenouillé devant lui.

L'inscription de trois lignes d'hiéroglyphes, rehaussés de bleu, contient un proscynème adressé à Osor-Apis par un *Ouza-Hor* qui avait pour fonction d'ouvrir les portes du temple de Ptah ; elle débute par la date de l'an XXI de Psamétik I^{er}.

Découverte à l'extrémité nord des petits souterrains du Sérapéum.

<p align="center">Haut. 0,2.</p>

305. — (Inv. 671-3148.) Armoire D.

Stèle de forme cintrée, gravée. Au sommet, le disque ailé ; au-dessous, en bas-relief, Apis debout près d'un autel, est adoré par un personnage agenouillé. L'inscription hiéroglyphique de quatre colonnes qui suit énonce la dévotion au IV^e Apis de la XXVI^e dynastie, d'un *smer-ua*, familier du roi Psamétik. Bon travail.

Cette stèle a été découverte le 10 avril 1852, dans le

sable de la première chambre des souterrains du Sérapéum.

Pierre calcaire. Haut. 0,095. Larg. 0,07.

306. — (Inv 677-2860.) Armoire D.

Stèle cintrée et finement gravée, dont le sommet est un peu endommagé. Au-dessous du disque ailé, Apis debout, devant un autel, est adoré par un personnage agenouillé. Une inscription de quatre colonnes d'hiéroglyphes mentionne l'acte de dévotion à Sérapis d'un nommé *Asch-sep-sen*, fils de *Pen-ses-khemet*, véridique. (Règne d'Amasis). On reconnaît au revers les traces de cinq lignes d'écriture hiératique.

Ce monument a été découvert le 27 février 1852, au Sérapéum, à l'extrémité nord des petits souterrains.

Pierre calcaire. Haut. 0,08. Larg. 0,065.

307. — (Inv. 677-4002.) Armoire D.

Petite stèle cintrée au sommet de laquelle un Egyptien, peint en rouge, est agenouillé devant Apis, debout, tacheté de noir. Au-dessous, une inscription de six colonnes d'hiéroglyphes tracés à l'encre noire et d'un bon style, contient l'acte de dévotion à Apis d'un prêtre de Ptah nommé *Zet-au-n-Ptah-mer-atew-s*. Sur la tranche, on lit : « l'an 23 » ; c'est probablement la date de l'ensevelissement de l'Apis, mort sous Amasis.

Cette stèle avait primitivement reçu une inscription à l'encre rouge dont on distingue encore quelques lettres. Elle a été découverte, le 22 août 1852, dans le sable de la galerie d'Ouaphrès, entre les portes n°s 1 et 2.

Pierre calcaire. Haut. 0,10. Larg. 0,07.

308. — (Inv. 677-2864.) Armoire D.

Petite stèle cintrée et finement gravée. Au-dessous d'un vautour aux ailes éployées, Apis tacheté de noir, debout près d'un autel, est adoré par le dédicateur agenouillé. Au-dessous, quatre colonnes d'hiéroglyphes.

« Le dévot d'Apis, fils d'Osiris *Doun-sepa-newer*, fils
« de *Ouza-hor* et de la dame *Kha-s-Khem*, véridique. »

Ce monument qui est du règne d'Amasis, a été découvert le 27 février 1852, à l'extrémité nord des petits souterrains du Sérapéum.

<center>Pierre calcaire. Haut. 0,095. Larg. 0,055.</center>

309. — (Inv. 486.) Armoire **A**.

Stèle gravée. Au sommet, le ciel et le disque ailé accompagné de deux uræus; au-dessous, un personnage est agenouillé devant Apis debout qui est coiffé du disque ailé et paré d'un collier à cinq rangs. Entre l'adorateur et le taureau sacré est une table chargée d'offrandes. Le champ est occupé par huit lignes d'hiéroglyphes gravés. La fracture de cette stèle nous prive d'une partie du texte.

L'inscription nous donne le nom d'une reine, femme d'Amasis, nommée *Tenkhéta*, et de son fils, le prince Psamétik qui, d'après M. de Rougé, ne régna que quelques mois avant l'invasion des Perses et fut le troisième roi du nom de Psamétik. Ce monument nous apprend que Tentkheta était fille d'un prophète de Ptah, et grand-prêtre, nommé *Padu-neith*.

Découverte en avant des débris du grand pylône, au Sérapéum.

<center>Pierre calcaire. Haut. 0,33.</center>

310. — (Inv. 677.) Armoire **D**.

Stèle de forme cintrée, sans représentation, sur laquelle sont gravées d'un côté six lignes, de l'autre trois colonnes d'hiéroglyphes. Elle a été consacrée à Apis par un nommé *Ouaphrès*, fils de *Hap-mu*.

<center>Pierre calcaire. Haut. 0,075. Larg. 0,05.</center>

310 *bis.* — (Inv. 485.) Armoire **A**.

Stèle peinte en noir, représentant Apis debout, au-dessous du disque solaire. Cinq colonnes d'hiéroglyphes nous donnent la généalogie d'un chanteur du temple de Ptah, nommé *Horus*. XXVIe dynastie.

Découverte, le 27 février 1852, à l'extrémité nord des petits souterrains du Sérapéum.

<center>Pierre calcaire. Haut. 0,14.</center>

311. — (Inv. 5442-4130; S 2278.) Armoire **D**.

Jolie stèle, de forme cintrée, peinte en noir et en rouge. Au sommet, le disque ailé, flanqué de deux uræus. Au-dessous, Apis debout, adoré par un personnage agenouillé. Le champ de la stèle est occupé par une inscription hiéroglyphique de six colonnes dont l'encre est d'une étonnante fraîcheur. Elle mentionne la dévotion à Apis « nouvelle vie de Ptah, » d'un écuyer nommé *Ahmès-seker*, fils de l'écuyer *Psamétik-khu*. Par derrière, six lignes d'écriture démotique.

Cette stèle a été découverte, le 3 septembre 1852, dans le sable, en face de la chambre n° 6 du Sérapéum.

Pierre calcaire. Haut. 0,11. Larg. 0,075.

311 bis. — (Inv. 421.) Armoire **A**.

Stèle peinte en rouge et en noir. Au sommet, le disque ailé; au-dessous, trois colonnes d'hiéroglyphes bien tracés, mentionnant la généalogie du dévot à Apis, *Kha-en-suas*. XXVI⁰ dynastie.

Elle a été découverte, le 20 novembre 1852, au Sérapéum.

Pierre calcaire. Haut. 0,12.

312. — (Inv. 679.) Armoire **D**.

Stèle cintrée et peinte. Au sommet, Apis debout. Au-dessous, un homme debout avec son nom *Hap-us(er)*, fils de*er-Khonsu*. Traces d'écriture démotique sur la tranche.

Travail grossier. Pierre calcaire. Haut. 0,10. Larg. 0,075.

313. — (Inv. 674-7011.) Armoire **D**.

Stèle cintrée, dédiée à l'Apis mort l'an 34 de Darius. Au sommet planait le disque ailé qui a disparu avec un éclat de la pierre. Au-dessous, Apis, debout près d'un autel, est adoré par un personnage agenouillé. Une inscription hiéroglyphique en quatre colonnes, tracée aux encres noire et rouge, contient la généalogie d'un Amenhotep, fils d'un Psamétik et petit-fils d'un autre Amen-

hotep. Sur la tranche, à gauche et à droite, on distingue quelques signes hiéroglyphiques.

Cette stèle a été découverte, le 22 août 1852, dans le sable de la chambre n° 2 du grand souterrain du Sérapéum.

<center>Pierre calcaire. Haut. 0,10. Larg. 0,06.</center>

314. — (2857.) Armoire **A**.

Stèle peinte en noir. Au sommet, le disque ailé; au-dessous, Apis adoré par un homme agenouillé, près duquel est sa légende : « Le divin père *Ouza-hor*, » c'est le père du dédicateur de la stèle. Derrière le taureau, une femme, un peu effacée, est représentée debout.

L'inscription hiéroglyphique de six lignes mentionne l'acte de dévotion à Osor-hapi, d'un prophète d'Isis, rectrice de la grande pyramide, prophète également de *Kuwu*, *Kawra* et *Ra dad-w* (rois de la VIe dynastie divinisés), et de *Har-em-khu* (nom du grand sphinx de Gizeh), nommé *Psamétik-menkh*, dont l'aïeul Psamétik était investi des mêmes dignités sacerdotales.

Cette stèle a été découverte, le 25 février 1852, à l'extrémité nord des petits souterrains du Sérapéum.

<center>Pierre calcaire. Haut. 0,144. Larg. 0,115.</center>

315. — (Inv. 679.) Armoire **D**.

Stèle fragmentée. Au sommet, Apis était représenté debout près d'un autel, adoré par le dédicateur agenouillé. Au-dessous, une inscription de cinq lignes d'hiéroglyphes finement gravés, se lit ainsi : « Le dévot à Apis « (ou l'honoré auprès d'Apis), fils d'Osiris, le royal « chancelier, *smer-ua*, Psamétik, fils du chanteur du « temple de Ptah, Zet-Ptah-au-(w)-ankh et de la dame « Ise-khebau. Durée d'éternité! sans dépérissement, sans « dépérissement des noms, jamais! »

A droite de cette inscription, deux personnages agenouillés sont nommés, dans les deux colonnes qui les précèdent : « le chef des chanteurs de Ptah, *Tenen-haa-* « *Ptah*, et le chef des chanteurs de Maut, *Ankh-Take-* « *lot*. »

<center>Gravure fine et soignée. Pierre calcaire. Haut. et larg. 0,10.</center>

316. — (Inv. 677-2866.) Armoire **D**.

Stèle cintrée et peinte. Au sommet, le disque ailé. Au-dessous, Apis debout, orné d'une housse rouge et d'un collier peint en vert, est adoré par un Égyptien nommé *Scheds-newer* : c'est le père du dédicateur. Le champ de la stèle est occupé par une inscription de quatre lignes à l'encre noire, proscynème à Osor-Apis par le prêtre *au-w-âd*, fils de *Scheds-newer* et de la dame *Nes-maut*...

Ce monument a été découvert, le 28 février 1852, à l'extrémité nord des petits souterrains du Sérapéum.

<center>Pierre calcaire. Haut. 0,13. Larg. 0,09.</center>

317. — (Inv. 679.)

Petite stèle cintrée. Au sommet, sous le signe du ciel, le disque ailé. Au-dessous, Apis, debout auprès d'un autel, est adoré par un Égyptien agenouillé. Deux lignes d'hiéroglyphes, rehaussés de rouge, énoncent un acte de dévotion à Apis par *Pew-aa-khonsu*.

<center>Pierre calcaire. Haut. 0,065. Larg. 0,045.</center>

318. — (Inv. 421-648.) Armoire **A**.

Stèle en pierre calcaire sculptée et peinte en rouge et noir.

En haut, le disque ailé orné de deux uræus; au-dessous, un personnage debout, vêtu de la *schenti* et coiffé de la partie inférieure du *pschent*, présente un objet conique à Apis. Devant lui, un autel est chargé de pains, de volailles, etc.

Le taureau sacré est debout; sa tête est surmontée d'un disque.

Au-dessous de cette composition, une ligne de texte hiéroglyphique gravée donne le nom propre de *P-sesekhet*...

Plus bas, des lignes rouges étaient destinées à contenir la suite du texte, mais on ne distingue que quelques traces d'une inscription écrite à l'encre, en plus gros caractères, et qui paraît avoir été continuée par derrière.

Découverte au Sérapéum, le 24 septembre 1852, dans le

sable de la coupure N. S. du plan incliné conduisant à la porte n° 2.

Haut. 0,14. Larg. 0,11.

319. — (Inv. 474.) Armoire A.

Stèle en pierre calcaire. Au sommet, le signe du ciel et le disque ailé accompagné de deux uræus ; au-dessous, Apis, debout, reçoit les adorations d'un personnage qu'accompagne sa famille. Derrière le taureau est une femme debout, dans l'attitude des pleureuses.

Sept lignes d'hiéroglyphes nous apprennent que l'an 4 de Darius l'ensevelissement d'un Apis a été dirigé par un prêtre dont le nom est illisible, fils d'un *Ptah-as*. Suit sa généalogie.

Découverte le 19 septembre 1852, à la place antique qui lui avait été assignée, au Sérapéum, à l'époque de la construction de la porte de la chambre de Darius.

Haut. 0,30.

320. — (Inv. 4741.) Armoire A.

Stèle soigneusement sculptée et en partie peinte. En haut, au-dessous du disque ailé, un personnage se prosterne devant Apis. Suit une inscription hiéroglyphique de neuf lignes, constatant l'ensevelissement d'un Apis, l'an 4 de Darius, et donnant la généalogie d'un prêtre nommé *Paw-neit*.

Découverte dans la chambre n° 3 du Sérapéum.

Pierre calcaire. Haut. 0,215. Larg. 0,15.

321. — (Inv. 485-4072.) Armoire A.

Petite stèle sculptée et peinte. Au sommet, un personnage agenouillé adore Apis. Au-dessous, quatre lignes d'hiéroglyphes mentionnent l'acte de dévotion à Osor-Hapi (Sérapis) de *Pa-du-Bast*, fils de Pewa-Bast, l'an 33 de Darius.

Cette stèle a été découverte par M. Mariette, le 26 août 1852, dans la chambre n° 3 de la tombe d'Apis.

Pierre calcaire. Haut. 0,075 Larg. 0,046.

322. — (Inv. 441.) Armoire **A**.

Petite stèle sans sculpture, couverte d'une inscription en écriture hiératique, tracée en noir, qui mentionne qu'elle a été dédiée l'an 34 de Darius par un prêtre nommé *Har-Khebu*.

Elle a été découverte le 23 août 1852, dans le sable de la chambre n° 2, au Sérapéum.

<center>Pierre calcaire. Haut. 0,13. Larg. 0,085.</center>

323. — (Inv. 441.) Armoire **A**.

Stèle sculptée, brisée par le milieu. La partie supérieure dans laquelle un personnage est représenté en adoration devant Apis, fait saillie sur le carré de la pierre dont les angles n'ont pas été abattus. Le texte gravé au-dessous est disposé en quatre colonnes et peint en rouge dans le creux, les lignes de division et l'anneau du cartouche royal sont en noir.

Ce monument détaille la généalogie d'un prêtre nommé *Se-Ptah*, fils de Her-em-khu, petit-fils de *Nes-Ptah*, etc., qui l'a dédié l'an 34 de Darius (*Antariusch*).

Découvert le 22 août 1852, dans le sable de la chambre n° 2 des grands souterrains du Sérapéum.

<center>Pierre calcaire. Haut. 0,155. Larg. 0,098.</center>

324. — (Inv. 677-4044.) Armoire **D**.

Stèle de forme cintrée, gravée et peinte. Elle a été consacrée à Apis l'an 34 de Darius, et contient la généalogie d'un prophète du dieu *Har-schewt* (1), nommé *Tawnekht*. Sept lignes d'hiéroglyphes gravés dans le champ de la stèle et dix-neuf lignes sur la tranche, tracées à l'encre noire. Mauvais style.

Ce monument a été découvert le 23 avril 1852, dans le sable de la chambre n° 2 de la tombe d'Apis.

<center>Pierre calcaire. Haut. 0,115. Larg. 0,085.</center>

(1) Ἀρσαφής, surnom d'Osiris. Cf. Plutarque, *d'Isis et d'Osiris*, ch. 37.

325. — (Inv. 441.) Armoire **A**.

Stèle funéraire à deux registres. Au premier registre, Apis est adoré par un homme agenouillé nommé *Qah-au-w-aa*, dont l'inscription qui remplit le second registre détaille la généalogie et nous apprend que cette stèle a été dédiée par lui l'an 34 de Darius.

Découverte le 27 avril 1852, dans la chambre n° 3 du Sérapéum.

Pierre calcaire. Haut. 0,22.

326. — (Inv. 475.) Armoire **A**.

Stèle sculptée. Au sommet, le disque ailé orné de deux uræus, à chacun desquels est appendu le signe de la vie. Au-dessous, un personnage, vêtu d'une sorte de tunique, est debout en adoration devant le dieu Apis de forme humaine, à tête de taureau, tenant un sceptre de la main droite et de la main gauche le signe de la vie. Devant lui, un autel supporte des offrandes et des vases à libation. Plus bas, un texte hiéroglyphique dont il ne reste que trois lignes, la partie inférieure ayant été enlevée par une fracture, nous apprend que l'an 34 de Darius, l'ensevelissement d'un Apis a été dirigé par un prêtre nommé *Hor-iri-aa* qui porte le titre *her-sescheta em-rostau*, « initié aux mystères de la région funéraire. »

Découverte le 24 août 1852, au Sérapéum, dans la galerie d'Ouaphrès, entre les chambres n°s 2 et 3.

Pierre calcaire. Larg. 0,125.

327. — (Inv. 677.) Armoire **D**.

Fragment d'une stèle du Sérapéum, portant le cartouche de Darius, et dont les inscriptions, tracées à l'encre noire, énonçaient les titres et la généalogie d'un *erpa-ha*, chancelier royal, dont le nom ne nous est pas conservé.

Pierre calcaire. Haut. 0,12. Larg. 0,10.

328. — (3689.) Armoire **A**.

Stèle en pierre calcaire, peinte en rouge et en noir. Dans le cintre on voyait Apis adoré par huit person-

nages ; cette peinture est presque complétement effacée. Dans le champ de la stèle, une inscription en douze colonnes d'hiéroglyphes, suivies de deux lignes d'écriture démotique, contient l'acte de dévotion au taureau sacré et aux dieux de Memphis, ainsi que la généalogie d'un prêtre de Ptah, chargé du culte des images du roi Nechtanebo Ier, dans le temple de Sekhet, prophète d'Anubis, d'Apis et des mères d'Apis, chargé également du culte des images des rois Menès et Teti, etc., nommé *Ounnowré*, fils du prophète de seconde classe *Pa-du-Isi*.

<center>Haut. 0,54. Larg. 0,35.</center>

329. — (Inv. 677-3101.) Armoire **D**.

Stèle cintrée ne portant autre chose que la mention, en écriture hiératique grossièrement gravée, du nom d'Osor-Hapi (Sérapis) inséré dans un cartouche et suivi des mots « résidant à l'Occident, *xeper em....* » puis d'un nom propre qui paraît être *Ouza-Hor*.

Cette stèle a été découverte le 20 février 1852, au Sérapéum, sur le plan incliné conduisant aux souterrains, porte n° 2.

<center>Pierre calcaire. Haut. 0,085. Larg. 0,06.</center>

330. — (Inv. 485-2620.) Armoire **A**.

Petite stèle peinte en noir. Au sommet, le disque ailé ; au-dessous, près d'un autel, est Apis tacheté de noir. Une inscription de quatre lignes contient un proscynème à *Osor-Hapi* par le... chef des Dix, Ankh-Khonsu, et se termine par une date : l'an 20, jour.... du 4e mois de la saison d'été.

Par derrière ont été tracés quelques signes démotiques.

Cette stèle a été découverte par M. Mariette, le 24 février 1852, à l'extrémité nord des petits souterrains du Sérapéum.

<center>Pierre calcaire. Haut. 0,085. Larg. 0,052.</center>

331. — (Inv. 679.) Armoire **D**.

Au sommet, le disque ailé. Au-dessous, Apis enveloppé est accroupi sur un piédestal. Devant lui est agenouillé

STÈLES. 79

un Égyptien qui semble porter une massue sur l'épaule gauche. Au bas de la stèle, en deux lignes du plus mauvais style, le nom du dédicateur dans lequel entrait le nom du dieu Khons. Au revers, on reconnaît des traces d'écriture à l'encre noire. Travail grossier.

<div style="text-align:center">Pierre calcaire. 0,09. Larg. 0,06.</div>

332. — (Inv. 679.) Armoire **D**.

Stèle cintrée et gravée. Au sommet, le cartouche d'Osor-Apis; au-dessous, les mots *xeper amenti* (qui est dans l'Ouest). Au-dessous, deux lignes illisibles d'un style grossier.

<div style="text-align:center">Pierre calcaire. Haut. 0,09. Larg. 0,065.</div>

333. — (Inv. 679-4175.) Armoire **D**.

Petite stèle cintrée. Au sommet, le disque ailé auquel pendent deux uræus ornés du signe de la vie. Au-dessous, Apis, debout près d'un autel, est adoré par un Egyptien agenouillé qui est peint en rouge. L'inscription de quatre lignes hiéroglyphiques, finement gravées, mentionne la dévotion à Apis d'un commandant de troupes nommé *Ahmès*, fils du commandant de troupes *Hruamen*. Au revers on voit les traces de sept lignes d'écriture démotique.

Cette stèle a été découverte le 16 septembre 1852, dans le sable du grand plan incliné du Sérapéum.

<div style="text-align:center">Pierre calcaire. Haut. 0,10. Larg. 0,05.</div>

334. — (Inv. 678.) Armoire **D**.

Stèle de forme cintrée sans représentation. Au sommet, trois lignes d'écriture démotique dont les deux premières énoncent des noms propres et la troisième formule un souhait d'éternité. Au-dessous, deux lignes d'écriture hiéroglyphique qui sont une invocation à la défunte « l'osirienne *Ta-se-en-hes*, » transcrite plus bas, mot pour mot, en deux lignes d'écriture démotique.

La gravure de cette stèle est rehaussée d'encre noire.

<div style="text-align:center">Haut. 0,20. Larg. 0,12.</div>

335. — (Inv. 421-518.) Armoire **A**.

Stèle dont la partie inférieure est brisée en trois morceaux. Elle est couverte d'une belle inscription en écriture démotique de trente et une lignes tracées en noir, offrant cette particularité intéressante qu'elle mentionne la naissance de Césarion, fils de César et de Cléopâtre VI.

Elle a été découverte le 20 novembre 1851, dans les grands souterrains du Sérapéum, porte n° 4, chambre des stèles, où elle était enfouie dans le sable, ce qui explique sa belle conservation.

<center>Pierre calcaire. Haut. 0,35.</center>

STÈLES DIVERSES.

336. — (Inv. 662.) Armoire **C**.

Stèle cintrée à deux registres. 1er registre : la reine *Ahmès-nowre-ari*, divinisée et coiffée du disque surmonté de deux plumes, est assise sur un trône. Elle tient en main le *flagellum* et le signe de la vie. Elle est auprès d'un autel chargé d'offrandes. Sa légende la nomme « la divine épouse d'Ammon. » Devant elle, un prêtre vêtu d'une longue robe flottante, est dans l'attitude de l'adoration. Il lui offre des parfums allumés. Légende : « Acte d'encenser la personne de la « maîtresse des deux pays, par la main du gouverneur « de la résidence de la vérité *Iou-er-nu-w*, véridique. »

2e Registre : figuration de quatre oreilles humaines devant lesquelles une femme est agenouillée dans l'attitude de l'adoration et faisant l'offrande d'un vase fermé. Derrière elle est un homme également agenouillé. L'inscription est ainsi conçue : « Adoration à celle qui

« *écoute* les prières. Prosternation devant la grande
« reine. Prosternation devant celle qui *écoute* celui qui
« l'invoque, moi, le serviteur de la demeure de.... *Iou-*
« *er-nu-w.* Sa sœur *Ta....* et son fils *Pa-mur-kau,* véri-
« dique. »

Il est évident que les oreilles représentées dans ce registre sont en corrélation avec cette qualité dont on fait honneur à la reine divinisée, qui est d'*écouter* les vœux qu'on lui fait.

Pierre calcaire. Haut. 0,31. Larg. 0,22.

337. — (Inv. 680.) Armoire D.

Stèle cintrée, peinte en rouge et en noir, sur fond jaune. Dans le premier registre, un Egyptien debout rend hommage à deux personnages assis devant un autel chargé d'offrandes. Dans le second registre, quatre serviteurs sont représentés agenouillés.

Ce monument portait des légendes qui sont devenues illisibles. La sculpture, qui est en relief, et le costume des personnages paraissent indiquer une époque assez ancienne, mais le travail est médiocre.

Pierre calcaire. Haut. 0,18. — Larg. 0,15.

338. — (Inv. 665.) Vitrine P.

Fragment de stèle représentant Aménophis Ier *Ra-ser-ka,* « maître des levers, maître des deux pays, » porté en triomphe sur un palanquin que surmontent deux éperviers coiffés du disque et une frise d'uræus. Le roi est debout, tenant un sceptre de la main gauche ; sa main droite est dans la main de la déesse de la vérité, qui, debout, derrière lui, le couvre de ses ailes. Un flabellum est incliné au-dessus de leur tête. Trois colonnes d'hiéroglyphes n'offrent que des fragments de légendes dont il est difficile de tirer un sens certain.

Pierre calcaire. Haut. et larg. 0,18.

339. — (Inv. 2257.) Vitrine P.

Petite stèle cintrée, percée de deux trous au sommet. Aménophis Ier *Ra-ser-ka,* debout, la tête surmontée de

l'*atew*, le carquois sur le dos, saisit par la chevelure un ennemi agenouillé qui semble demander merci et qu'il s'apprête à frapper de sa *khopesch*.

Bois. Haut. 0,065. Larg. 0,05.

340. — (Inv. 2268.) Vitrine **P**.

Petite stèle semblable sur laquelle le même roi, debout, coiffé du casque de guerre et armé d'une hache, s'apprête à frapper deux ennemis qu'il saisit par leur chevelure et qui, d'après la légende, symbolisent « tous les pays. »

Bois. Gravure rehaussée de vert. Haut. 0,055. Larg. 0,047.

341. — (Inv. 556.) Vitrine **P**.

Petite stèle semblable avec la légende : « Le maître « des levers des jours (1), le maître des deux pays, le « seigneur de vaillance Amenhotep *Ra-ser-ka*. » A gauche et à droite sont représentées deux pousses de palmier, symboles de longévité.

Bois. Haut. 0,06. Larg. 0,057.

342. — Vitrine **P**.

Petite stèle semblable sur laquelle Aménophis I^{er} est représenté debout, armé d'une hache, et s'apprêtant à frapper un Libyen qu'il tient par les plumes qui surmontent sa coiffure.

Bois. Gravure rehaussée de vert. Haut. 0,072. Larg. 0,055.

343. — (Inv. 514.) Armoire **B**.

Petite stèle. Au sommet, le disque ailé orné des deux uræus en relief. Au-dessous, un roi en marche, coiffé du klaft et vêtu de la schenti, présente des offrandes à Ammon coiffé des deux grandes plumes et tenant le sceptre *ouas* de la main gauche et le signe de la vie de la main droite;

(1) N'oublions pas que les rois égyptiens étaient assimilés au soleil.

ces deux personnages sont en relief. Au-dessus du roi la légende gravée : « Le dieu bon, *Ra-men-Kheper*, vivificateur, maître des deux pays. »

Ammon est appelé « Seigneur du ciel. »

Au-dessous de cette scène, à droite de la stèle, un personnage en relief dans un champ taillé en creux, est assis sur ses talons et en adoration. En face de lui est gravé un proscynème à Ammon-Ra, par le.... *Paï*. La fin de ce nom est effacée.

<center>Pierre calcaire. Haut. 0,14.</center>

344. — (Inv. 781.) Vitrine **N**.

Petite stèle carrée en bois, sur laquelle le roi Aménophis III est représenté debout devant le dieu Ra hiéracocéphale, et offrant à ce dieu l'effigie de la déesse Vérité. Entre ces deux personnages est écrit : « offrande de la Vérité. » Ra est appelé Dieu grand, seigneur du ciel.

<center>Haut. 0,05. Larg. 0,03.</center>

345. — Vitrine **Q**.

Petite stèle cintrée représentant d'un côté le roi Ramsès II en adoration devant la déesse Ma, debout. Au-dessus de cette scène est gravé le cartouche de ce roi ; au-dessous est écrit : « Le toparque, gouverneur, *Psar*. »

De l'autre côté, Psar, vêtu d'une grande robe flottante, est figuré debout en adoration : devant lui sont tracées deux colonnes d'hiéroglyphes dont la partie supérieure a disparu. On y lit : « dont le cœur a l'amour de la divinité ; le prophète de Ma.... le toparque, *Psar*. »

<center>Serpentine. Haut. 0,04. Larg. 0,026.</center>

VASES.

346. — (Inv. 657.) Armoire **C.**

Vase sans anse sur lequel est gravée la légende royale de Nephercherès. Ce vase était destiné à rappeler le souvenir d'une panégyrie dirigée par le roi en question.

<center>Albâtre. Haut. 0,16. Diam. 0,135.</center>

Couvercle de vase sur lequel est gravée en une ligne la légende du même Pharaon.
Il est probable que ce couvercle appartenait au vase précédent.

<center>Albâtre. Diamètre, 0,135.</center>

347. — (Inv. 648.) Armoire **C.**

Vase panégyrique sur lequel sont gravés le cartouche et la bannière du roi Nephercherès.

<center>Albâtre rubanné. Haut. 0,15,</center>

348. — (Inv. 814.) Vitrine **N.**

Couvercle de vase de consécration, sur lequel est gravée la légende royale de Nephercherès (1).

<center>Albâtre. Diamètre 0,12.</center>

349. — (E 5323.) Armoire **B.**

Vase de forme oblongue, sans anse. Une légende circulaire, gravée au-dessous du col, indique que ce vase était destiné à conserver le souvenir d'une panégyrie

(1) Je m'abstiens de traduire ces légendes qui ne sont que des formules banales, roulant toujours sur l'assimilation des rois avec le

dirigée par le roi *Dad-ka-ra* de la Vᵉ dynastie, « aimé des esprits de *An* (Héliopolis). »

<p align="center">Albâtre. Haut. 0,16.</p>

350. — (E 5321.) Vitrine N.

Deux vases sur le pourtour desquels était gravée à la pointe la légende : Offrandes funéraires au chef portant le titre inexpliqué de *sub-her* (cf. de Rougé, sur les six premières dynasties, p. 95), *smer-ua* du pharaon, et chargé de l'intérieur du pays, *Ouna*. »

Bronze. La forme de ces vases et la légende qu'ils nous donnent permettent de les attribuer à la Vᵉ ou à la VIᵉ dynastie.

<p align="center">Diam. 0,07.</p>

351. — (E 3165.)

Vase au nom du roi *Pepi merira*, destiné à conserver le souvenir d'une panégyrie qui, on le sait par un autre monument (1), fut célébrée la 18ᵉ année de son règne. Notre vase donne le cartouche-prénom et la bannière de ce roi.

<p align="center">Albâtre. Haut. 0,21.</p>

352. — (Inv. 527.)

Petit vase ayant la même destination que le précédent. Il ne porte que le prénom de Pepi et la mention de la fête citée plus haut. La gravure des hiéroglyphes a été rehaussée d'une pâte noire. L'orifice du vase a subi une restauration moderne.

<p align="center">Albâtre. Haut. 0,07.</p>

353. — (E 5356). Armoire C.

Vase sans anse et sans couvercle, portant la légende du roi Pepi de la VIᵉ dynastie ainsi conçue : « le roi de « la Haute et de la Basse-Égypte, Pepi, fils d'Hathor, « dame de Dendera, l'Horus aimé des deux pays,

(1) Cf. de Rougé, sur les six premières dynasties, p. 115.

« seigneur du double diadème, aimant sa race, le triple
« Horus vainqueur. »

<center>Albâtre. Haut. 0,13. Diam. 0,145.</center>

354. — (Inv. 644.) Armoire C.

Vase panégyrique sur lequel sont gravés le cartouche-prénom et la bannière du roi Pepi de la VIe dynastie.

<center>Beau morceau d'albâtre ondulé. Haut. 0,145.</center>

355. — (Inv. 499.) Armoire B.

Vase sans anses, à col très-court et à bord plat et large; il porte, gravés sur la panse, les cartouches-nom et prénom d'Aménophis Ier.

<center>Diorite vert.</center>

356. — (Inv. 791.) Vitrine N.

Couvercle de vase portant le prénom de la reine Hatasou « vivante, » qualifiée de *dieu bon*.

<center>Albâtre. Diam. 0,033.</center>

357. — (Inv. 791.) Vitrine P.

Trois couvercles de vases portant le cartouche-prénom de la reine Hatasou : « Le dieu bon, *Ramaka*, vivante » (*sic*).

<center>Albâtre. Diam. 0,035.</center>

358. — (Inv. 713.) Vitrine H.

J'emprunte à M. Birch la description qu'il a donnée de cet objet dans le savant mémoire publié par lui en 1858 (24e vol. des *Mémoires de la Société des Antiquitaires de France*) :

« Coupe ou plateau rond de 18 centimètres de
« diamètre, avec un bord relevé carrément, haut de
« 24 millimètres. Ce plateau est en or. Le fond de ce
« vase est orné d'une guirlande de fleurs de papyrus au
« milieu de laquelle sont entremêlés des poissons. Ce

« travail est exécuté au repoussé ; le sujet et la manière
« dont il est traité présentent le plus grand rapport avec
« les coupes de bronze des rois d'Assyrie qui sont aujour-
« d'hui conservées au British Museum. Une décoration
« de cette nature semble avoir été choisie pour montrer
« que le vase était destiné à contenir de l'eau. En effet,
« lorsqu'il en était rempli, il figurait une sorte de petit
« étang au fond duquel se voyaient des petits poissons
« et des plantes aquatiques.

« L'épaisseur du plateau est d'environ 2/3 de milli-
« mètre, et ses bords sont soutenus par un renflement
« intérieur qui leur donne une épaisseur apparente de
« 3 millimètres. Son poids est de 371 grammes 2 dé-
« cigrammes. Sur le rebord du vase est gravée une
« inscription hiéroglyphique d'une ligne. »

En voici la traduction telle que les progrès de la science permettent de la faire aujourd'hui :

« Don de récompense royale (fait) par le roi de la
« Haute et de la Basse-Égypte, Touthmès III, au noble
« chef, divin père, aimé de la divinité, remplissant le
« cœur du roi (1) en tout pays et jusque dans les îles
« de la mer (Méditerranée), remplissant les magasins (2)
« de lapis, d'or et d'argent ; gouverneur de contrées et
« gouverneur de troupes, favori du dieu bon maître des
« deux pays (3)... le basilicogrammate Toth, véridique. »

Il ressort de cette inscription que le plateau dont il s'agit a été, ainsi que le suivant, offert par le roi Touthmès III au fonctionnaire Toth, comme récompense de ses services.

359. — (E 4886.) Vitrine **H**.

Plateau d'argent, en partie brisé, au nom du même personnage et dont la décoration est analogue à celle du plateau précédemment décrit. Le fond est occupé par une fleur à pétales droites autour de laquelle nagent cinq poissons dans une sorte de guirlande de fleurs de lotus (4). Dans le champ, en dehors, la légende hiéro-

(1) C'est-à-dire accomplissant sa volonté.
(2) Faisant fonction de collecteur d'impôts.
(3) Le roi.
(4) Cf. Devéria, Notice sur le basilicogrammate Touth, p. 14.

glyphique suivante : « Celui qui remplit le cœur du
« maître des deux pays, le favori du dieu bon, le basili-
« cogrammate, gouverneur des contrées du nord, Toth. »

<center>Haut. 0,17. Larg. 0,16.</center>

360. — (E 5331.) Armoire **C**.

Vase muni de son couvercle, paraissant avoir contenu un onguent. Sur le devant est gravée une inscription de trois lignes d'hiéroglyphes rehaussés de bleu, contenant une formule funéraire au nom d'Aménophis II dont le cartouche-prénom est répété sur le couvercle.

<center>Albâtre. Haut. 0,09.</center>

361. — (Inv. 806.) Vitrine **N**.

Fragment de vase sur lequel est gravée la légende : « Suten-Khab *Ra-ma-neb-se-ra*. » (Le roi Aménophis III, fils du soleil).

<center>Terre cuite. Haut. 0,04. Larg. 0,06.</center>

362. — (E 4877.) Vitrine **N**.

Vase d'offrande muni d'un petit couvercle en forme de bouton. Sur la panse, dans un encadrement rectangulaire, sont gravées en hiéroglyphes rehaussés de bleu les légendes d'Aménophis III et de la reine Taïa, sa femme. Sur le pourtour de l'orifice sont gravées des fleurs de lotus émaillées de rouge et de bleu.

<center>Terre émaillée au grand feu. Haut. 0,086.</center>

363. — (Inv. 510.) Armoire **B**.

Petit vase en terre émaillée bleu. Il a été brisé malheureusement à l'endroit où se trouvaient une légende et les cartouches royaux dont il ne reste plus que la partie inférieure. C'était peut-être le nom d'Aménophis III.

<center>Haut. 0,06.</center>

364. — (Inv. 482.) Armoire **A**.

Petit vase à panse ovoïde et à col droit, terminé par un bord plat qui est en partie brisé. Il porte le nom d'un prince Tothmès qui était revêtu de la haute fonction sacerdotale nommée *Sam*.

Ce vase a été découvert par M. Mariette, le 11 janvier 1853, dans la chambre d'Aménophis III, au Sérapéum.

Albâtre. Haut. 0,08.

365. — (Inv. 455 et 484.) Armoire **A**.

Quatre petits vases en terre, ressemblant au vase grec dit : Bikos, mais sans anses. Sur le col court la légende suivante en hiéroglyphes cursifs peints en noir :

« Le royal fils, le Sam *Toutmès*. » Ce personnage, grand prêtre de Ptah, à Memphis, était fils d'Aménophis III et de la reine Taïa.

Découverts le 11 janvier 1853, dans la chambre d'Aménophis III. (Tombe d'Apis, Saqqarah, Memphis).

Haut. 0,06 et 0,07.

366. — (Inv. 483.) Armoire **A**.

Petit vase dont la panse porte deux petites anses. Long et large col terminé par un bord plat.

Pâte de verre contenant des ondulations de différentes couleurs.

Découvert le 11 janvier 1853, dans la chambre d'Aménophis III, au Sérapéum.

Haut. 0,10.

367. — Armoire **A**.

Grand vase dit canope, dont le couvercle manque. De chaque côté, un peu en arrière, on a creusé deux entailles horizontales dont la destination est inconnue.

Une légende hiéroglyphique, qui est soigneusement gravée, nous donne les nom et prénom de Ramsès II, suivis de la qualification « aimé d'Osor-Apis. »

Provient des fouilles du Sérapéum.

Albâtre. Haut. 0,37.

368. — (E 5344.) Vitrine **Q**.

Godet à encre à l'usage des scribes, portant les légendes suivantes tracées en noir :
Sur l'épaisseur du bord : « Le *erpâ hâ* divin père, chef des prophètes, préposé au grand temple, gouverneur et chef de ville, *Psar*, véridique. »
Sur le pourtour : « Tout écrivain qui sera pour écrire
« au moyen de ce godet, lorsqu'il y versera l'eau, qu'il
« dise : offrande de millier de pains à la personne de
« l'*herpâ hâ*, grand ministre de l'intérieur du maître des
« deux pays, le gouverneur de ville, *Psar*, favori de
« Toth, aimé de Sawekh.... »

<center>Terre émaillée de couleur bleue. Haut. 0,046.</center>

369. — (Inv. 439.) Armoire **A**.

Vase à deux anses et à large ouverture, portant les cartouches-nom et prénom du roi Ramsès II.

<center>Albâtre. Haut. 0,26.</center>

370. — (Inv. 493.)

Canope à tête humaine, mis sous la protection du génie Amset. La légende qui y est gravée est rehaussée de bleu : j'y crois comprendre que ce vase est un don du prince *Kha-em-uas* à un chargé des sceaux sacrés, nommé *Ati*.

<center>Albâtre. Haut. 0.48.</center>

371. — *Id.* sous la protection du génie Hapi.

<center>Albâtre. Haut. 0,50.</center>

372. — *Id.* sous la protection du génie Kebh-Sennuw.

<center>Haut. 0,50.</center>

373. — *Id.* sans légende. Tête humaine.

<center>Albâtre. Haut. 0,45.</center>

Ces quatre vases ont été placés sur le haut des armoires.

374. — (Inv. 5418.) Armoire **A.**

Vase ovoïde en terre émaillée de couleur bleue, à une seule anse; cette anse est tombée ainsi que le pourtour de l'orifice. La légende tracée en émail noir sur ce vase donne les cartouches-nom et prénom d'un Ramsès-si-Ptah, « aimé d'Osor-Apis, nouvelle vie de Ptah. » Il n'est pas le même que le Ramsès-si-Ptah qui a eu pour femme la reine *Ta-user*, à la fin de la XIX^e dynastie, car son prénom se lit : *S-kha-en-ra-mer-amen.* Il n'est connu que par ce monument. M. Brugsch, dans son histoire d'Égypte, le classe, sous le nom de Ramsès XI, à la fin de la XX^e dynastie, au moment où les grands prêtres d'Ammon commencèrent d'usurper le pouvoir.

Haut. 0,225.

375. — (Inv. 442). Armoire **A.**

Vase en terre émaillée, de couleur bleue, de forme presque cylindrique, consacré à Apis par le roi Ramsès-si-Ptah (Ramsès XI, XX^e dynastie.)

Il a été découvert le 8 avril 1854, à sa place antique, dans une niche de la chambre de Ramsès IX. Dans ce vase en était placé un autre qui porte la légende de ce dernier roi. Cf. le n° suivant.

Haut. 0,20.

376. — (Inv. 442.) Armoire **A.**

Vase cylindrique, sans anse, en terre émaillée de couleur bleue, et un peu plus large au sommet qu'à la base. L'inscription hiéroglyphique en émail noir qu'il porte constate qu'il a été consacré à Apis par le roi Ramsès *Ra-newer-ka-sotep-en-ra* (Ramsès IX).

Même provenance que le précédent, dans lequel il était déposé.

Haut. 0,17.

377. — (Inv. 495.) Armoire **A.**

Vase cylindrique sans anse, muni de son couvercle, et sur lequel est gravée la légende de « la fille du roi,

« principale épouse royale *Amen-meri-t*, ayant l'autorité
« de parole auprès d'Osiris. »

Découvert le 11 décembre 1852, au fond du puits
n° 1 de la tombe d'Ounowre, à Memphis, par M. Mariette.

Amen-meri-t était fille de Ramsès II et de *Nowre-ari*.
Les titres de « fille du roi et de principale épouse
royale » qu'elle portait du vivant même de sa mère ont
suggéré à M. de Rougé la pensée que Ramsès II, afin
d'absorber en lui les droits d'hérédité de la précédente
dynastie qu'elle tenait de sa mère (1), et pour que nul
autre que lui ne pût s'en prévaloir, n'a pas reculé
devant l'inceste.

Albâtre. Haut. 0,11.

378. — (Inv. 2254.) Vitrine **Q**.

Fragment de vase présentant une partie des cartouches de Ramsès III posés sur le signe *noub* au-dessus
d'un calice de lotus.

Terre émaillée de couleur bleue. Haut. 0,12. Larg. 0,075.

379. — (Inv. 5415.) Armoire **A**.

Vase en terre émaillée de couleur bleue, à une seule
anse, col évasé, bec brisé. Sur le devant de la panse
sont tracés en émail noir les nom et prénom du roi que
M. Brugsch, dans son histoire d'Égypte, nomme Ramsès V,
accompagnés du nom d'Osor-Apis, *Se-ankh*, « fils vivant
ou fils de la vie. »

Découvert le 1er mai 1853, dans les petits souterrains
du Sérapéum.

Haut. 0,22.

380. — (Inv. 2255.) Vitrine **Q**.

Fragment de vase sur lequel étaient tracés les nom et
prénom de Ramsès VIII avec le commencement du nom
d'Osor-Apis.

Terre émaillée. Haut. 0,09. Larg. 0,10. (Provient des fouilles
du Sérapéum.)

(1) Voy. *Nowre-ari*, au Glossaire.

VASES.

381. — (Inv. 508.) Armoire **B**.

Vase de forme lenticulaire, semblable aux eulogies chrétiennes; le goulot, dont le bord est brisé, est cannelé et orné de deux cynocéphales adossés. Au sommet du vase est gravé un ornement formant une sorte de collier autour du goulot, et la tranche du vase est aussi décorée d'une série d'angles gravés rentrant les uns dans les autres. Sur la panse on lit le cartouche *ouah-ab-ra*, prénom de Psamétik Ier ou nom d'Apriès : il est surmonté de deux plumes dans l'une desquelles est restée une parcelle d'or.

<center>Terre émaillée. Haut. 0,15.</center>

382. — (Inv. 508.) Armoire **C**.

Gourde plate de la forme des eulogies, sur la panse de laquelle est gravé le prénom royal *Ra-uah-ab* qui peut s'appliquer à Ouaphrès aussi bien qu'à Psamétik Ier.

<center>Terre émaillée. Haut. 0,14.</center>

383. — (Inv. 462.) Armoire **A**.

Long vase cylindrique plus large à l'orifice qu'à la base, sans couvercle. Il porte la légende de Nekao II, XXVIe dynastie.

Découvert le 18 janvier 1854, au Sérapéum, dans le sable vierge, entre la chambre d'Amentouankh et celle des canopes brisés. Il était enfermé avec cinq autres vases d'albâtre un peu plus petits et sans légendes, dans un grand vase de terre cuite.

<center>Albâtre. Haut. 0,14.</center>

384. — (Inv. 803.) Vitrine **R**.

Gourde plate ornementée, dont le goulot s'épanouit en calice de lotus. A droite et à gauche du goulot, deux cynocéphales accroupis sont figurés en relief. Sur la panse, le cartouche-prénom d'Amasis.

<center>Terre émaillée. Haut. 0,085. Larg. 0,065.</center>

385. — (E 5328.) Vitrine **R**.

Gourde plate ornementée, dont le goulot s'épanouit en calice de lotus. A gauche et à droite du goulot, deux cynocéphales accroupis sont figurés en relief ; cette partie est un peu endommagée. Sur la panse, entre deux uræus ailés, coiffés d'un diadème et posés sur le signe *noub*, est gravé un cartouche qui paraît devoir être lu *Ra-newer-neb*.

Le caractère de ce petit monument le classe dans la XXVI^e dynastie.

<div style="text-align:center">Terre émaillée. Haut. 0,13. Larg. 0,09.</div>

386. — (Inv. 834.)

Deux vases *canopes* dont le couvercle figure une tête humaine peinte en jaune ; les yeux et les sourcils sont peints en noir, la chevelure en bleu. L'inscription gravée sur l'un de ces vases en assimile le contenu, c'est-à-dire les viscères du défunt, au génie funéraire *Hapi* pour lequel elle invoque la protection de Nephthys. L'autre vase est sous la protection de Selk ; le génie mis en cause est *Kebhsennouw*. Ces deux monuments ont été faits pour un nommé *Ra-aa-Kheper-ka-senbu*, qui était premier prophète du culte dont Touthmès I^{er} fut l'objet.

<div style="text-align:center">Terre cuite. Haut. 0,38 et 39.</div>

387. — (Inv. 517 S 1737.) Armoire **B**.

Vase sur lequel était tracée une inscription en trois colonnes d'hiéroglyphes aujourd'hui effacés.

<div style="text-align:center">Terre émaillée de couleur bleue. Haut. 0,25. Diam. 0,16.</div>

388. — (Inv. 833.)

Deux vases *canopes* à tête de cynocéphale, sans légende.

389. — *Id.* à tête de chacal.

390. — *Id.* à tête d'épervier.

<div style="text-align:center">Albâtre. Haut. 0,37 à 0,43.</div>

391. — (Inv. 507.) Armoire B.

Vase en forme de *pithos*, col large et court, bord plat très-large. Il porte sur la panse la légende suivante gravée et primitivement rehaussée de pâte bleue : « La princesse *Noub-em-tekh*. » Cf. le n° 643.

Albâtre 0,13. Capacité 0 lit. 342.

392. — (Inv. 499.) Armoire B.

Vase à col court et très-large, en terre émaillée bleue. Il portait sur la panse une inscription qui s'est détruite ; elle donnait les cartouches-nom et prénom d'un roi, accompagnés de la légende d'Apis.

Haut. 0,25. (Provient du Sérapéum.)

CÔNES FUNÉRAIRES.

La destination des morceaux de terre cuite, appelés cônes funéraires, est encore une énigme pour les archéologues. On n'en a jamais rencontré qu'à Thèbes. M. Mariette pense qu'ils servaient à y délimiter les sépultures ou du moins à avertir de leur voisinage ceux qui, en l'absence d'autre marque extérieure, auraient été tentés de creuser un tombeau sur un terrain déjà occupé et qu'ils pouvaient supposer vierge. Quoi qu'il en soit, ils affectent la forme d'un pain sacré et représentent bien l'offrande posée sur la main qui figure dans l'hiéroglyphe *dû* « donner, offrir. » Ils portent sous leur base une empreinte en relief donnant le nom et les titres d'un défunt ; on y voit quelquefois représentée une barque supportant le disque solaire, ou l'astre émergeant de l'horizon au-dessus de deux adorateurs agenouillés. La formule de ces légendes commence ordinairement par les mots *amkhi kher Osiri*,

« le dévot d'Osiris. » Un cône du Louvre offre la variante *mâ-kheru kher Osiri*, « celui qui a l'autorité de parole auprès d'Osiris. » Un autre donne la formule *suten du hotep..... iri-n* « proscynème fait par. » D'autres enfin énoncent sans préambule les titres et les noms du personnage.

Ils sont tous en terre cuite. Leur longueur varie de 0,15 à 0,20, et leur largeur de 0,06 à 0,09.

393. — (E 5326.) Armoire **C**.

Première ligne : « le dieu bon (*Râ-neb-peh*). (Ahmès Ier) vivificateur éternel. »
Deuxième et troisième ligne : « le premier prophète d'Ammon, garde des sceaux, *Tothi*. »

394. — (E 3437.) Armoire **D**.

« Adoration à Ammon par le premier prophète (du culte de) Touthmès Ier, *Mes... Amen.* »

395. — (E 3710.) Armoire **D**.

« L'osiris porteur des armes de Touthmès Ier, *Aa-kheper-ka*, ayant l'autorité de parole auprès du dieu grand. »

396. — (Inv. 707.) Armoire **D**.

« Le dévot d'Osiris, le prêtre, scribe du trésor d'Ammon, *User-ka-t*, fils du scribe du trésor *Nebuau*.

(Collection Clot-Bey.)

397. — (E 5372.) Armoire **D**.

« Le scribe de la demeure... premier prophète d'Ammon, *Amenhotep*, véridique. »

398. — (E 3438.) Armoire **D**.

« Le quatrième prophète d'Ammon, *Newer-hotep*. »

399. — (Inv. 707.) Armoire **D**.

« Même nom que sur le cône précédent, plus le nom, difficile à lire, de la femme d'*Amenhotep*. »

400. — (Inv. 707.) Armoire **D**.

« L'osiris, chef des arpenteurs d'Ammon, *Amenhotep*. »

401. — (Inv. 707.) Armoire **D**.

Trois cônes au nom du scribe comptable d'Ammon, *Amenhotep*.

402. — (Inv. 707.) Armoire **D**.

« Le *erpâ-hâ*, chancelier royal (?) *Smerua*, quatrième prophète d'Ammon, chef de ville, *Mont-em-ha*. »

403. — (E 3436.) Armoire **D**.

« Le quatrième prophète d'Ammon, *Mont-em-ha*, véridique, fils du prophète d'Ammon, familier du roi, *Nes-Ptah* et de la dame *Nes-Khons*, véridique. »

404. — (Inv. 707.) Armoire **D**.

« Le quatrième prophète d'Ammon, chef de ville, *Mont-em-ha*, véridique, fils du premier prophète d'Ammon, scribe de l'autel du temple d'Ammon, chef de ville, *Nes-Ptah*, véridique. »

405. — (Inv. 707.) Armoire **D**.

Trois cônes au nom de « l'osiris, quatrième prophète
« d'Ammon, *Mont-em-ha*, fils, de ses entrailles, du pro-
« phète d'Ammon, familier du roi, *Pse-n-maut*, enfanté
« par la dame *Uza-ran-s*. »

(Collection Clot-Bey.)

406. — (E 5371.) Armoire **D**.

Représentation d'une barque portant le disque solaire et adorée par deux personnages à genoux. Au-dessous, la légende du quatrième prophète d'Ammon, *Mont-em-ha*.

407. — (Inv. 707.) Armoire **D**.

« Le quatrième prophète d'Ammon, *Mont-em-ha*, fils « aîné, de ses entrailles, du prophète d'Ammon, familier « du roi, *Nes-Ptah*, et de la dame *Nes-Khons*. »

(Collection Clot-Bey.)

408. — Armoire **D**.

Deux cônes au nom du quatrième prophète d'Ammon, *Newer-hotep*.

409. — (E 5324.) Armoire **D**.

« Le deuxième prophète (du culte) de *Ra-men-kheper* « (Touthmès III). Sa femme (est) la pallacide d'Ammon, « *Meri*. »

410. — (Inv. 707.) Armoire **D**.

« Le préposé aux constructions d'Ammon, *Amen-hotep*, « véridique, fils du préposé aux constructions *Senna*. »

411. — (Inv. 707.) Armoire **D**.

« Le scribe de tous les comptes, préposé au bétail d'Ammon, *Amen-hotep*. »

412. — (Inv. 707.) Armoire **D**.

« Le premier prophète d'Ammon-Khem, *Mentu*. »

413. — (Inv. 707?) Armoire **D**.

« Le prêtre de *Kha-em-uas*, — Khu-Ka. »

(Collection Clot-Bey.)

414. — (Inv. 707.) Armoire **D**.

Cinq cônes au nom d'un *Basa*, prophète et chef de ville, fils d'un autre prophète nommé *Amen-em-an-t*.

415. — (Inv. 707.) Armoire **D**.

Légende du même personnage surmontée du disque solaire sur une barque qu'adorent deux personnages agenouillés.

416. — (Inv. 707.) Armoire **D**.

Trois cônes identiques aux précédents.

417. — (Inv. 707.) Armoire **D**.

« L'osiris, prophète d'Ammon, roi des dieux, surveil-
« lant des prophètes des dieux du Midi... *Basa*. »
Moulage empâté.

418. — (Inv. 707.) Armoire **D**.

« Le dévoué à Osiris, gardien de la palme (?) *Newer-renpe*. »

419. — (Inv. 707.) Armoire **D**.

« Le dévoué à Osiris *Se-maut-noub-nowre-t*. »

(Collection Clot-Bey.)

420. — Armoire **D**.

« L'osiris, basilicogrammate du maître des deux pays, *Men*. »

421. — (Inv. 709.) Armoire **D**.

Base d'un cône portant quatre lignes d'hiéroglyphes dont quelques signes seulement sont restés lisibles, sans qu'on en puisse tirer un sens suivi.

422. — (Inv. 707.) Armoire **D**.

« L'osiris, scribe de l'armée du maître des deux pays, *Men.* »

423. — (Inv. 707.) Armoire **D**.

Deux personnages à genoux adorent une barque qui supporte le disque solaire émergeant de l'horizon. Deux petites colonnes d'hiéroglyphes illisibles.

424. — (Inv. 2536.) Armoire **D**.

« Le dévoué à Osiris, scribe, *Nes-hor*.... »

425 à 427. — (Inv. 707.) Armoire **D**.

Trois cônes au nom de l'intendant *Khonsu*.

428. — (Inv. 707.) Armoire **D**.

Un homme agenouillé auprès d'une légende illisible.

429. — (Inv. 708.) Armoire **D**.

Deux personnages sont assis devant une table d'offrandes. Au-dessus d'eux, cinq colonnes d'hiéroglyphes illisibles. Ce cône est quadrangulaire.

430. — (Inv. 707.) Armoire **D**.

« Le basilicogrammate, intendant des greniers des villes du nord et du midi.., *Senb*, véridique. »

431. — (Inv. 707.) Armoire **D**.

Trois lignes d'hiéroglyphes dont il n'y a rien à tirer.

432. — (Inv. 707.) Armoire **D**.

Un scribe du trésor royal agenouillé, sans nom.

433. — (Inv. 707.) Armoire **D**.

« Le dévoué à Osiris, prêtre, grammate du temple
« d'Ammon, *User-hat*, fils du scribe de la demeure de
« l'argent *Neb-uau*. »

434. — (Inv. 707.) Armoire **D**.

Un adorateur agenouillé devant une barque portant le
disque solaire, dans lequel le nom d'Ammon est inscrit.
Au-dessous, trois lignes illisibles.

435. — (Inv. 707.) Armoire **D**.

« Le dévoué à Osiris, scribe de la comptabilité du
« bétail d'Ammon, commandant des nomes du sud et
« du nord, *Hebi* fils du scribe de la comptabilité du
« bétail d'Ammon, *Sen-mes*, et de la dame *Laà*… »

436. — (Inv. 707.) Armoire **D**.

Cône au nom d'un *Hor-mes*.

437. — (Inv. 707.) Armoire **D**.

« Le *erpa-ha* de Thinis, troisième prophète d'Anhour,
le scribe…. véridique. »

438. — (Inv. 707.) Armoire **D**.

Inscription illisible.

439 et **440**. — (Inv. 707.) Armoire **D**.

Deux cônes au nom du prince de Kousch (Ethiopie),
Mermès, véridique.

441. — (Inv. 707.) Armoire **D**.

Cône au nom d'un deuxième prophète de la déesse
Ament, prophète du culte d'un roi dont le nom est
effacé; suit un nom propre illisible.

442. — (Inv. 707.) Armoire **D**.

Double proscynème adressé à Osiris par un nommé *Zaï*.

443. — (E 4860.) Vitrine **R**.

« L'épouse du troisième prophète d'Ammon *Pa-du-
« Amen-nes-taui*, véridique, (nommé) *Schep-maut*, et ses
« deux fils : 1° le prophète d'Ammon, Kher-heb et
« deuxième hiérogrammate, *Ben-teh-hor* ; 2° le prophète
« d'Ammon *Her-Kheba*. » Un autre exemplaire de ce
cône existe au musée céramique de Sèvres : il a été
publié par M. Prisse.

444. — (Inv. 707.) Armoire **D**.

Deux adorateurs sont agenouillés au-dessous d'une barque portant le disque solaire.

445. — (Inv. 707.) Vitrine **R**.

Représentation d'un adorateur au-dessus de deux lignes difficiles à déchiffrer. Devant lui, les cartouches associés de la reine *Améniritis* et de *Kaschta* son père. (XXVe dynastie).

(Collection Clot-Bey.)

446 à 449. — (Inv. 709, 2252 et E 5325.)
Armoire **D**.

Quatre cônes au nom du scribe royal et royal chancelier, **smer-ua**, les deux yeux et les deux oreilles du roi, préposé au trésor du maître des deux pays Tahraka, *Ra-meses*, véridique, né de la dame *Zes-mehen-t-peru*, véridique.

ÉTOLES.

Les étoles ou bretelles en cuir gaufré se rencontrent dans les sépultures de la XXI⁰ et de la XXII⁰ dynastie, placées au milieu des bandelettes, sur la poitrine des momies. Le couvercle des boîtes de momies en porte souvent la figuration : on les y voit croisées sur la poitrine ou formant, sous l'apparence de rubans flottants, l'appendice d'un pectoral encadrant quelque représentation religieuse dont le scarabée est le centre.

Les étoles sont en relation évidente avec *Khem*, le dieu de la génération, puisque les scènes qui y sont empreintes sont toujours des scènes d'adoration ou d'offrandes dont ce dieu est l'objet ; de plus, on voit souvent figuré sur la poitrine de Khem, ainsi que sur quelques taureaux sacrés, un objet emblématique qui paraît n'être autre chose qu'un pectoral traversé par deux étoles croisées.

450. — (Inv. 2258.) Vitrine **R**.

Fragment d'étole sur lequel est représenté en relief un roi de la XXI⁰ dynastie, *Pi-nezem*, debout en adoration devant Ammon ithyphallique. Au-dessus de la scène on lit les nom et prénom du roi ; au-dessous, les signes *uas* et *ankh* (quiétude et vie) alternés.

<center>Cuir. Haut. 0,09. Larg. 0,04.</center>

451. — (Inv. 799.) Vitrine **R**,

Fragment semblable au précédent.

<center>Haut. 0,10. Larg. 0,48.</center>

452. — (Inv. 780.) Vitrine **R**.

Petit fragment d'étole dont la légende, très-peu apparente, paraît donner les noms du même roi.

<center>Cuir. Haut. 0,045. Larg. 0,02.</center>

453. — (E. 3670.)

Bout de bretelle de momie portant des traces de légendes royales frappées sur le cuir et fort effacées, qui paraissent présenter les cartouches du roi Osorkon I^{er}. Elles accompagnent la figure du souverain qui présente son offrande à Ammon ithyphallique.

<center>Cuir. Long. 0,47.</center>

454 et **455.** — (E 3672.)

Quatre fragments de bretelles de momie sur lesquelles sont gravées des scènes d'offrande au dieu *Khem*, qu'accompagnaient des légendes devenues illisibles.

<center>Cuir. Longueur totale 0,47.</center>

NOTA. D'autres fragments d'étoles, exposés dans l'armoire C, font partie de la série des petits monuments classés chronologiquement.

SÉRIE CHRONOLOGIQUE.

SÉRIE DE CARTOUCHES ROYAUX

CLASSÉS CHRONOLOGIQUEMENT.

On a réuni dans le corps de l'armoire C les objets de petites dimensions portant des noms de rois et classés dans leur ordre chronologique. Je les ai compris sous un seul et même numéro, l'œil pouvant facilement les suivre sur les tablettes à l'aide des étiquettes dont ils sont munis.

Premières dynasties.

456. — Scarabée au nom de Menès, dont le cartouche (*Meni*) est gravé sur une feuille d'or. Authenticité douteuse.

Scarabée en schiste émaillé, au nom de *Kouwou* (Chéops), IVe dynastie.

Scarabée en terre émaillée, au nom de *Menkara* (Mycérinus ou Menchérès), IVe dynastie.

Scarabée en pierre, au nom de *Newerkara* (Nephercherès), Ve dynastie.

Scarabée en terre cuite émaillée, au nom de *Dadkara*, Ve dynastie.

Deux scarabées en pierre émaillée et un vase d'albâtre, au nom de *Papi* (Phiops), VIe dynastie.

XIIe Dynastie.

Scarabée en terre émaillée, au nom d'un *Mentouhotep*.
 Id. id. au nom d'Amenemha Ier.

Quatre scarabées au nom d'Usertesen Ier (pierre, schiste serti d'or, porcelaine, prisme d'émeraude).

Un cylindre et un scarabée en pierre émaillée, au nom d'Amenemha II.

Une amulette et deux scarabées en pierre émaillée, au nom d'Usertesen II.

Quatre scarabées et un cylindre en pierre, au nom d'Usertesen III.

Un scarabée et un cylindre en pierre, au nom d'Amenemha III.

Deux scarabées en schiste, au nom d'Amenemha IV.

5.

XIIIe à XVIIe dynastie.

Deux scarabées en pierre, au nom de Nowre-hotep Ier.

Un scarabée en schiste émaillé, au nom de Sebekhotep II.

Un *id.* au nom de Sebekhotep III.

Un scarabée en pierre émaillée au nom de Nowre-hotep II.

Un *id.* au nom de la reine *Khonsu*, vivante (1).

Un *id.* au nom de *Ra-ka-neb*.

Un *id.* au nom de *Ra-meri-ab* (2).

Un *id.* au nom de *Ra-neb-ka*.

Un scarabée en schiste émaillé, au nom du roi *An* (Ra-mer-hotep).

Un *id.* au nom de *Ra-mer-nowre*.

Un scarabée en terre émaillée, au nom de *Suez-en-ra* (3).

Un scarabée en schiste gris, au nom de la princesse Ana (4).

Vase cordiforme en or, au nom de *Raneb-nowre*.

Scarabée en pierre émaillée, au nom d'un roi inconnu (5).

(1) Une fille du Sebekhotep V de Lepsius a porté ce nom.
(2) Je transcris *ab* le vase cordiforme.
(3) Le disque, l's verticale, la colonnette et la ligne ondulée.
(4) La feuille *a*, le poisson, la ligne ondulée et la feuille *a*.
(5) Le roseau, l'abeille, le scarabée au-dessus du signe de l'or, entre deux uræus. Cf. le n° 494.

XVIIIᵉ dynastie.

Scarabée en serpentine, au nom d'Ahmès (Amosis).

Amulette en terre cuite, au nom du même.

Scarabée en terre émaillée, au nom de la reine Aah-hotep.

Scarabée en pierre émaillée, au nom de la reine *Ahmès-nowre-ari*.

Quatre scarabées en pierre émaillée, une plaque en bois et une amulette en albâtre au nom d'Amenhotep Iᵉʳ.

Amulette en pierre émaillée, au nom de la reine Ahmès.

Fragment de coffret en pierre émaillée, au nom de la reine *Set-amen*.

Deux scarabées et une amulette en pierre émaillée, au nom de Touthmès Iᵉʳ.

Scarabée au nom de Touthmès Iᵉʳ et de la reine Hatasou. Pierre émaillée.

Un scarabée et une amulette, au nom de la reine Hatasou.

Trois scarabées en schiste et terre émaillée, un vase en albâtre et une plaque en bronze au nom de la même.

Quatorze scarabées et amulettes en terre, pierre et schiste émaillés, au nom de Touthmès III.

Scarabée monté en bague, au nom de *Hatasou-meïra*. Lapis et or.

Scarabée en terre émaillée et bague en métal, au nom de la reine *Newrou-ra*.

Trois scarabées, une amulette en pierre émaillée et une empreinte en cire, au nom d'Amenhotep II.

Quatre scarabées et deux amulettes en terre émaillée, au nom de Touthmès IV.

Huit scarabées en pierre et terre émaillées et lapis, au nom d'Aménophis III.

Fragment de bois, bague en cornaline et petite stèle en terre émaillée bleue à fond blanc (1), au nom du même roi.

Trois scarabées au nom d'Aménophis III et de la reine Taïa. Pierre émaillée.

Pendeloque et bague en terre émaillée, au nom de Tout-ankh-amen.

Deux bagues au nom d'Aménophis IV. Bronze et terre émaillée.

Une plaque en bronze et deux scarabées, en pierre émaillée, au nom du roi Horus.

Une amulette en pierre émaillée, au nom d'Aï.

XIX^e dynastie.

Scarabée en terre émaillée, au nom de Ramsès I^{er}.

Douze scarabées en pierre émaillée, dont un est serti d'or ; un vase en terre émaillée et un fragment en pierre émaillée, au nom de Séti I^{er}.

Deux scarabées et une amulette, au nom de Ramsès II. Pierre et terre émaillée, et bronze.

Petite statuette en cornaline, au nom de la reine Nowre-ari.

Trois scarabées en pierre émaillée, au nom de la même.

(1) M. E. de Rougé, dans sa *Notice sommaire des monuments égyptiens*, appelle avec raison l'attention des visiteurs sur la beauté du travail de ce petit objet.

Un chaton de bague en bronze, deux scarabées en pierre et un fragment de porcelaine, au nom de Séti II.

XX⁰ dynastie.

Deux scarabées en pierre émaillée et un fragment d'étoffe, au nom de Ramsès III.

Scarabée en schiste gris, au nom de Ramsès IV.

Scarabée en terre émaillée et figurine en albâtre, au nom de Ramsès VI.

Amulette et scarabée en pierre et plaque en bronze, au nom de Ramsès IX.

Plaque en bois, au nom de Ramsès XI.

Deux fragments en cuir, au nom de Ramsès XIII.

XXI⁰ et XXII⁰ dynasties.

Deux fragments en cuir, au nom de Pinezem.

Deux scarabées en pierre, au nom de Scheschanq I⁰ʳ.

Scarabée monté en bague, au nom de Scheschanq III. Lapis et or.

Amulette en pierre émaillée, au nom de Takelot I⁰ʳ.

Anneau en terre émaillée, au nom d'Osorkon III.

XXV⁰ et XXVI⁰ dynasties.

Vase en cristal de roche, au nom de Rud-Amen (1).

Scarabée cylindrique, olive et fragment de terre émaillée, au nom de Schabaka.

(1) En voici la lecture complète dans l'ordre des caractères : *Amen-rud-amen-meri*; prénom : *Ra-user-ma-sotep-en-Amon*.

Scarabée en pierre émaillée au nom de Tahraka.

Deux scarabées au nom de Psamétik I^{er}. Porcelaine et pierre émaillée.

Deux scarabées au nom de la reine Schap-en-ap.

Morceau de terre émaillée, au nom de la reine Nitocris.

Scarabée et pendant de collier, au nom de Psamétik II. Porcelaine.

Pendant de collier dit *menat* en terre émaillée, au nom d'Amasis.

Dernières dynasties.

Pendant de collier dit *menat*, en porcelaine, au nom de Darius.

Deux scarabées en pierre émaillée, au nom de Nectanebo.

Le cartouche de Ptolémée Evergète I^{er} sur pierre émaillée.

Beau scarabée en marbre, au nom de l'empereur Antonin.

BAGUES.

457. — (E 3704.) Vitrine **H**.

Bague en or dont le chaton mobile est formé par une sardoine carrée sur laquelle est gravé en relief, avec une finesse étonnante, un personnage assis devant un autel au-dessus duquel est gravé son nom *Ha-ro-bes* (1).

(1) Ce nom est écrit par la touffe de lotus, la bouche, la jambe et l's verticale.

Il est vêtu de la schenti, seulement son cou est orné d'un large collier. La coiffure est courte et à grosses boucles, conformément à l'ancien style. Les jambes annoncent également un style large et nerveux.

Sur l'autre face est gravé en creux un roi coiffé de la couronne rouge, armé d'une massue et s'apprêtant à frapper un ennemi qu'il tient par la chevelure. Le nom de ce roi est gravé auprès de lui : « *Ra-en-ma,* » c'est-à-dire Amenemha III.

Cette face est gravée plus négligemment, mais le dessin général en est également bon.

Ce bijou peut passer pour l'un des plus beaux spécimens de l'art de graver sur pierre dure à une très-haute antiquité.

<center>Long. 0,013. Larg. 0,024.</center>

458. — Vitrine H.

Bague en or à chaton mobile formé par un morceau de cristal de roche sur lequel est gravée d'un côté la légende : « *Ra-men-khoper* (Touthmès III) taureau, ferme de cœur, » et de l'autre les signes *kheb-qad-mer* (1).

<center>Larg 0,025.</center>

459. — Vitrine H.

Bague en or à chaton mobile formé par une pierre émaillée quadrangulaire, sur les tranches de laquelle se lit le prénom de Touthmès III, tandis que sur les deux faces est gravée la représentation d'un lion terrassant un homme. Cette scène est surmontée une fois du signe *haq* (chef), et l'autre fois du signe *newer* (bon, gracieux), ce qui indique bien que le lion symbolise ici la force royale.

<center>Diam. 0,03.</center>

(1) Le crible, la jambe, le bras armé, le couteau = q, la main et le bassin *mer* : il se peut que cette légende ait eu pour but de louer Touthmès III de ses dévastations (*Kheb*) en pays étranger, et de ses constructions (qad) en Égypte.

460. — Vitrine **H**.

Bague en or à chaton mobile formé par un scarabée en jaspe vert, sur lequel est finement gravé le prénom de Touthmès III suivi des mots « grandes faveurs et amour de Ptah. » Beau travail.

Larg. 0,03.

461. — (E. 3344.) Vitrine **H**.

Chaton de bague de forme ovale, sur lequel est finement gravé le prénom de Touthmès III.

Jaspe vert. Haut. 0,017.

462. — Vitrine **H**.

Chaton de bague de forme ovale en lapis serti d'or, portant le prénom de Touthmès III.

Long. 0,013.

463. — Vitrine **H**.

Bague en bronze à chaton mobile formé par un scarabée en schiste émaillé, sur lequel est gravé un sphinx accroupi avec les mots « dieu grand ; » au-dessous, on lit le prénom de Touthmès III avec la qualification « aimé d'Ammon. »

Long. 0,03.

464. — Vitrine **H**.

Bague en argent à chaton mobile formé par un scarabée en schiste émaillé, serti d'argent, sur lequel est gravé le prénom de Touthmès III entouré d'uræus.

Larg. 0,032.

465. — Vitrine **H**.

Bague en or à chaton mobile, formé par un scarabée serti d'or, et sur le plat duquel est gravé le prénom

de Touthmès III, accompagné d'une figure de la déesse *Sekhet* assise au-dessous d'un disque et au-dessus du signe *neb*.

<div style="text-align:center">Or et schiste émaillé. Long. 0,025.</div>

466. — (E 3345.) Vitrine **H**.

Chaton de bague quadrangulaire. Sur une face est gravé le cartouche-prénom *Ra-aa-Khoper* (Aménophis II) devant un cheval que surmonte le signe *mer* « amour. » Sur l'autre face, Ptah mummiforme est représenté debout sur la coudée, tenant le sceptre *uas* et accompagné des signes *aa, ankh, newer*, « grand, vivant, beau. » Sur les deux autres côtés on a gravé un scorpion et un vase à libation.

<div style="text-align:center">Jaspe vert. Long. 0,019.</div>

467. — (E 3174 bis.) Vitrine **H**.

Chaton de bague rectangulaire, gravé sur deux faces. D'un côté est inscrit le prénom d'Aménophis II; de l'autre, l'animal de Set, couché.

<div style="text-align:center">Porcelaine verte. Long. 0,01.</div>

468. — Vitrine **H**.

Bague à chaton mobile quadrangulaire, sur lequel on lit d'un côté : « Le roi de la Haute et de la Basse-Égypte, maître des deux pays, Aménophis II; » et au revers : « l'Horus, taureau victorieux, puissant et valeureux. »

<div style="text-align:center">Bon travail. Or massif. Larg. 0,034. Poids 40 gr. 75.</div>

469. — (Inv. 729.) Vitrine. **H**.

Bague à chaton carré, sur lequel est gravée la légende de Touthmès IV, « dieu bon, maître des deux pays. »

<div style="text-align:center">Or. Long. 0,028.</div>

470. — (E 3525.) Vitrine **H**.

Bague en argent à chaton mobile, formé par un scarabée, sur lequel est gravé le prénom royal de Touthmès IV, orné de deux uræus.

<div style="text-align:center">Larg. 0,032.</div>

471. — (Inv. 805.) Vitrine **N**.

Anneau en terre émaillée, paraissant avoir servi de bracelet d'enfant, sur lequel est tracée la légende : « Le « dieu bon, éclat des formes, comme Ammon dans « Thèbes, maître des deux pays, *Ra-ma-neb*, fils du « soleil, Aménophis (III), vivificateur éternel. »

<center>Diamètre 0,085.</center>

472. — (E 6143.) Vitrine **N**.

Bague en porcelaine bleue sur le chaton de laquelle est gravé en double le cartouche-prénom d'Aménophis III surmonté du disque et des deux longues plumes.

<center>Long. 0,02.</center>

473. — (E 5102.) Vitrine **N**.

Bague en bronze dont le chaton est formé par un sphinx criocéphale en jaspe vert, sur la base duquel est gravé le prénom d'Aménophis III.

<center>Long. 0,024.</center>

474. — Vitrine **H**.

Bague en argent à chaton mobile formé par un morceau de schiste émaillé, sur lequel est gravé d'un côté le prénom d'Aménophis III, et de l'autre le nom de la reine *Taïa*, sa femme.

<center>Larg. 0,03.</center>

475. — Vitrine **Q**.

Bague dont le chaton porte le cartouche *haq-uranebma*, variante probable du prénom d'Aménophis III. XVIIIe dynastie.

<center>Porcelaine bleue. Long. 0,02.</center>

476. — (E 3047.) Vitrine **H**.

Bague en or à chaton mobile, formé par un scarabée en porcelaine bleue, sur lequel est gravé le prénom d'Aménophis III.

<center>Larg. 0,028.</center>

477. — (E 3606.) Vitrine **H**.

Bague sur le chaton de laquelle est gravé le prénom *Ra-ma-neb* d'Aménophis III.

Terre émaillée. Larg. 0,022.

478. — (E 3605.) Vitrine **H**.

Bague sur le chaton de laquelle est profondément gravé, en hiéroglyphes d'un très-bon style, le cartouche-prénom d'Aménophis III.

Bronze. Larg. 0,023.

479. — (E 3047?) Vitrine **H**.

Bague en or à chaton mobile, formé par un scarabée en terre émaillée, sur lequel est confusément gravé un cartouche-prénom qui paraît être celui d'Aménophis III.

Larg. 0,015.

480. — (E 3607.) Vitrine **H**.

Bague dont le chaton, en forme de cartouche, présente un ensemble de signes qui n'est qu'une amplification du prénom d'Aménophis III (1). Gravure profonde et d'un beau style.

Bronze. Diam. 0,028.

481. — Vitrine **H**.

Sceau formé d'un anneau et d'un chaton quadrangulaire en or. Sur une face de ce chaton est gravé le cartouche-prénom du roi Horus (XVIII° dynastie); sur l'autre face, un lion en marche, emblème de la force royale, est surmonté des mots *Neb-Khopesch*, « seigneur de la vaillance. » Sur les troisième et quatrième côtés on a représenté un scorpion et un crocodile. La gravure

(1) Ces signes se lisent ainsi : *Ra-ma-neb, mer-amen-ra*.

de ce petit monument est d'un style admirable. Le galbe du lion est des plus remarquables.

<p align="center">Or massif. Diam. 0,04. Poids 125 gr. 50.</p>

482. — (E 5111.) Vitrine **Q**.

Bague sur le chaton de laquelle est gravé le cartouche *Ra-user-ma-s*. C'est la première forme du prénom de Ramsès II.

<p align="center">Terre émaillée. Haut. 0,015.</p>

483. — Vitrine **H**.

Bague en or à chaton mobile, formé par un scarabée en jaspe vert, sur la base duquel est gravé le prénom de Ramsès II avec la légende « Seigneur valeureux, aimé d'Ammon. » Beau travail.

<p align="center">Larg. 0,033.</p>

484. — (E 3346.) Vitrine **H**.

Bague sur le chaton de laquelle sont gravés les cartouches-nom et prénom de Ramsès II surmontés des deux plumes d'autruche.

<p align="center">Quartz rouge. Larg. 0,022.</p>

485. — (Inv. 784.) Vitrine **Q**.

Bague dont le chaton porte le cartouche-nom de Ramsès II.

<p align="center">Haut. 0,018.</p>

486. — (Inv. 728.) Vitrine **H**.

Bague en or sur le chaton de laquelle sont sculptés en haut-relief deux chevaux en marche, devant un objet indéterminé ; ils sont entourés d'une sorte de guirlande qui portait des incrustations d'émaux. M. le vicomte de Rougé voyait là un souvenir des deux chevaux de Ramsès II consacrés par ce prince au soleil, en mémoire des services qu'ils lui avaient rendus dans sa grande campagne contre les Khetas.

<p align="center">Haut. 0,025. Larg. 0,02.</p>

487. — (E 3048.) Vitrine **H**.

Bague en or à chaton mobile, formé par un scarabée en schiste émaillé, sur lequel sont gravés les signes suivants : *User mx-ra-men-sotep-en-ra.* (Prénom de Ramsès III(?).

<center>Larg. 0,025.</center>

488. — (E 3717.) Vitrine **H**.

Bague en or à chaton mobile, formé par un carré de spath vert, sur lequel est gravé d'un côté un sistre accompagné de deux chattes accroupies ; de l'autre côté, une légende très-difficile à lire, à cause de l'extrême petitesse des signes, nous apprend que cette magnifique pierre appartenait à un individu nommé *Hor-mès* : il était grammate des Livres du palais et était investi d'autres fonctions sous un roi qui paraît être Osorkon II; car le premier cartouche se lit tout entier *Ra-user-ma-sotep-en-amen*, et le second présente les traces du nom propre *Uasarkon* dont quelques caractères auraient été omis faute de place.

Les légendes gravées au revers auprès des deux chattes sont à peine indiquées ; on peut néanmoins y reconnaître le titre de la déesse (chatte) *Bast*, « dame de Bubastis, » ce qui confirme l'attribution indiquée.

<center>Larg. 0,03. Long. 0,18.</center>

CARTOUCHES INCONNUS.

489. — (E 3246.) Vitrine **H**.

Bague en or à chaton mobile, formé par un scarabée en schiste émaillé, sur lequel est gravé le cartouche-prénom *Ra-men-kheper-ka-sotep-en-ra.*

<center>Larg. 0,02.</center>

490. — Vitrine H.

Bague en bronze à chaton mobile, formé par un scarabée en schiste émaillé, sur lequel est gravée la légende : « Suten kheb *Ra-men-khoper-amen-ra-sotep-en.* » Les derniers signes sont douteux.

Larg. 0,029.

491. — (E. 3052.) Vitrine S.

Bague sur le chaton de laquelle est gravé un prénom royal inconnu que je lis *Ra-men-ta-u* (1) *neb*.

Terre émaillée. Diam. 0,018.

492. — (E 3684.) Vitrine S.

Bague en or à chaton mobile, formé par un scarabée en schiste émaillé, sur lequel sont gravés les signes suivants : le vautour et l'uræus posés chacun sur le signe *neb*, l'hiéroglyphe *uez* exprimant le verdoiement, la pousse de palmier, *ter*, répétée trois fois et le segment de sphère *t*. Cette devise forme la seconde partie de la légende officielle de la reine Hatasou.

Diam. 0,023.

493. — (E 3247.) Vitrine H.

Bague à chaton ovale, sur lequel sont gravés les signes suivants : le disque, le nom de Ptah sans déterminatif : au-dessous, un personnage assis, coiffé du pschent et faisant face à la déesse *Ma* également assise, puis le signe *mer* ; le tout disposé en cartouche-prénom.

Très-beau travail. Argent. Larg. 0,021.

494. — Vitrine H.

Bague en or à chaton mobile, formé par un scarabée en pierre dure, sur lequel sont gravés les signes sui-

(1) Je transcris *ta* un signe très-douteux, suivi de la marque du pluriel et qui me paraît être le pain.

vants : le roseau et l'abeille exprimant la souveraineté sur la Haute et la Basse-Egypte; puis, entre deux uræus, le scarabée au-dessus du signe *noub*. Voir à l'armoire C un scarabée semblable classé entre la XIII^e et la XVII^e dynastie.

<center>Larg. 0,03.</center>

495. — (E 3947.) Vitrine **S**.

Bague sur le chaton de laquelle est gravé un nom royal dont les signes confus ne permettent aucune conjecture sérieuse.

<center>Terre émaillée. Diam. 0,025.</center>

496. — (E 5228.) Vitrine **N**.

Sceau en terre émaillée, sur lequel est gravée une abeille, signe de la souveraineté sur la Basse-Egypte.

<center>Larg. 0,034.</center>

497. — (E 3685.) Vitrine **S**.

Bague royale en or à chaton mobile, formé par un scarabée en terre émaillée, sur lequel est finement gravé un lion couché au-dessous de la légende : « le dieu bon, maître des deux pays. » Cette légende pourrait être attribuée à Aménophis III qui prend quelquefois le titre de *lion des rois*.

<center>Diam. 0,023.</center>

498. — Bague dont le chaton porte une légende indistincte.

<center>Porcelaine bleue. Diam. 0,018.</center>

AMULETTES ET BIJOUX.

499. — (Inv. 779.) Vitrine **N.**

Cylindre en pierre émaillée, sur lequel sont gravés deux yeux symboliques et le cartouche deux fois répété de Nephercherès.
<div align="center">Haut. 0,035.</div>

500. — (E 3697.) Vitrine **N.**

Cylindre en terre émaillée, de couleur bleue, ayant fait partie d'un collier sur lequel est répété deux fois le cartouche *Ra-newer-ka* placé entre deux déesses léontocéphales, debout, la tête surmontée du disque.

Je pense qu'il faut voir dans ce cartouche le prénom du roi éthiopien Schabaka, plutôt que le nom de Nephercherès.
<div align="center">Long. 0,17.</div>

501. — (E 3682.)

Boule percée, ornée de la légende : « Le roi de la Haute et de la Basse-Egypte *Ra-aa khoper-ka* (Touthmès Ier), vivificateur éternel. »
<div align="center">Pierre émaillée de couleur verte. Diam. 0,010.
Donnée par le comte de Tyszkiewicz.</div>

502. — (E 3682.) Vitrine **N.**

Boule en terre émaillée, ayant servi d'ornement de collier et sur laquelle est gravée la légende royale de Touthmès Ier.
<div align="center">Bon travail. Diam. 0,017.</div>

503. — (E 3046.) Vitrine **P.**

Cylindre sur lequel, d'un côté, est gravé le prénom de Touthmès III accompagné des mots « (le dieu) bon,

maître des deux pays, » et de l'autre, la qualification « aimé de Sebek dans... *nu* » (1).

<div align="center">Terre émaillée. Haut. 0,021.</div>

504. — Vitrine **P**.

Amulette à sommet cintré, portant d'un côté un uræus coiffé de la couronne rouge et suivi d'un cheval au-dessus duquel est gravé le prénom de Touthmès III. Le dos est convexe et représente la tête du dieu Bes coiffée de palmes.

<div align="center">Schiste émaillé. Haut. 0,045. Larg. 0,033.</div>

505. — (E 5095.) Vitrine **N**.

Petit cylindre ayant fait partie d'un collier sur lequel sont gravés les nom et prénom d'Aménophis III, « aimé d'Ammon, » et de sa femme la reine *Taïa*.

<div align="center">Pierre émaillée. Haut. 0,02.</div>

506. — (E. 3680.) Vitrine **P**.

Boule en pierre émaillée, ayant servi d'ornement de collier et sur laquelle est gravée en une ligne circulaire la légende royale d'Aménophis III.

<div align="center">Diam. 0,02.</div>

507. — (E 3680.) Vitrine **N**.

Boule percée, ornée d'un cartouche contenant les noms et titres d'Aménophis III: « Le dieu bon, *Ra-neb-* « *ma*, fils du soleil, *Amenhotep*, chef de la Thébaïde, « seigneur de la panégyrie, vivificateur comme le « soleil. »

<div align="center">Terre émaillée. Diamètre, 0,027.</div>

(1) Le signe que je ne puis lire pourrait être figuré par deux triangles se touchant par le sommet; suivent le vase *nu* et le déterminatif des villes.

508.— Vitrine N.

Olive plate en pierre émaillée, sur laquelle est gravé d'un côté le prénom d'Aménophis III précédé des mots « dieu bon »; de l'autre, le nom de la reine Taïa, sa femme.

Haut. 0,045.

509. — (Inv. 2271.) Armoire A.

Trois pendeloques de collier portant la légende hiéroglyphique suivante, en émail noir, tracée verticalement : « Le dieu bon *Ra-kheperu-neb*, c'est-à-dire *Toutankh-amen*, roi de la XVIII° dynastie. »
Découvertes au Sérapéum, dans la chambre de ce roi.

Terre émaillée de couleur bleue. Haut. 0,10 et 0,11.

510. — (E 3919.) Vitrine N.

Amulette de forme quadrilatérale, portant d'un côté un commencement de légende royale : « Le roi de la Haute et de la Basse-Egypte Ra-kheper.. » et de l'autre côté, en haut, le bélier de Chnouphis, un crocodile et un autre animal ; en bas, plusieurs symboles sacrés et deux divinités debout.

Schiste émaillé. Bon travail d'ancien style.
Haut. 0,195. Larg. 0,16. Épaiss. 0,005.

511. — Vitrine Q.

Amulette quadrangulaire sur laquelle le *Dennu* Ka-nekht est figuré en adoration devant le cartouche de Ramsès II.

Pierre émaillée. Haut. 0,019. Larg. 0,015.

512. — (E 5193.) Vitrine Q.

Amulette quadrangulaire. D'un côté, on lit les titres du fonctionnaire du palais (?), prophète de la déesse Ma, le toparque *Psar*; de l'autre, ce personnage est représenté debout en adoration devant le dieu Ra.

Terre émaillée. Haut. 0,018. Larg. 0,015.

513. — (E 3705.) Vitrine **H**.

Ornement de collier représentant une oie du Nil couchée. Sur la base, en forme de cartouche, est gravé un homme accroupi sur le signe *noub*, symbole du modelage d'une nouvelle forme pour la vie future, et tenant en mains deux palmes, emblème d'éternité : au-dessus est le nom de la reine *Newru-ra*. Une reine, femme de Ramsès XII, a porté ce nom ; mais je crois ce petit bijou postérieur à la XXe dynastie.

<center>Jaspe vert. Long. 0,017.</center>

514. — (Inv. 743-5800.) Vitrine **H**.

Amulette à sommet cintré, munie d'une belière, sur laquelle le dieu Toth est représenté en relief, debout, tenant de la main droite le signe de la vie et de la main gauche le sceptre *uas*.

Découvert le 2 mai 1853, dans la salle éboulée de l'Est, dans les petits souterrains du Sérapéum, avec la momie au masque d'or.

<center>Terre émaillée. Haut. 0,083.</center>

515. — (5799.) Vitrine **H**.

Amulette munie d'une belière représentant en bas-relief le dieu Horus en marche, les bras pendants.

Découvert le 2 mai 1853, dans les petits souterrains du Sérapéum, salle éboulée de l'Est, avec la momie au masque d'or.

<center>Lapis. Haut. 0,067.</center>

516. — Vitrine **H**.

Amulette semblable, mais sertie d'or

<center>Haut. 0,052.</center>

517. — (3471.) Vitrine **H**.

Tête d'uræus en cornaline, découverte le 19 mars 1852, sous le cercueil en bois, à droite en entrant dans la salle de Kha-em-uas, au Sérapéum.

518. — Vitrine **H**.

Amulette munie d'une belière représentant Ramsès II enfant, accroupi et portant la main à la bouche. Il est vêtu d'une longue robe ; la tresse pend sur son épaule. Au revers est gravé en petits caractères son cartouche-prénom *Ra-user-ma-sotep-en-ra*.

<div style="text-align:center">Cornaline. Haut. 0,025.</div>

519. — Amulette semblable, sans légende.

<div style="text-align:center">Quartz rouge. Haut. 0,038.</div>

520. — *Id. Id. Id.*

<div style="text-align:center">Haut. 0,021.</div>

521. — (Inv. 767.) Vitrine **H**.

Pectoral en forme de naos dans lequel sont juxtaposés un vautour et un uræus ; au-dessus d'eux plane un épervier aux ailes éployées tenant dans ses serres le sceau, emblème d'éternité. Au-dessous de la frise du naos est gravé le cartouche prénom de Ramsès II. Deux *dad* sont placés aux angles inférieurs de ce pectoral.

<div style="text-align:center">Or incrusté de pâtes de verre.
Haut. 0,12. Larg. 0,14.
Provient des fouilles du Sérapéum.</div>

522. — (Inv. 760.) Vitrine **H**.

Colonnette taillée en forme de l'hiéroglyphe *uez* et sertie d'or. Sept colonnes d'hiéroglyphes, d'une lecture difficile, contiennent une formule religieuse au nom du toparque *Psar*.

<div style="text-align:center">Spath vert. Haut. 0,08.</div>

523 — Vitrine **H**.

Sorte de boucle en or incrusté de pâtes de verres de couleurs rouge et verte.

Bijou trouvé au Sérapéum avec la momie du prince *Kha-em-uas*. (Règne de Ramsès II).

<p align="center">Larg. 0,043.</p>

524. — (Inv. 762.) Vitrine **H**.

Plaque de basalte vert, taillée en forme de naos, revêtue d'or et d'incrustations d'émaux, et présentant au centre un scarabée sculpté en relief. Dans le revêtement d'or ont été découpées les figures d'Isis et de Nephthys debout en adoration devant le scarabée qui symbolise le *devenir*, la transition de la mort à la vie. Au-dessous de la frise est gravée en une ligne la légende de « l'osiris, sage du palais, le toparque *Psar*, véridique. » Au revers on lit, gravé avec une remarquable finesse, le texte des chapitres XXVII et XXX du Livre des Morts, par lesquels le défunt demande aux dieux la conservation de son cœur. XIXe dynastie.

Ce beau monument provient des fouilles du Sérapéum.

<p align="center">Haut. 0,10. Larg. 0,105.</p>

525. — Vitrine **H**.

Olive en cornaline, au nom du prince *Kha-em-uas* et portant la légende : « Osor-Apis, dit : Illumination à *Suh-t-em-Khu*. » (1)

<p align="center">Haut. 0,045.</p>

526. — (2879.) Vitrine **H**.

Amulette appelée *ta*, munie d'une belière. Elle est au nom d'Osor-Apis et ne donne que les premiers mots de la formule talismanique qui commence le chapitre 156 du Livre des Morts.

Découvert le 19 mars 1852, sous le cercueil, à droite en entrant dans la salle du prince *Kha-em-uas*, au Sérapéum.

<p align="center">Quartz rouge. Haut. 0,063.</p>

(1) « L'œuf des esprits. » (?).

527. — (2880.) Vitrine **H**.

Amulette appelée *ta*, ne portant que la légende du prince *Kha-em-uas*. Même provenance.

<div align="center">Quartz rouge. Haut 0,075.</div>

528. — (S 2881.) Vitrine **H**.

Tête d'uræus portant la légende d'Osor-Apis.
Objet découvert au Sérapéum, le 19 mars 1852, sous le cercueil, à droite en entrant dans la salle du prince *Kha-em-uas,*

<div align="center">Porphyre rouge. Long. 0,085.</div>

529. — Vitrine **H**.

Olive en cornaline au nom de « Osor-Apis, vie nouvelle de Ptah, véridique. »

<div align="center">Haut. 0,05.

Provient des fouilles de M. Mariette au Sérapéum.</div>

530. — Vitrine **H**.

Olive en cornaline, sur laquelle est très-finement gravée en deux colonnes la légende : « Dit l'Osiris, nomarque Psar : Illumination à *Isi-em-khu !* »

<div align="center">Long. 0,055.</div>

531. — (3445.) Vitrine **H**.

Tête d'uræus, sur laquelle est gravée en deux colonnes la légende : Osor-Apis, vie nouvelle de Ptah, dit : Illumination à *Isi-em-Khu* (1). »

<div align="center">Cornaline. Long. 0,05.

Provient des fouilles de M. Mariette.</div>

(1) Cf. le n° 530.

532. — Vitrine H.

Amulette en forme de l'hiéroglyphe *uez* dont la tête est brisée. Les six colonnes d'hiéroglyphes qui y sont gravées sont d'une lecture difficile : elles contiennent une formule religieuse relative à la résurrection, au nom d'Osor-Apis.

<center>Spath vert. Long. 0,078.</center>

<center>Provient des fouilles de M. Mariette au Sérapéum.</center>

533. — (Inv. 737.) Vitrine H.

Taureau Apis d'une admirable finesse.

<center>Porcelaine. Haut. 0,045. Larg. 0,02.</center>

534. — (Inv. 765.) Vitrine H.

Figuration d'un épervier dont les ailes sont déployées. C'est une forme du soleil levant.
Or incrusté de pâtes de verre. Très-beau travail.

<center>Haut. 0,065. Larg. 0,12.</center>

535. — (Inv. 764.) Vitrine H.

Épervier à tête de bélier, les ailes éployées, le cou orné d'un collier, et tenant dans ses serres le sceau, emblème de reproduction et d'éternité.
L'épervier symbolise Horus, le soleil levant ou soleil diurne, et la tête de bélier le soleil nocturne ; le soleil parcourant sur une barque les régions de l'hémisphère inférieur est figuré sous l'aspect d'un dieu à tête de bélier qu'il faut bien distinguer du dieu Khnoum (Chnouphis) également criocéphale, lequel était la forme d'Ammon adorée aux cataractes.
Ce précieux bijou représente évidemment le soleil se succédant éternellement à lui-même dans ses phases diurnes et nocturnes.
Or incrusté de pâtes de verre.

<center>Haut. 0,07. Larg. 0,135.</center>

AMULETTES ET BIJOUX.

Objets découverts au Sérapéum de Memphis, avec la momie attribuée au prince Kha-em-uas, et réunis dans la vitrine I.

536. — Masque de momie formé d'une épaisse feuille d'or.

Haut. 0,25. Larg. 0,26.

537. — (Inv. 758.)

Chaîne d'or tressée à huit fils.

Long. 1ᵐ05.

538. — (Inv. 759.)

Chaîne d'or tressée à cinq fils, d'une longueur de 0ᵐ78, et à laquelle étaient suspendues les trois amulettes suivantes.

539. — (Inv. 759.)

Amulette nommée *ta*, sur laquelle est gravée la légende : « Le grand chef de l'œuvre, le Sam, prince Kha-em-uas. »

Quartz rouge. Haut. 0,07.

540. — (Inv. 759-5373.)

Amulette de forme ovale, difficile à déterminer (1), au nom du même prince, qui porte ici le titre très-élevé dans la hiérarchie sacerdotale de *An-mut-w*.

Quartz rouge. Haut. 0,06.

541. — (Inv. 759).

Colonnette en forme de l'hiéroglyphe *uez* au nom du même prince.

Feldspath. Haut. 0,075.

(1) C'est peut-être la figuration d'un coléoptère.

542. — Scarabée funéraire sur lequel est gravé en neuf lignes d'hiéroglyphes le texte de la fin du chapitre 64 du Livre des Morts, relatif au cœur.

<center>Stéaschiste. Haut. 0,063.</center>

543. — Scarabée funéraire sur lequel est gravé en dix lignes le texte du chapitre 27 du Livre des Morts, relatif à la préservation du cœur.

<center>Jaspe vert. Long. 0,07.</center>

544. — (Inv. 768.)

Onze figurines funéraires de travail médiocre, sur lesquelles est tracée en noir la légende du prince Kha-em-uas.

<center>Terre émaillée. Haut. 0,10.</center>

Afin de faire comprendre quel intérêt historique s'attache aux objets qui viennent d'être énumérés et que j'ai rassemblés à dessein dans un paragraphe spécial, malgré la diversité de leur nature, je transcris ci-après les termes mêmes dans lesquels M. Mariette raconte la découverte qu'il en a faite au Sérapéum de Memphis :
« Trois de nos Apis (1) ont été ensevelis dans les cham-
« bres n°s 2, 3 et 4 des petits souterrains. Les deux
« autres avaient été déposés dans un caveau sur l'une
« des parois duquel était tracée la date de l'an 55. L'un
« mourut alors que le prince Meneptah, qui plus tard
« devait succéder à son père Ramsès II, avait remplacé
« *Kha-em-uas* dans le gouvernement de Memphis, et par
« la position de la momie, je ne pense pas que ce soit
« à cet Apis que se rapporte la date écrite sur le mur.
« L'autre est mort par conséquent en l'an 55, et
« cette remarque a de l'intérêt si, comme il pourrait se
« faire, la momie dont j'ai recueilli les débris, au lieu
« d'être celle d'un Apis, était celle du prince Kha-em-
« uas lui-même. Qu'on se figure une momie de forme
« humaine, détruite dans toute sa partie inférieure à

(1) Les Apis V, VI et VII de la XIX^e dynastie.

« partir de la poitrine. Un épais masque d'or (1) cou-
« vrait le visage. Au cou étaient passées deux chaînes
« également en or (2), à l'une desquelles (3) trois amu-
« lettes étaient suspendues (4). Quant à l'intérieur, il
« ne présentait plus qu'une masse de bitume odorant,
« mêlée d'ossements sans forme, au milieu desquels
« furent trouvés deux ou trois bijoux à cloisons d'or
« emplies de plaquettes de verre (5). Enfin auprès de ce
« singulier monument je ramassai un gros scarabée
« en stéaschiste grisâtre (6), une colonnette en feld-
« spath vert et une vingtaine de statuettes funé-
« raires (7) de forme humaine. Voilà notre Apis, et on
« aura la mesure de l'embarras dans lequel cette décou-
« verte doit nous mettre quand on saura que tandis que
« tous les monuments trouvés sur la momie ne portent
« rien autre chose que le titre et le nom de Kha-em-uas,
« tous ceux au contraire trouvés dans les envi-
« rons mentionnent le nom et les qualifications habi-
« tuelles d'Osor-Apis. Est-ce là un Apis ? Est-ce là la
« momie de Kha-em-uas qui, mort en l'an 55 du règne
« de son père, aura tenu à être enterré dans la plus belle
« des tombes qui ornaient le cimetière de la ville dont
« il était le gouverneur, à l'exemple des autres grands
« de l'Egypte qui se faisaient ensevelir à Abydos près
« de la tombe d'Osiris ? »

C'est à cette dernière conjecture que s'est arrêté M. Brugsch dans son Histoire d'Egypte.

545. — (E 5158.) Vitrine Q.

Ornement de collier en forme d'olive, portant le nom finement gravé du scribe du trésor *Hui*.

Terre émaillée. Haut. 0,034.

(1) N° 536 du Catalogue.
(2) N°ˢ 537 et 538.
(3) N° 538.
(4) N°s 539, 540, 541.
(5) N°ˢ 523, 521, 524, 534, 535.
(6) N° 542.
(7) N°ˢ 522, 544. Dix autres de ces figurines sont dans la vitrine Q et portent le n° 77.

546. — Vitrine **H.**

Amulette dite « boucle de collier, » au nom de « l'osiris scribe, préposé au Trésor du maître des deux pays, *Pa-kam-si*, véridique. »

Long. 0,04.
(Collection Clot-Bey).

547. — (E 3385.) Vitrine **H.**

Olive en cornaline, sur laquelle est gravé le nom de la princesse *Hent-Kherpu*. C'est une fille de Ramsès II.

Long. 0,045.

548. — (Inv. 807.) Vitrine **S.**

Amulette en forme d'olive, sur laquelle étaient gravées trois représentations religieuses dont celle du milieu est seule restée intacte : c'est un dieu Bes, les jambes écartées et les poings sur les hanches, à gauche et à droite duquel on lit le cartouche *Ra-men-Khoper-sotep-en-ra*. Au-dessus, le même cartouche était représenté entre deux vanneaux accroupis, et au-dessous entre deux adorateurs.

Pierre. Haut. 0,06. Larg. 0,03.

549. — Vitrine **H.**

Un vautour aux ailes éployées.

Larg. 0,042.

Un vautour, les ailes repliées, muni d'une belière.

Haut. 0,038.

Deux uræus.

Haut. 0,035.

Ces quatre objets sont en argent doré, travaillé au repoussé.

550. — Vitrine **H**.

Petit bijou de forme ovale, en or, dans lequel est incrustée une plaquette en pâte de verre de couleur verte.

<center>Larg. 0,05.</center>

551. — (E 3701.) Vitrine **S**.

Petit cylindre sur lequel est gravée quatre fois la représentation d'un lion terrassant un homme.

<center>Terre émaillée. Long. 0,015.</center>

EMPREINTES ET CACHETS.

552. — (E 3173.) Vitrine **P**.

Morceau de terre cuite, portant l'empreinte d'un cartouche qui contient le prénom de Touthmès III, suivi de quelques signes qui paraissent devoir se traduire :... aimé dans les deux *An* (du nord et du sud), c'est-à-dire Héliopolis et Hermonthis.

<center>Long. 0,040.</center>

553. — (Inv. 2317.) Vitrine **P**.

Empreinte d'un cachet portant la représentation de Ptah mummiforme avec le prénom d'Aménophis II. Les signes que présente ce cachet donnent le sens : « Aménophis II, aimé de Ptah duquel émane la vie. »

<center>Terre sigillaire. Long. 0,02.</center>

554. — (E 3390.) Vitrine **P**.

Terre sigillaire empreinte d'un cachet au nom du roi Horus. XVIII⁰ dynastie.

Long. 0,025.

555. — (E 3376.) Vitrine **Q**.

Cachet de forme oblongue, portant le cartouche-prénom de Séti Ier.

Terre cuite émaillée. Haut. 0,055.

556. — (E 3181.) Vitrine **Q**.

Empreinte sur terre cuite d'un cachet du roi Séti Ier.

Haut. 0,037.

557. — (E 3306) Vitrine **R**.

Empreinte antique ayant servi à cacheter un papyrus et portant la représentation d'un personnage agenouillé devant le cartouche-nom de l'un des Psamétik. A gauche de ce cartouche on lit la formule talismanique : *Ankh, noub, hotep, sa* : « vie, or (ou modelage), repos, protection. »

Terre sigillaire. Haut. 0,02. Larg. 0,03.

558. — (E 3378.) Vitrine **R**.

Fragment de sceau portant le cartouche-nom de l'un des Psamétik. A gauche de ce cartouche on lit le mot *hennu* écrit par le plan de maison, la ligne ondulée, un signe douteux, le passereau (?) et le segment de sphère.

Quartz blanc opaque. Haut. 0,02. Larg. 0,025.

559. — (Inv. 798.) Vitrine **S**.

Fragment de cachet sur la base duquel était gravé un nom royal dont il reste les signes *neb-uas-haq* (?) *Râ* (?)

Pierre émaillée. Haut. 0,04. Larg. 0,015

SCARABÉES HISTORIQUES.

Les scarabées recueillis en Égypte sont innombrables ; on en a trouvé de toutes tailles et de toutes matières, et l'on ne pourrait s'en expliquer la fréquence si l'on ne savait que le scarabée avait, comme symbole, une immense portée religieuse. En effet, il représente dans l'écriture hiéroglyphique un mot qui signifie à la fois *être* et *se transformer*, la *puissance créatrice* et le *monde* ; en sorte qu'on peut y voir, au moins pour les bas temps, comme un résumé du panthéisme égyptien (1).

M. Mariette nous dit (catal. du musée de Boulaq, p. 34) que les momies de la XI^e dynastie portent presque toujours un scarabée au petit doigt de la main gauche. On employait les scarabées comme bagues et comme ornements de colliers. A Memphis, de la XIX^e à la XXI^e dynastie, se rencontrent les gros scarabées en pierre dure que l'on introduisait dans le corps même de la momie ; sous les Ptolémées, les momies les plus pauvres en sont pourvues. Mais ces derniers scarabées, dits *funéraires*, ont un sens particulier : ils ont pour destination de remplacer le cœur de l'homme qui a été embaumé à part et placé, avec les autres viscères, dans les vases dits *canopes* confiés à la garde des génies Amset, Hapi, Duaumautew et Kebhsennuw ; cet organe ne sera rendu au mort qu'après le jugement d'Osiris, s'il lui est favorable. Les textes inscrits sur les scarabées funéraires sont des invocations adressées par le défunt à son propre cœur, empruntées aux chapitres 30 et 64 du Livre des Morts, ou des prières aux quatre génies qui retiennent son cœur (chap. 27).

J'ai réuni sous le nom de scarabées historiques ceux qui portent des noms de rois, de princes ou de particuliers

(1) C'est aux basses époques que le scarabée a exprimé le *monde*; cependant on trouve sur une statuette du Louvre (voy. Salle des grands monuments, A. 65) le nom de l'Égypte écrit par deux scarabées sous le règne de Ramsès II.

sans distinction de nature; il y faut joindre ceux qui font partie de la série chronologique de l'armoire C. (Voy. p. 104).

560. — (E 3282.) Vitrine **N**.

Scarabée serti d'or, ayant servi de chaton de bague et sur lequel est gravé en très-petits caractères le cartouche de *Merira* entre deux uræus et deux éperviers, au-dessus du signe *Sam* (réunion) et du signe *neb* (totalité).

<center>Schiste émaillé. Long. 0,018.</center>

561. — (E 3687.) Vitrine **N**.

Scarabée d'ancien style, sur lequel est gravée une variante du cartouche-prénom d'Usertesen I^{er}, *Newer-newer-kheper-ra-ka*.

Ce cartouche est entouré de neuf enroulements en forme de disque.

<center>Schiste émaillé vert. Long. 0,017.</center>

562. — Vitrine **N**.

Scarabée dont la partie plate, un peu endommagée, porte le cartouche-prénom d'Usertesen III (*Ra-kha-ka*).

<center>Terre émaillée. Long. 0,007.</center>

563. — Scarabée portant le même prénom royal.

<center>Pierre émaillée. Long. 0,015.</center>

564. — Scarabée portant le même prénom royal, écrit au-dessous du disque ailé et entre deux théorbes.

<center>Terre émaillée. Long. 0,016.</center>

565. — Vitrine **N**.

Scarabée d'ancien style, sur lequel est gravée la légende d'un serviteur de.... nommé *Keru*.

<center>Pierre émaillée. Long. 0,025.</center>

566. — (E 6140.) Vitrine **H**.

Scarabée au nom d'un gouverneur d'*Apu* (Panopolis), nommé *Nowre-hotep*.

<div style="text-align:center">Améthyste. Haut. 0,015.</div>

567. — (E 6199.) Vitrine **H**.

Scarabée de style antique, sur lequel est gravée la légende : « Le piéton ou courrier des serviteurs de la demeure (royale ?) *Senb-wu*. »
Cette légende est entourée d'un enroulement de caractère archaïque.

<div style="text-align:center">Pierre. Long. 0,025.</div>

568. — Vitrine **H**.

Scarabée d'ancien style, au nom du scribe du.... *Se*.

<div style="text-align:center">Terre émaillée. Long. 0,02.</div>

569. — (E 3409.) Vitrine **N**.

Scarabée dont la base, un peu endommagée, porte le cartouche prénom inconnu *ra-noub-hotep*.

<div style="text-align:center">Terre émaillée de couleur verte. Long. 0,006.</div>

570. — (E 3299.) Vitrine **N**.

Scarabée de schiste émaillé vert, serti et entièrement enveloppé d'une chape d'argent, à l'exception du plat qui porte le prénom d'Aménophis I, dans un très-petit cartouche au-dessus du symbole appelé *Sam* « réunion » et du signe de la *totalité* ; le tout dans un méandre.
La chape et la sertissure d'argent paraissent avoir été émaillées (?).

<div style="text-align:center">Long. 0,018.

(Don de M. Louis Fould.)</div>

571. — (E 3699.) Vitrine **P.**

Scarabée sur lequel est gravé le prénom de Touthmès II.

Schiste gris. Long. 0,01.

572. — Vitrine **P.**

Scarabée présentant le cartouche-prénom de la reine Hatasou, entouré de quelques signes mystiques.

Pierre émaillée.

573. — Vitrine **P.**

Scarabée au nom de Touthmès IV.

Schiste émaillé. Long. 0,015.

574. — (E 3291.)

Scarabée de schiste gris jaunâtre, portant le prénom d'Aménophis III, et le nom de la reine *Taïa*.

Long. 0,017.

575. — (E 5091.) Vitrine **H.**

Scarabée sur lequel sont gravés les mots « fils d'Ammon » à côté du prénom d'Aménophis III, qualifié de chef calme, seigneur vaillant.

Schiste émaillé. Long. 0,017.

576. — (E 5245.) Vitrine **N.**

Scarabée sur lequel est gravé le prénom d'Aménophis III, « aimé d'Ammon. »

Schiste émaillé de couleur verte.

Long. 0,013.

577. — (Inv. 786.) Vitrine **N**.

Scarabée en terre émaillée, sur lequel est gravée la légende : « *Ra-ma-neb* (Aménophis III), aimé d'Ammon, roi des dieux. »

<p style="text-align:center">Terre émaillée. Long. 0,045.</p>

578. — (Inv. 786.) Vitrine **N**.

Scarabée sur lequel Aménophis III est représenté assis, coiffé du casque de guerre, vêtu d'une robe longue et tenant le flagellum et le signe de la vie. Auprès de lui est gravé son prénom accompagné du titre : maître des deux pays.

<p style="text-align:center">Terre émaillée. Le plat de ce scarabée est un peu endommagé.
Long. 0,044.</p>

579. — (Inv. 786.) Vitrine **N**.

Id. Id. Légende : « *Ra-ma-neb*, aimé d'Ammon-ra. »

<p style="text-align:center">Long. 0,042.</p>

580. — (Inv. 787.) Vitrine **N**.

Scarabée sur lequel est gravée une inscription de huit lignes que je traduis entièrement, parce qu'elle donne une idée du style des documents officiels de l'Egypte pharaonique qui ne pouvaient énoncer le fait le plus simple sans le faire précéder d'un éloge emphatique du roi :

« La vie d'Horus, le taureau fort par la vérité, le sou-
« verain des deux régions, appui des lois et garantie
« du pays, l'Horus triomphant et grand par sa vaillance,
« vainqueur des Asiatiques, roi de la Haute et de la
« Basse-Egypte, *Ra-ma-neb* (prénom du roi), fils du
« soleil, Aménophis III, vivificateur. La reine *Taïa*,
« vivante.

« Compte des lions amenés d'Asie par Sa Majesté,
« savoir : depuis l'an I jusqu'à l'an X, lions sauvages,
« 102. »

<p style="text-align:center">Pierre émaillée. Long. 0,08.</p>

581. — (Inv. 787 et 788.) Vitrine **N**.

Trois autres exemplaires du précédent.

<div style="text-align:center">Pierre émaillée. Long. 0,05 à 0,09.</div>

582. — (Inv. 787.) Vitrine **N**.

Beau scarabée en pierre émaillée, sur lequel est gravée une inscription de dix lignes, qui commence, comme les précédents scarabées, par un éloge emphatique d'Aménophis III. Mais elle nous donne les curieux renseignements qui suivent sur la reine *Taïa*, épouse d'Aménophis III : « L'épouse principale Taïa, vivante, le nom « de son père (est) *Aouaa*. Le nom de sa mère (est) *Tu-* « *aa*. C'est l'épouse du roi victorieux dont les frontières « (s'étendent) au sud jusqu'à *Ka ro* (1), les (frontières) « du nord jusqu'à *Naharina* (2). »

<div style="text-align:center">Long. 0,09.</div>

582 *bis*. — (Inv. 787.) Vitrine **N**.

Autre exemplaire du précédent.

<div style="text-align:center">Pierre émaillée. Long. 0,08.</div>

Les exemplaires de ce petit texte sont très-nombreux.

583. — (E 3548.) Vitrine **N**.

Scarabée en terre émaillée portant la légende : « L'épouse principale *Taïa*. »

<div style="text-align:center">Long. 0,035.</div>

584. — Vitrine **N**.

Scarabée sur lequel est gravée la légende : « le dieu bon, Aménophis III, maître des deux pays, aimé d'Ammon. »

<div style="text-align:center">Terre émaillée. Long. 0,04.</div>

(1) Pays non identifié.
(2) Mésopotamie.

585. — (Inv. 785.) Vitrine **N**.

Scarabée sur lequel est gravé le prénom d'Aménophis III à côté du cartouche de la reine Taïa qui a presque entièrement disparu avec un éclat de la pierre.

<div style="text-align:center">Pierre émaillée. Long. 0,045.</div>

586. — (Inv. 785.) Vitrine **N**.

Scarabée sur lequel est gravée la légende : « Aménophis III, aimé de *Set-noubti*. »

<div style="text-align:center">Pierre émaillée. Long. 0,042.</div>

587. — (E 3371.) Vitrine **N**.

Scarabée au nom du même roi, qualifié « aimant les combats. » La base était recouverte de la plaque de verre qui est placée à côté, et qui répète cette légende ; sur l'autre face, elle porte une formule religieuse.

<div style="text-align:center">Terre émaillée. Long. 0,04. Larg. 0,028.</div>

588. — (E 3548.)

Scarabée de terre émaillée bleu, portant en creux, sous la base, la légende de la reine Taïa.

<div style="text-align:center">Long. 0,038.</div>

589. — (Inv. 786.) Vitrine **N**.

Scarabée en terre émaillée de couleur bleue, sur lequel est gravé le prénom royal d'Aménophis III.

<div style="text-align:center">Haut. 0,04.</div>

590. — (E 3343.) Vitrine **H**.

Scarabée portant le prénom de Ramsès II.

<div style="text-align:center">Quartz hyalin. Haut. 0,019.</div>

SCARABÉES HISTORIQUES.

591. — Vitrine **P**.

Scarabée au nom de la reine *Nowre-ari*, femme de Ramsès II.

Terre émaillée. Haut. 0,012. Larg. 0,01.

592. — (E 3298.) Vitrine **P**.

Scarabée au nom de la même *Nowre-ari*, appelée *reine-mère*.

Terre émaillée. Haut. 0,12. Larg. 0,09

593. — (Inv. 763.) Vitrine **H**.

Scarabée en lapis, monté sur un pectoral en or incrusté de plaquettes de verre. Ce bijou affecte la forme d'un naos dans lequel Isis et Nephthys sont représentées debout, étendant la main sur le scarabée, en signe de protection. Sur la base du scarabée, sont gravées douze lignes du chapitre XXX du Livre des Morts.

Haut. 0,085. Larg. 0,095.

594. — (S 1347.) Vitrine **H**.

Scarabée sur la base duquel est gravé le nom d'Osor-Apis.

Pierre. Long. 0,042.

595. — (Inv. 718, S 1493.) Vitrine **H**.

Id. Cornaline.

Long. 0,035.

596. — (Inv. 717.) Vitrine **H**.

Scarabée funéraire portant en neuf lignes d'hiéroglyphes, d'une gravure médiocre, le texte, au nom d'Osor-Apis, de la fin du chapitre 64 du Livre des Morts, relatif au cœur de l'homme.

Pierre jaspée. Long. 0,051.

597. — Vitrine H.

Scarabée en feldspath serti d'or et muni d'une belière, sur lequel est gravé en quatre lignes d'hiéroglyphes d'un bon style le commencement du texte du chapitre 27 du Livre des Morts, au nom du toparque *Psar*. La légende n'a pas été achevée.

Long. 0,058. Larg. 0,038.

598. — Vitrine H.

Scarabée au nom de l'intendant *Ounnowre*.

Améthyste. Long. 0,015.

599. — (E 3369.) Vitrine R.

Scarabée funéraire portant, en treize lignes d'une gravure médiocre, le chapitre XXX du Livre des Morts. Il nous donne le nom d'un *Scheschanq*, premier prophète d'Ammon, qui pourrait être le fils d'Osorkon Ier. XXIIe dynastie.

Serpentine. Haut. 0,087. Larg. 0,05.

600. — (E 5117.) Vitrine H.

Scarabée en cornaline au nom de *Ouah-ab-ra* (Apriès).

Long. 0,015.

601. — (E 3379.) Vitrine H.

Scarabée dont le dos est en partie brisé. Il porte sur la base la légende : « Le roi de la Haute et de la Basse-Egypte *Uah-ab-ra*, c'est-à-dire Ouaphrès.

Cornaline. Haut. 0.017.

602. — (S 1990.) Vitrine H.

Scarabée funéraire sur lequel est gravé, en dix lignes d'hiéroglyphes, le texte du chapitre 27 du Livre des Morts au nom d'un *Nowre-ab*. XXVIe dynastie.

Basalte. Long. 0,06.

603. — (E 6203.) Vitrine **H**.

Scarabée portant les noms propres. « *Ha-neb*, son père (est) *Res*. Cornaline.

604. — (E 3302.) Vitrine **H**.

Scarabée sur lequel est gravé le nom d'un prêtre de Ptah, nommé *Si-Sebek*.

Lapis-lazuli. Long. 0,015.

SCARABÉES MYSTIQUES.

Je range dans la catégorie des scarabées mystiques, ceux qui présentent des noms ou prénoms royaux accompagnés de caractères emblématiques dont la réunion cache un sens mystérieux qui nous échappe précisément, parce qu'elle se prête à trop d'interprétations différentes.

Je comprends sous le même numéro tout le contenu de la vitrine O dont je me contente de décrire les deux premières rangées, en y ajoutant les scarabées qui offrent un réel intérêt historique. Une plus longue énumération deviendrait fastidieuse et grossirait inutilement ce livret, sans profit même pour les personnes qui songeraient à se livrer à une étude spéciale de ces monuments, car celles-ci seraient obligées de les examiner sur place et ne pourraient s'en rapporter à une simple description. Le lecteur se fera, je crois, une idée très-suffisante de cette nature d'objets par les spécimens dont la description suit :

605. — Scarabées mystiques. — Vitrine **O**.

1. — Une oie troussée, un uræus, un sphinx, un signe indéterminé, le déterminatif des villes et un crocodile.

Terre émaillée. Long. 0,021.

2. — Un sphinx royal à bras humains, posé sur le signe *neb* et au-dessus duquel semble planer un oiseau.

<div style="text-align:center">Schiste émaillé. Long. 0,012.</div>

3. — Un sphinx surmonté du disque. Devant lui la feuille $=a$.

<div style="text-align:center">Terre émaillée. Long. 0,007.</div>

4. — Un uræus, un scorpion (?) et le signe de la vie.

<div style="text-align:center">Schiste émaillé. Long. 0,014.</div>

5. — Un sphinx coiffé du pschent entre le vase des libations et le signe de la vie.

<div style="text-align:center">Schiste émaillé. Long. 0,013.</div>

6. — Même représentation.

<div style="text-align:center">Terre émaillée. Long. 0,012.</div>

7. — Même représentation.

<div style="text-align:center">Schiste émaillé. Long. 0,015.</div>

8. — *Id*. plus la touffe de lotus.

<div style="text-align:center">Long. 0,015.</div>

9. — Un roi assis, recevant l'adoration d'un personnage debout.

<div style="text-align:center">Terre émaillée. Long. 0,017.</div>

10. — Un uræus, un sphinx coiffé du pschent et un disque.

<div style="text-align:center">Terre émaillée. Long. 0,017.</div>

11. — Un sphinx royal avec les qualifications de dieu grand et bon.

<div style="text-align:center">Pierre émaillée. Long. 0,018.</div>

12. — Un sphinx royal qualifié de terrible et ferme.

<div style="text-align:center">Schiste émaillé. Long. 0,015.</div>

13. — Un roi debout, vêtu d'une longue robe flottante, en adoration devant le dieu Ptah.

> Terre émaillée. Long. 0,02.

14. — Légende paraissant former un prénom royal : *Kha-ra-ka*.

> Pierre émaillée. Long. 0,021.

15. — Un roi debout, vêtu d'une longue robe, en adoration devant Ptah, « Seigneur de vérité. »

> Schiste émaillé. Long. 0,017.

16. — Un roi s'apprêtant à frapper de sa massue un ennemi qu'il tient par les cheveux.

> Terre émaillée. Long. 0,018.

17. — Un roi debout, coiffé du pschent, tenant le signe *ankh* de la main droite et accompagné des signes *men*...

> Terre émaillée. Long. 0,016.

18. — Un roi s'apprêtant à frapper un ennemi.

> Terre émaillée. Long. 0,017.

19. — Un roi agenouillé devant le signe de la vie. Au-dessus de lui un uræus ailé et le disque.

> Terre émaillée. Long. 0,018.

20. — Un roi debout, tenant sur la main l'effigie de la déesse de la Vérité.

> Schiste émaillé. Long. 0,007.

21. — Un roi debout, l'uræus au front et vêtu d'une longue robe, devant le dieu Ammon.

> Pierre émaillée. Long. 0,02.

22. — Amulette dont la base, en forme de stèle, porte la représentation d'un roi debout coiffé du pschent, donnant la main à Toth-Lunus et à Ra hiéracocéphale. Au-dessus de la scène plane le disque ailé.

Terre émaillée. Long. 0,018.

23. — Un roi assis, recevant l'adoration d'un personnage debout.

Terre émaillée. Long. 0,017.

24. — Un roi vêtu d'une longue robe et l'uræus au front, en adoration devant Ra hiéracocéphale.

Terre émaillée. Long. 0,02.

25. — Amulette représentant un roi coiffé de la couronne rouge et agenouillé.

Terre émaillée. Long. 0,007.

26. — Amulette quadrangulaire, offrant sur une face un char découpé à jour, et sur l'autre le prénom de Touthmès III amplifié et ornementé.

Pierre émaillée. Haut. 0,025. Larg. 0,02. Epaiss. 0,01.

27. — Scarabée brisé, sur lequel était représenté le dieu Ammon avec la légende d'un scribe dont le nom a disparu.

28. — Le cartouche-prénom de Touthmès III, accompagné de l'image d'une déesse tenant le signe de la vie.

29. — Un roi debout, tenant le sceptre *hyq* ou *pedum* et le signe de la vie ; auprès de lui sont les signes non encadrés dans un cartouche : *Ra-men-khoper-amen sotep-en-ra.*

Schiste émaillé. Long. 0,015.

30. — Le cartouche *Ra-men-khoper.*

Terre émaillée. Long. 0,01.

SCARABÉES MYSTIQUES.

31. — La déesse Vérité assise et accompagnée du disque, du signe *hyq* et du signe *neb*.

<div style="text-align:center">Terre émaillée. 0,010.</div>

32. — Sphinx royal debout, accompagné de la plume d'autruche.

<div style="text-align:center">Terre émaillée. 0,012.</div>

33. — Sphinx royal couché.

<div style="text-align:center">Schiste émaillé. 0,008.</div>

34. — Un roi debout sur un char, tirant de l'arc; devant lui un homme debout, au-dessus du char le signe *oun*.

<div style="text-align:center">Schiste émaillé. 0,015.</div>

35. — Sphinx royal couché entre un uræus ailé et le signe de la vie.

<div style="text-align:center">Terre émaillée. 0,013.</div>

36. — Un roi tenant de la main gauche le pedum et de la droite une massue avec laquelle il s'apprête à frapper un ennemi.

<div style="text-align:center">Terre émaillée. 0,012.</div>

37. — La légende : « le roi bon maître des deux pays, » au-dessus du signe *noub*.

<div style="text-align:center">Terre émaillée. 0,015.</div>

38. — Le roseau, l'abeille et le signe *noub* entre deux couronnes rouges.

<div style="text-align:center">Terre émaillée. 0,027.</div>

39. — La légende : « le roi de la Haute et de la Basse-Égypte, maître des deux pays. »

<div style="text-align:center">Schiste émaillé. 0,016.</div>

40. — Représentation d'un cheval accompagné de signes indistincts.

<div style="text-align:center">Terre émaillée. 0,015.</div>

41. — Idem.

Terre émaillée. 0,02.

42. — Un cheval accompagné de la légende : « le dieu bon, maître des deux pays. »

Terre émaillée. 0,015.

43. — Amulette rectangulaire. Sur une des faces, même représentation qu'au numéro précédent, et sur l'autre, figuration de l'œil symbolique.

Terre émaillée. Long. 0,017.

44. — Un cheval, une main et un crocodile accompagnés de la légende : *Fille du soleil, maîtresse des deux mondes*.

Schiste émaillé. Long. 0,03.

45. — Légende de *Paiu... set maut*.

Terre émaillée. 0,017.

46. — Légende hiéroglyphique mystique.

Terre émaillée. 0,02.

47. — Sphinx accroupi, accompagné d'une légende royale et d'un cartouche illisible.

Terre émaillée. 0,016.

48. — Amulette dont le dos est taillé en forme de cynocéphale accroupi. Sur la partie plate est gravée la représentation des dieux Ra et Toth lunus, affrontés et insérés dans un cartouche.

Cornaline. 0,02.

49. — Légende indistincte. Mauvais travail.

Terre émaillée. 0,012.

50. — Légende paraissant constituer un prénom royal formé de deux divinités affrontées et des signes *Ra mer Pta neteru nebu*.

Pierre émaillée. 0,02.

SCARABÉES MYSTIQUES.

51. — Légende royale mystique qui ne paraît pas constituer un cartouche.

<div style="text-align:center">Terre émaillée. 0,012.</div>

52. — Un roi accroupi et accompagné des signes *Ra user neb*.

<div style="text-align:center">Terre émaillée. 0,013.</div>

53. — Cartouche indistinct où l'on reconnaît les signes *Ra* et *ab*. Il est accompagné d'autres signes hiéroglyphiques.

<div style="text-align:center">Terre émaillée. 0,015.</div>

54. — Cartouche illisible.

<div style="text-align:center">Terre émaillée. 0,015.</div>

55. — Roi monté sur un char et tirant de l'arc.

<div style="text-align:center">Terre émaillée. 0,015.</div>

56. — Caractères confus.

<div style="text-align:center">Terre émaillée. 0,008.</div>

57. — Scarabée en terre émaillée, portant des traces de dorure et le mot *suten*, roi.

<div style="text-align:center">0,005.</div>

58. — Cartouche royal gravé entre divers signes symboliques et qui paraît devoir se lire *Ra en ka ro*.

<div style="text-align:center">Terre émaillée. 0,02.</div>

59. — Légende : *nuter newer skha men*.

<div style="text-align:center">Pierre émaillée. 0,015.</div>

60. — Cartouche difficile à lire, gravé entre plusieurs signes symboliques.

<div style="text-align:center">Terre émaillée. 0,016.</div>

61. — Scarabée en lapis, formant chaton de bague et serti d'or. Il porte la légende de la royale mère *Aahhotep*.

<div style="text-align:center">Long 0,015.</div>

SCARABÉES MYSTIQUES.

62. — Le disque et le scarabée insérés dans un cartouche, et, à côté, les signes *men sotep en ra*.

Terre émaillée. 0,025.

63. — Légende paraissant être un cartouche-prénom et qui se lit *Khut en sotep en ra*.

Terre émaillée. 0,02.

64. — Cartouche en terre émaillée, portant la légende : « le roi de la Haute et de la Basse-Égypte *Teti*. »

Terre émaillée. 0,01.

65. — Cartouche-prénom qui se lit *Ra men ab*.

0,01.

66. — Scarabée en terre émaillée serti d'or, portant la légende : « *User kheperu sotep en*. »

0,01.

67. — Scarabée en terre émaillée, sur lequel sont accolés les cartouches-prénoms de Touthmès III et d'Osortasen III.

0,015

68. — Scarabée en terre émaillée, portant le cartouche-prénom : *Ra ser Kheperu mer Ptah*.

Long. 0,015.

606. — (E 3428.) Vitrine **S**.

Scarabée sur le dos duquel est figurée une tête d'homme coiffée d'une perruque. Sur la base, le nom d'Ammon Ra est gravé au-dessus d'un lion couché.

Terre émaillée. Haut. 0,02.

607. — (E 3536.) Vitrine **S**.

Scarabée sur la base duquel sont gravés les signes *Ra nub* et une touffe de lotus sur une corbeille.

Schiste émaillé. Haut. 0,015.

608. — (E 3693.) Vitrine **S**.

Scarabée serti d'or dont la base porte les représentations suivantes finement gravées :
Au sommet, le nom d'Ammon écrit par la ligne brisée insérée dans une ellipse ; au-dessous, les signes de la vie, de la perpétuité (*dad*) et de la stabilité (*men*) ; à gauche, un personnage agenouillé ; à droite, un enfant assis, tous deux au-dessus d'une barque portant le disque solaire. Au milieu, un roi est agenouillé auprès de la déesse *Mâ* entre deux scarabées dont l'un affecte la forme du cartouche royal et dont l'autre est placé au-dessus du disque solaire. La partie inférieure est occupée par le signe *noub*.

<center>Schiste émaillé. Haut. 0,025. Larg. 0,02.</center>

609. — Vitrine **H**.

Scarabée sur lequel est gravé un sphinx coiffé du *pschent* et terrassant un ennemi de l'Egypte. Il est accompagné des mots « Vie, bonté, maître des deux pays. »

<center>Améthyste. Haut. 0,023.</center>

610. — (E 3534.) Vitrine **S**.

Scarabée sur la base duquel sont gravés les signes suivants :
La déesse Sekhet assise, puis un sphinx accroupi au-dessous de : un disque, une plume et un uræus ailé.

<center>Schiste émaillé. Long. 0,07</center>

611. — Vitrine **H**.

Amulette en forme de scarabée, dont la partie convexe représente deux têtes de bélier surmontées du disque et deux uræus, et la partie plate l'ensemble de signes mystiques suivants : une barque surmontée du disque, un chacal debout et retournant la tête, le nom d'Ammon Ra et un uræus ; au-dessous, entre deux plumes d'autruche, le signe *hotep*, un épervier et deux caractères indistincts.

<center>Schiste émaillé. 0,023.</center>

MONUMENTS DIVERS.

612. — (Inv. 646.) Armoire **C**.

Beau spécimen de chevet en ivoire à tige cannelée, posée sur une base carrée. Cette base porte d'une part le cartouche, la bannière et la légende du roi Nepherchérès, et d'autre part la série de ses titres mystiques encadrée dans un cartouche allongé.

<center>Haut. 0,21. Larg. 0,19.</center>

613 — (Inv. 794.) Vitrine **N**.

Boîte rectangulaire fermant au moyen d'un couvercle à coulisse. Sur ce couvercle est gravée la légende royale de *Meri-en-ra* insérée dans un cartouche allongé.
Sur le côté, on a gravé la légende et la bannière du même roi. VI^e dynastie.
Le fond de la boîte manque.

<center>Ivoire. Haut. 0,035. Long. 0,145. Larg. 0,062.</center>

614. — (Inv. 491.) Armoire **A**.

Coffret funéraire en bois peint, portant le nom d'un roi de la XI^e dynastie qui se lit *Ra-skhem-ap-ma-antew-aa*. Les parois extérieures de ce coffret, qui a dû contenir des figurines funéraires, portent la représentation d'un chacal couché, le quadrupède emblématique d'Anubis, avec les qualifications de « Seigneur de *Todjeser*, celui qui est chargé de l'embaumement, celui qui réside dans la salle divine, le chef de sa montagne (la montagne libyque réservée aux excavations funéraires). » La partie restée lisible des légendes qui encadrent ces représentations mentionne la dévotion du roi Antew aux dieux Schou, Osiris et Seb.

<center>Cet *Antew-aa* est l'Antew II de M. Lepsius (Königsb., n° 154.)</center>
<center>Haut. 0,48. Larg. 0,40.</center>

614 bis. — (Inv. 803.) Vitrine **N**.

Palette de scribe en bois, dans laquelle ont été pratiqués deux godets pour l'encre et les couleurs et une entaille pour placer les pinceaux. Elle porte la légende suivante, grossièrement gravée en deux colonnes : « Le Dieu bon, maître des deux pays, seigneur absolu, *Raskenen*, fils du soleil, *Taou aa*, vivificateur aimé d'Ammon-Ra, seigneur des trônes, aimé de Sawek, éternellement. »

Ce Raskenen est un des rois d'Égypte restés maîtres de la Thébaïde pendant l'occupation des Pasteurs, et qui levèrent l'étendard pour reconquérir l'indépendance nationale.

<center>Long. 0,245.</center>

615. — (E 3709.) Vitrine **N**.

Gazelle couchée sur une base portant, gravé, le cartouche-prénom *Ra-en-ma-neb*.

Le style est ancien et permet de supposer que ce cartouche est celui d'Amenemha III, additionné du signe *neb* « seigneur. »

<center>Terre cuite émaillée bleuâtre. Long. 0,03.</center>

616. — (Inv. 660.) Armoire **C**.

Boîte à jeu ou damier de forme rectangulaire oblongue, en faïence verdâtre, ayant appartenu à la reine Hatasou. La cavité intérieure était destinée à contenir les pions dont se servaient les joueurs. Le dessus porte une division de 20 cases dont trois (la 1re, la 5e et la 9e, en comptant de droite à gauche, de la rangée médiale) paraissent avoir eu une importance particulière. Le dessous porte une division de 30 cases : des hiéroglyphes y sont tracés dans la troisième rangée horizontale, savoir : à la 2e case, deux hommes assis ; à la 3e, trois oiseaux formant le mot *Ba-u* (les esprits) ; à la 4e, le signe de l'eau, et à la 5e, trois théorbes.

Sur un des côtés de l'épaisseur, est tracé le prénom royal *Ra-ma-ka*, accompagné d'hiéroglyphes exprimant des vœux de santé, de vie et de stabilité ; sur l'autre,

les mêmes signes avec le cartouche-nom de la reine Hatasou; sur le troisième côté, on reconnaît les traces d'une figure de Ptah embryon ; quant au quatrième côté, il forme l'ouverture de la cavité.

Nous ne connaissons pas encore la marche de ce jeu, bien qu'il existe au musée de Turin un traité égyptien sur la matière.

Un damier analogue, provenant de la collection Abbott, a été publié par M. Prisse dans la *Revue archéologique*, le 15 mars 1846. Un autre damier existe au musée de Boulaq. Un troisième est exposé au Louvre, salle civile, armoire K; il est au nom d'un *Amenmès* et présente les mêmes dispositions que celui de la régente Hatasou.

Les monuments représentent souvent des Egyptiens jouant aux dames. Cf. Rosellini, pl. 122, f. 3 ; Burton, *Exc. hiérogl.* pl. XI; Wilkinson, Mann. et Cust. II, 420 ; Lepsius, Denkm. III, 208, a. Le jeu de dames figure même dans une caricature égyptienne qui montre une partie entre un lion (c'est-à-dire un roi) et une chèvre, soit une favorite. — Cf. Birch, le roi Rhampsinite et le jeu de dames.

<center>Haut. 0,065. Long. 0,36. Larg. 0,105.</center>

617. — (Inv. 2267.) Vitrine **P**.

Plaque quadrangulaire portant la légende : « Le dieu bon *Ra-ma-ka*. Don de vie. Perpétuité. Pureté. » C'est la reine Hatasou qui est ainsi désignée.

<center>Terre émaillée de couleur verte. Haut. 0,145. Larg. 0,08.</center>

618. — (Inv. 2259.) Vitrine **P**.

Plaque identique à la précédente, avec le prénom de Touthmès III, frère de la reine Hatasou qu'il remplaça sur le trône.

<center>Haut. 0,145. Larg. 0,09.</center>

619. — (Inv. 790.) Vitrine **P**.

Quatre manches de l'herminette appelée *sotep*, portant le nom de la reine Hatasou « vivifiante comme le soleil, éternellement. »

<center>Bois. Haut. 0,03. Larg. 0,088.</center>

620. — (Inv. 789.) Vitrine **P**.

Modèle de l'outil *sotep* à lame de bronze fixée au manche en bois, au moyen d'une courroie nattée. Sur la lame et sur le manche est gravée la légende de la même reine.

<div align="center">Haut. 0,14. Larg. 0,10.</div>

621. — (Inv. 658.) Vitrine **P**.

Id. *Id.*

<div align="center">Haut. 0,14. Larg. 0,09.</div>

622. — (Inv. 789.) Vitrine **P**.

Id. *Id.*

<div align="center">Haut. 0,13. Larg. 0,09.</div>

623. — Vitrine **P**.

Cinq petits modèles de boyaux au nom de la reine Hatasou.

<div align="center">Largeur maxima, 0,09.</div>

624. — Vitrine **P**.

Vingt-un petits modèles de traîneaux (?) au nom de la même reine.

<div align="center">Haut. 0,04 à 0,005. Larg. 0,07.</div>

625. — (E 3671.)

Cuiller de toilette en forme de fleur de lotus, et dont le manche, orné d'une tête d'oie, porte le cartouche de la reine *Maut-em-ua*. Cette princesse, épouse de Touthmès IV et mère d'Aménophis III, porte ici les titres de *royale épouse principale* et *mère divine*.

Les gravures étaient ornées de pâtes de verre incrustées.

<div align="center">Bois. Long. 0,19.</div>

626. — (E 3681.)

Carré long gravé sur deux faces et présentant la légende d'Aménophis III (XVIIIe dynastie): « Le sei- « gneur vaillant (maître) absolu dans Thèbes, *Amen- « hotep*, chef de la Thébaïde, *Ra-neb-ma*. »

<center>Pierre schisteuse. Long. 0,02.</center>

627. — (Inv. 818.) Vitrine **N**.

Etui à collyre en terre émaillée, brisé à la partie supérieure. Il est ornementé et porte le prénom d'Amé- nophis III, accompagné du nom de la reine Taïa « vivante. »

<center>Long. 0,12.</center>

628. — *Id.* en bois, sur lequel est gravé le prénom du même roi.

<center>Long. 0,18.</center>

629. — (Inv. 811.) Vitrine **N**.

Double étui à collyre, sur lequel est gravée en hiéro- glyphes du meilleur style, rehaussés de noir, la légende du même roi et de la reine Taïa. Cet étui contient encore le petit instrument de bronze à l'aide duquel, peut-être, cette reine se noircissait les cils avec du stibium importé d'Asie.

<center>Bois. Haut. 0,12. Larg. 0,04.</center>

630. — (Inv. 782.) Vitrine **Q**.

Fragment de granit sur lequel est gravé le cartouche- prénom de Séti 1er.

<center>Haut. 0,055. Larg. 0,10.</center>

631. — (E 5340.) Vitrine **Q**.

Pomme de canne sur laquelle est gravé le cartouche- prénom de Séti 1er, posé sur le signe *noub* et surmonté du disque et des deux plumes d'autruche.

<center>Bois. Diam. 0,06.</center>

632. — (E 5104.) Vitrine **Q**.

Pomme de canne portant le cartouche-nom de Ramsès II, gravé entre le disque solaire et le signe *noub*.

Terre émaillée. Long. 0,035.

633. — (Inv. 2272.) Vitrine **P**.

Dos d'un petit groupe qui représentait la reine *Isinowre*, femme de Ramsès II et ses deux fils, les princes *Kha-em uas* et *Ramsès*. On y lit une inscription hiéroglyphique de cinq colonnes qui est un proscynème à Sokar Osiris à son coucher à l'ouest dans le temple nommé *Ka n'um-neteru*; on lui demande pour *Kha-em-uas*, grand prêtre de Ptah, le repos pour son cadavre après son existence et la réunion de ses chairs pour l'éternité. On demande pour *Isinowre* qu'elle vive dans l'astre Sothis, qu'elle soit au ciel au milieu des étoiles, que Nout l'entoure de ses bras; enfin pour Ramsès, basilicogrammate et grand chef de troupes, on demande qu'il vive en la forme du vengeur dans Dadou, c'est-à-dire Horus.

Grès rose. Haut. 0,14. Larg. 0,10.

634. — (E 5338.) Vitrine **Q**.

Plaque de terre émaillée, portant les noms de Séti II Meneptah. Au revers, je crois reconnaître le signe *user*.

Haut. et larg. 0,07.

635. — (E 3271.) Vitrine **H**.

Bouton double (?), en pâte de verre, portant la légende d'un prince nommé *Séti* ou *Set-taï* (1).

Diam. 0,013. Épaiss. 0,006.

(1) Ce nom est écrit par l'animal typhonien accroupi, la bourse = *ta* et les deux feuilles = *i*.

636. — (E 3623.) Vitrine **H**.

Pion ou bouton double, endommagé à la partie inférieure et portant en creux, sur une de ses faces, le nom du prince *Set-taï*.

<div style="text-align:center">Pâte de verre imitant le lapis. Diam. 0,12.</div>

637. — (Inv. 801.) Vitrine **S**.

Figuration d'un cartouche royal que surmontent les deux plumes d'autruche posées sur des cornes de bélier.

Il se compose des caractères suivants : le mot *zet* « discours, dit » puis l'œil, l'œuf, le segment de sphère *t*, un signe indéterminé analogue au siége qui figure dans le nom d'Osiris, la corbeille à anse *k* et un oiseau qui paraît être l'aigle.

<div style="text-align:center">Terre émaillée. Long. 0,034.</div>

638. — (Inv. 796.) Vitrine **Q**.

Éclat de bois sur lequel est gravé, en hiéroglyphes enduits d'un mastic jaune, le nom de Ramsès III.

<div style="text-align:center">Haut. 0,03. Larg. 0.105.</div>

639. — (Inv. 5416.) Armoire **A**.

Emblème religieux appelé *dad*, en terre émaillée, de couleur bleue, avec divisions et légende en émail noir. Cette légende, tracée verticalement, donne le nom d'Osor-Apis et les cartouches d'un roi nommé Ramsès VIII par M. E. de Rougé (*Notice sommaire des monuments du Louvre*, p. 68), et Ramsès IX par M. Brugsch (Histoire d'Égypte).

Découvert au Sérapéum, dans la seconde salle, à gauche, en entrant dans les petits souterrains.

<div style="text-align:center">Haut. 0,33.</div>

640. — (Inv. 802.) Vitrine **Q**.

Fragment d'un uræus se dressant sur sa queue et figuré sur une base quadrangulaire, au nom d'un Ramsès dont le prénom se lit: *Ra-uas-ma-sotep-en-ra*.

<div style="text-align:center">Porphyre. Haut. 0,14.</div>

641. — (Inv. 2274.) Vitrine **Q**.

Palette de scribe à sept godets, dans lesquels on reconnaît des traces de couleur rouge et noire. Au sommet, on lit le prénom royal inconnu *Ra-men-ma-sotep-ra*. Sur l'entaille pratiquée pour les pinceaux est gravée la légende : « Le scribe d'Ammon dans *Apu*, et à l'ouest de Thèbes, *Du-du-Amen*. »

<center>Bois. Haut. 0,41.</center>

642. — (E 4900.) Armoire **A**.

Fragment en forme de section conique, portant les restes d'une colonne d'hiéroglyphes dans laquelle on lit la partie inférieure d'un cartouche contenant les signes *sotep-en* et le nom du dieu *Supti*.

<center>Granit gris noirâtre.</center>

643. — (Inv. 813.) Vitrine **S**.

Petite plaque en stéatite polie, sur laquelle est gravée, en hiéroglyphes rehaussés de bleu, cette légende : « La princesse *Noub-tekhu*. » (1).

<center>Haut. 0.025. Larg. 0,065.</center>

644. — (E 3873.) Vitrine **H**.

Feuille d'or travaillée au repoussé et portant le cartouche-prénom *Ra-nuter-khoper-amen-sotep-en* (en conservant l'ordre des signes). C'est le roi identifié par M. Mariette avec le Smendès de la XXIe dynastie, comme nous l'avons vu au n° 265.

Cet objet, qui provient de M. Salemann, vice-consul de Russie à Alexandrie, était, lorsqu'il est parvenu au Louvre, enveloppé dans un morceau de papier portant les mots *Zagazik*, *Tanis*, qui semblent en indiquer la provenance et confirmer les vues de M. Mariette.

<center>Poids 0 gr. 001.</center>

(1). Cf. le n° 391.

645. — (E 5329.) Armoire **C**.

Modèle de chapiteau en bronze sur lequel est gravé le prénom royal *Ra-aa-kheper-amen-sotep-en* (1).

M. Mariette identifie ce roi avec le Psousennès de la XXI^e dynastie.

<div style="text-align:center">Haut. 0,14.</div>

646. — (Inv. 800.) Vitrine **S**.

Fragment de poterie dont l'émail porte, tracé en noir, ce commencement de légende : « La divine épouse d'Ammon.... »

<div style="text-align:center">Haut. 0,045. Larg. 0,03.</div>

647. — (Inv. 816.) Vitrine **S**.

Morceau de terre cuite, sur lequel un cartouche inconnu est gravé d'une manière indistincte et coupé de brisures qui augmentent la difficulté du déchiffrement.

<div style="text-align:center">Haut. 0,067. Larg. 0,056.</div>

648. — (Inv. 2260.) Vitrine **S**.

Fragment de poterie offrant les restes d'une représentation de trois femmes debout, le bras gauche replié sur la poitrine, le droit pendant et tenant le signe de la vie. Auprès d'elles sont placés deux cartouches dont un seul est lisible, mais difficile à déterminer à cause de l'indécision des premiers caractères.

<div style="text-align:center">Terre cuite émaillée. Haut. 0,075. Larg. 0,11.</div>

649. — (Inv. 503.) Armoire **B**.

Petit battant de porte, provenant d'un *naos*. Au centre, le roi Petoubastès, coiffé du pschent, tient dans ses mains l'œil symbolique. En face du roi, sa légende est finement gravée : « Le dieu bon, *Ra-sher-ab*, fils du soleil, *Bast-pa-du-se*. »

(1) Tel est l'ordre des caractères.

En haut, une rangée d'uræus portant sur la tête le disque du soleil ; en bas, une série d'ornements archaïques en forme de portes. Le roi, l'œil symbolique, le champ des uræus et les ornements ont été découpés en creux pour recevoir des incrustations qui ont disparu.

Ce roi est le premier de la dynastie Bubastite, c'est-à-dire la XXIIIe.

<center>Bois. Haut. 0,40. Larg. 0,16.</center>

650. — (Inv. 659.) Armoire **C**.

Garniture de porte, sur laquelle est gravée la légende suivante : « Vie à la divine épouse Nitocris, vivante, royale fille de Psamétik, chanteuse (?) du sanctuaire d'Ammon, *Schap-en-Ap* est sa mère et (portait le titre de) surveillante du service de la divine adoratrice *Moutiritis*.

651. — (Inv. 659.) Armoire **C**.

Pièce semblable et portant même légende. Ces deux objets nous font voir que Nitocris était fille de Psamétik Ier et de *Schap-en-Ap*, laquelle était fille d'Améniritis et de Piankhi II.

<center>Bronze. Hauteur 0,19. Largeur 0,27.</center>

652. — Vitrine **R**.

Plaque de terre émaillée, gravée sur les deux faces et donnant les cartouches-nom et prénom du roi Psamétik Ier de la XXVIe dynastie.

<center>Haut. 0,06. Larg. 0,03.

(Collection Clot-Bey).</center>

653. — (Inv. 2273.) Vitrine **R**.

Partie inférieure d'une figuration du collier *Menat*, portant sur ses deux faces la légende royale : « Le fils (du soleil) Nekao, vivant comme le soleil éternellement. »

<center>Terre émaillée. Haut. 0,05. Larg. 0,055.</center>

654. — (E 5115.) Vitrine **R**.

Pion en terre émaillée, portant la même légende.

Haut. 0,05.

655. — (E 5337.) Vitrine **R**.

Manche de sistre, portant en deux colonnes les cartouches-nom et prénom d'Apriès. (XXVI^e dynastie.)

Terre émaillée. Haut. 0,09.

656. — (E 5114.) Vitrine **R**.

Morceau de terre émaillée de forme rectangulaire, donnant le cartouche-nom d'Ouaphrès ou Apriès.

Haut. 0,04. Larg. 0,02.

657. — (E 5115.) Vitrine **R**.

Id. avec le cartouche-prénom du même roi.

Haut. 0,04. Larg. 0,02.

658. — (Inv. 505.) Armoire **B**.

Fragment de bronze portant la légende gravée suivante :
« Le dieu bon, maître des deux pays, *Ra—noum-ab* (Amasis), aimé de *Har-pa-khrud*, éternellement. »

Haut. 0,075. Larg. 0,053.

659. — (Inv. 2264.) Vitrine **R**.

Manche de sistre en terre émaillée de couleur verte, donnant en deux colonnes la légende royale d'Amasis. (XXVI^e dynastie.)

Haut. 0,10.

660. — (Inv. 2265.) Vitrine **R**.

Id. Id. Id.

Haut. 0,07.

661. — (E 5341.) Vitrine **R**.

Id. Id. Id.

Haut. 0,073.

662. — (Inv. 2270.) Vitrine **R**.

Un contre-poids de collier dit *Menat*, en terre émaillée, portant le cartouche-nom d'Amasis. (XXVI° dynastie.)

Haut. 0,07.

663 — (Inv. 504.) Armoire **B**.

Panneau en forme d'édifice. Au centre, un bas-relief représente un roi en adoration devant Harmachis. Ce dieu hiéracocéphale est assis sur un trône; il tient le sceptre Uas de la main gauche et le signe de la vie de la main droite. Sa tête est surmontée du disque et des deux grandes plumes, coiffure ordinaire d'Ammon. Le roi est élevé sur un support en forme de pylône où l'on distingue les restes d'une légende hiéroglyphique. Il est assis sur le talon gauche et présente à Horus une statuette de la déesse Ma, coiffée d'une plume d'autruche; il est casqué, et son front est orné de l'uræus. Au-dessus de sa tête est le disque orné des deux uræus; en face du roi est le cartouche-prénom d'Amasis; en face d'Horus la légende : «.... le dieu grand, *Har* (em) *Khou.* » Au-dessus de cette scène, comme plafond, le signe du ciel dans lequel brille une rangée d'étoiles. Au-dessous de cette scène une ligne formant plancher, composée d'un groupe de trois cannelures horizontales alternant avec un groupe de trois cannelures verticales; et plus bas encore, quatre ornements en forme de portes: le tout renfermé dans un encadrement composé de carreaux alternant avec des groupes de trois cannelures. Au-dessus de ce cadre, le disque ailé accompagné des deux uræus. Toute la composition est dorée. Horus, le roi et le disque sont en relief et dorés; le trône d'Horus et le support du roi sont en relief et incrustés de pâtes de verre de différentes couleurs, ainsi que la légende et le cartouche ; dans tous les ornements accessoires, les vides étaient remplis de pâtes de verre de différentes

couleurs dont il reste quelques fragments, et les parties pleines étaient dorées.

Ce panneau semble provenir d'un coffre.

<small>Travail très-riche. Bois. Haut. 0,31. Largeur, 0,27.</small>

664. — (Inv. 2263.) Vitrine S.

Manche de sistre sur lequel sont gravées, en deux colonnes d'hiéroglyphes rehaussés de bleu, les légendes suivantes. « Le dieu bon, maître des deux pays, seigneur « absolu, roi de la Haute et de la Basse-Egypte *Nta-* « *riusch* (Darius) (1).. Celui qui commande l'acte d'agi- « ter le sistre pour la dame du sistre *Tewnut*. »

<small>Terre émaillée. Haut. 0.11.</small>

665. — (E 5355.) Vitrine S.

Ferrure en équerre, sur laquelle est gravée la légende royale de Darius : « Le dieu bon, maître des deux pays, « roi de la Haute et de la Basse-Egypte, *Antarauasch*, « aimé d'Osiris et doué de la vie, de la perpétuité et de « la pureté absolues, comme le soleil, éternellement. »

<small>Bronze. Longueur de chaque branche. 0.16.</small>

666. — Armoire C.

Petit modèle de naos fermé, pouvant avoir servi de coffret funéraire. Le chapiteau et les montants sont couverts d'ornements ronds et carrés. Le panneau du devant porte trois représentations répétées en double. En haut, un roi coiffé du casque de guerre fait l'offrande d'un épervier à Horus adolescent. Au-dessous, un roi coiffé de l'*atew* est agenouillé dans l'attitude de l'adoration devant Harpocrate. En bas, le même personnage royal, suivi d'une déesse, accomplit un acte religieux difficile à préciser devant le signe Sam, symbole de la Réunion des deux parties de l'Égypte. Il est à remar-

<small>(1) Par suite d'un *lapsus* du graveur, les lettres *nt* sont écrites en démotique. La fin de cette colonne a disparu avec un éclat de l'émail.</small>

quer que les chairs du roi sont peintes en vert et celles des divinités en blanc.

Côté droit : sur le chapiteau, représentation d'une tête d'Hathor posée sur le signe *noub* entre deux oiseaux dont l'un est à tête de bélier. Au-dessous, un épervier les ailes déployées. La scène qui suivait a disparu avec une fracture du monument. En bas, deux personnages, coiffés du casque royal, sont représentés debout, au-dessous du disque orné de deux uræus.

Côté gauche : un épervier coiffé du disque. La scène qui suivait a disparu. Dans le bas, deux personnages royaux, accroupis et enveloppés, au-dessous de trois signes qui paraissent être la représentation du sceau, emblème de reproduction et d'éternité.

<center>Bois peint. Haut. 0,27. Larg. 0,17.</center>

667. — (Inv. 513.) Armoire **B**.

Fragment de légende verticale présentant le bas d'un cartouche et la dernière lettre d'un nom royal (*le lion*) qui ne peut être que celui d'Achoris. XXIXe dynastie.

<center>Grès. Haut. 0,08. Long. 0,17.</center>

668. — Vitrine **S**.

Cinq petits fragments d'une inscription sur pierre calcaire, d'époque ptolémaïque. Il en reste trop peu de chose pour qu'on en puisse tirer un sens suivi.

669. — Vitrine **S**.

Fragment d'un sarcophage sur lequel est gravé plusieurs fois le cartouche-nom d'un Ptolémée. On y lit aussi le nom de la constellation *Sahou* (Orion). Une divinité est représentée debout, tenant le signe de la vie et le sceptre *uas*.

<center>Granit. Haut. 0,10. Larg. 0,14.</center>

ÉTIQUETTES DE MOMIES. Armoire D.

Ces planchettes de forme quadrangulaire, à double oreillette, étaient percées de trous par lesquels une cordelette les attachait aux caisses de momies : on y inscrivait alors le nom et quelquefois l'âge du mort qu'on avait à transporter d'une localité dans une autre. Ce mode ne fut usité que sous la domination grecque : les étiquettes de momies rencontrées jusqu'ici n'ont fourni que des noms grecs ou des noms égyptiens hellénisés.

670. — Légende gravée :

ΕΡΜΙΑΑΠΟΘΥΝΙ.

Haut. 0,195. Larg. 0,08.

671. — Légende à l'encre noire :

ΤΑΦΗ ΤΑΥΡΙΝΟΥϹ ΑΠΟΚΩΜΗϹ ΤΡΙΚΑΤΑΝΙϹ (1)
ΤΟΥ ΚΟΠΤΙΤΟΥ ΝΟΜΟΥ.

Haut. 0,15. Larg. 0,075.

672. — Légende gravée :

ΙϹ ΕΡΜΩΝΘΙ ΠΕΤΡΩΝΙϹ ΠΑΚΕΡΚΕΗϹΕΩϹ.

La même inscription est tracée au revers, à l'encre noire.

Haut. 0.215. Larg. 0,10.

673. — Légende gravée :

ΙϹΠΕΡϹΙΝΑ ΑΜΜΩΝΙΝ ΚΑΙ ΤΑΜΩΝΙΝ.

Haut. 0,15. Larg. 0,06.

(1) Au lieu de ΤΡΙΚΑΝΙϹ, leçon donnée par M. W. Brunet de Presles, dans les papyrus grecs du Louvre et de la Bibliothèque, p. 436.

674. — Légende gravée :

ΤΜΕΛΙΚΕ ΚΑΙ ΘΥΓΑΤΗΡ.

Cette inscription forme trois lignes dont la dernière est un peu endommagée par un éclat du bois.

Haut. 0,105. Larg. 0,05.

675. — Légende gravée :

ΩΡΙΩΝ ΑΠΟΘΥΝΕΙ.

Haut. 0,16. Larg. 0,06.

Cette étiquette carrée, sans oreillette, n'est percée que d'un trou auquel se trouve encore la corde par laquelle elle était attachée.

676. — Légende tracée à l'encre noire :

ΤΑΦΗ ΑΜΜΩΝΟΥΣ ΑΠΟ ΚΩΜΗΣ ΤΡΙΚΑΤΑΝΙΣ ΤΟΥ ΚΟΠΤΙΤΟΥ ΝΟΜΟΥ.

Haut. 0,10. Larg. 0,075.

677. — Légende gravée et rehaussée de noir :

ΕΙΣ ΕΡΜΩΝΘΙΝ ΛΙΒΕ ΛΑΡΙΣΝΑΥΚΛΗΡΟΣ.

Haut. 0,15. Larg. 0,075.

678. — (Inv. 838.)

Légende tracée en noir :

ΒΗΣΙΣ ΣΕΝΨΑΙΤΟΣ.

Haut. 0,025. Larg. 0,09.

679. — (E 5697.)

Étiquette portant encore un fragment de la cordelette qui l'attachait. D'un côté, la légende :

ΕΠΩΝΥΧΟΣ ΕΒΙΩΣΕΝ ΕΤΩΝ ΙΖ.

De l'autre, le dessin d'un chacal accroupi sur un pylône. Cette représentation et cette légende sont tracées à l'encre noire.

<div align="center">Haut. 0,14. Larg. 0,055.</div>

680. — (E 6142.)

La partie supérieure de cette étiquette ayant été endommagée, nous sommes privés d'une ou deux lignes d'inscription dont il ne reste que A C.
Au-dessous on lit :

ΑΔΕΓΡΑΦΑΠΑΛΑΜΑС ΥΙΕΟС ΑΧΝΥΜΕΝΟΥ.

On remarque au verso des traces d'une légende dont il est impossible de rien tirer.

<div align="center">Haut. 0,20. Larg. 0,08.</div>

681. — (E 5697.)

Légende de cinq lignes d'écriture cursive, tracée en noir, se terminant par le nombre d'années vécues.

<div align="center">Haut. 0,125. Larg. 0,07.</div>

682. — (E 5697.)

Légende de quatre lignes à l'encre noire, très-effacée; elle se termine aussi par un nombre d'années.

<div align="center">Haut. 0,115. Larg. 0,065.</div>

683. — (E 5697.)

Légende à l'encre noire :

CΕΝΨΥΡΟС ΩΡΕΠΕΤΟΥ (C) (1).

<div align="center">Haut. 0,095. Larg. 0,055.</div>

(1) Un prolongement de l'Υ suggère l'hypothèse d'un C final qui donne une désinence égyptienne.

SUPPLEMENT.

684. — (E 6205.) Armoire C.

Tête de sarcophage d'un bon style, trouvée en 1799, par M. de Villiers du Terrage, membre de la commission d'Egypte, dans le sixième tombeau de la Vallée des Rois, à Thèbes. Elle était entièrement peinte; on voit encore les traces de l'enduit sur lequel les couleurs avaient été appliquées (1). On peut y voir un portrait, car ce doit être intentionnellement que la bouche a été placée de travers : or, cet objet ayant été recueilli dans la tombe de Séti II Meneptah, nous avons peut-être là les traits de ce roi, dont les monuments sont rares et l'histoire peu connue. Fin de la XIXe dynastie.

Granit rouge. Haut. 0,24. Larg. 0,26.

Don de M. de Villiers du Terrage fils.

685. — (Inv. 677-5426.) Armoire D.

Petite stèle cintrée. Au-dessous du disque ailé, Apis, debout devant un autel, est adoré par un Egyptien agenouillé.

L'inscription contient, en dix lignes, de petits hiéroglyphes négligemment gravés, l'acte de dévotion à l'Apis mort l'an 34 de Darius, d'un prêtre se disant *erpa ha*, qui était attaché au culte d'Apis et d'Amasis, et nommé *Ptah-meri*.

Découvert, le 17 mars 1853, au Sérapéum. Calcaire peint aux couleurs rouge et noire.

Haut. 0,125. Larg. 0,75.

(1) Cette tête a été gravée dans la *Description de l'Égypte*, pl. 81, 6, et la provenance y est indiquée dans la description des planches : pl. 79, 15 et 81, 6.

686. — (Inv. 677-4121.) Armoire **D**.

Petite stèle cintrée. Inscription de cinq lignes hiéroglyphiques, tracée à l'encre noire au-dessous du disque ailé. C'est un acte de dévotion à l'Apis mort l'an 34 de Darius par un prêtre présidant à la consécration de la bouche des momies, nommé *Men*, fils d'un prêtre investi de la même fonction, qui se nommait *Nes-ba-dadou*.

Calcaire. Haut. 0,12. Larg. 0,08.

GLOSSAIRE.

A

AAH-HOTEP. Reine de la XVIIIe dynastie. D'après M. Mariette, elle serait la femme de Kamès et serait morte sous le règne d'Ahmès (Amosis), soit que celui-ci ait été son fils, soit que, étant lui-même sans généalogie, il ait voulu laisser à la femme de son prédécesseur son titre d'épouse royale. Son cercueil a été trouvé à Dra-abou-naggi, près de l'emplacement de ceux des Antew de la XIe dynastie dont il a tous les caractères; on n'y a trouvé, parmi les magnifiques bijoux dont il a enrichi le musée de Boulaq, aucun objet appartenant à la reine dont il porte le nom.

ACHORIS (en égyptien *Hagar*). Roi de la XXIXe dynastie. On sait par Diodore de Sicile qu'il entreprit, de concert avec Evagoras, roi de Chypre, une campagne malheureuse contre Artaxerxès II, 393 av. J.-C.

ADORATION, ADORATRICES D'AMMON. C'est une désignation particulière du sacerdoce d'Ammon. Le titre d'adoratrices d'Ammon, qui se rencontre sur les monuments de la XXe à la XXVIe dynastie, est toujours porté par des princesses d'origine thébaine et reconnues comme représentant la légitimité que consacrait en elles ce titre héréditaire.

AHMÈS Ier. (Amosis. Prénom : *Ra-neb-peh-ti*.) Premier roi de la XVIIIe dynastie, il eut la gloire d'expulser les Pasteurs de l'Egypte, après quoi il s'occupa de relever

les temples de Memphis et de Thèbes. On le croit fils de Kamès et de la reine Aah-hotep. Il épousa la reine *Amhès-nowre-ari*. On le trouve divinisé sur une stèle du musée de Lyon.

AHMÈS, reine. Femme et sœur de Touthmès I^{er}, fille, peut-être, d'Amosis ou d'Aménophis I^{er}. Elle portait le titre de *erpa*, c'est-à-dire héritière. XVIII^e dynastie.

AHMÈS-NOWRE-ARI est une princesse noire épousée par Amosis dans le but évident d'assurer sa domination sur les populations nègres toujours en rébellion contre l'Egypte.

AÏ. Prêtre devenu roi sur la fin de la XVIII^e dynastie. Fonctionnaire sous le règne d'Aménophis IV, il lui succéda faute d'héritiers naturels et rétablit le culte d'Ammon qu'avait aboli son prédécesseur. Cependant Aï fut considéré comme un usurpateur, car son nom a été martelé avec acharnement. — Un autre *Aï*, dont le prénom est *Ra-mer-nowre*, se classe dans la XIII^e dynastie.

AMASIS. (Nom et prénom égyptiens : *Ahmès-se-neit ; ra-noum-ab*). XXVI^e dynastie. Chargé par Apriès d'apaiser un soulèvement, il est nommé roi et le détrône. Il donne l'hospitalité aux Grecs à Naucratis et meurt au moment où Cambyse prépare son expédition contre l'Egypte.

AME. Les Égyptiens paraissent avoir distingué l'âme, *ba*, de l'intelligence *Khou*, principe subtil qui remontait au ciel après la mort. L'âme, principe de la vie matérielle, est l'agent responsable des fautes du mort : c'est elle qui subit le jugement final par suite duquel elle peut être torturée ou anéantie. Son retour dans le corps ramène la vie pour de nouvelles existences. Elle est figurée par un épervier à tête humaine barbue.

AMENEMHA I^{er}. (Prénom ; *Ra-shotep-ab*). XII^e dynastie. Il régna sur l'Egypte et la Nubie, mais le Delta paraît lui avoir été disputé par les Asiatiques ; il fut contraint d'élever une muraille pour arrêter leurs incursions. Il associa à la couronne, pendant sept ans, son fils User-

tesen I^{er}. On connaît, sous le titre de préceptes d'Amenemha I^{er} à son fils Usertesen, une composition littéraire due à un scribe de la XIX^e dynastie, nommé *Enna* (1).

AMENEMHA II. (Prénom : *Ra-noub-kau*). XII^e dynastie. Est associé à la couronne pendant quatre ans par son prédécesseur Usertesen I^{er} et guerroie au sud de l'Egypte.

AMENEMHA III. (Prénom : *Ra-en-ma*). XII^e dynastie. C'est l'auteur présumé du fameux lac Mœris, au Fayoum, et du Labyrinthe.

AMÉNIRITIS. Reine de la XXV^e dynastie, succéda à l'Éthiopien Schabaka, son frère, et épousa le second des Piankhi, celui dont le prénom est *Ra-men-kheper*. Améniritis était la fille d'un roi, Ethiopien sans doute, dont nous ne connaissons que le nom *Kaschta*, mais elle avait probablement hérité de sa mère le titre de prêtresse d'Ammon qui légitima son pouvoir.

On peut voir à l'entrée de cette salle, sur le palier de l'escalier, le moulage d'une jolie statue d'albâtre de cette princesse, trouvée à Karnak par M. Mariette. Améniritis est représentée debout, tenant de la main droite une sorte de bourse et de la gauche un fouet. Les noms de son père et de son frère sont martelés.

AMÉNOPHIS I^{er}. (Prénom : *Ra-ser-ka*). On ne connaît de lui que ses expéditions contre l'Ethiopie. Son principal mérite est d'avoir pacifié l'Égypte, réparé le mal causé par les Pasteurs et préparé la gloire de la XVIII^e dynastie.

AMÉNOPHIS II (Prénom : *Ra-aa-kheperou*) a su maintenir intactes les grandes conquêtes asiatiques de son père Touthmès III. Une stèle de Karnak nous fait connaître une expédition en Mésopotamie dans laquelle il s'empara de Ninive. Il continua en Nubie les constructions de son prédécesseur. XVIII^e dynastie.

(1) Select-papyri : Sallier, II, 1.

Aménophis III. (Prénom : *Ramaneb*). Ce roi, dont le musée possède un grand nombre de monuments, est le Memnon des Grecs, célèbre par cette statue qui saluait le lever du soleil et qui se voit encore dans la plaine de Thèbes. Les scarabées catalogués sous le n° 582 résument parfaitement le règne de ce pharaon en nous disant que son royaume s'étendait de la Mésopotamie au Soudan. Il sut, en effet, conserver les conquêtes de ses prédécesseurs en Asie et au sud de l'Égypte, et fut surtout un grand constructeur de monuments, dont les plus importants sont le temple de Louqsor, le temple de Noum à Éléphantine et un autre temple à Soleb, en Nubie, où il institua un culte à sa propre image.

Ament. Déesse thébaine, coiffée de la couronne rouge. C'est une forme de Maut, l'épouse d'Ammon.

Amenti. La région « cachée. » Enfer ou partie de l'Enfer égyptien où règne Osiris (Livre des Morts, I, 20); où les morts passent à l'état de *Khou* ou pur esprit (Livre des Morts, I, 21 ; XV, 28, et XVII).

Amentouankh. Voy. *Tout-ankh-amen*.

Ammon, Ammon-ra. Nom du dieu suprême dans le culte thébain. Il a le double caractère de dieu abstrait en tant que *Amon* « caché, » et de dieu visible en tant que *Ra* « le Soleil. » Il est coiffé de deux longues plumes droites et vêtu de la *schenti*.

Amset. L'un des quatre génies funéraires, enfants d'Osiris et protecteurs des entrailles que l'on embaumait séparément dans les vases appelés canopes. Il est représenté avec une tête humaine.

Amulettes. Les amulettes fournissaient des armes préservatrices contre les dangers des jours néfastes, les puissances ennemies, etc. Quelques-uns des derniers chapitres du Livre des Morts leur sont consacrés. Il y en avait de toute nature; les plus fréquentes sont les scarabées, les *dad*, les boucles de collier (1),

(1) Voy. *Ta*.

les colonnettes, les olives, l'œil symbolique, les angles.

AN. (Prénom : *Ra-mer-hotep*). Ce roi doit être classé à la fin de la XIIIe ou au commencement de la XIVe dynastie. Il ne faut pas le confondre avec un roi de la Ve dynastie dont le prénom est *User-en-ra*.

ANHOUR. Dieu solaire qui paraît symboliser une des forces cosmogoniques. Il a pour coiffure un bouquet de quatre plumes droites. Il est représenté tenant une corde, et son nom signifie : celui qui *amène* le ciel. Schou est une autre forme de ce dieu.

AN-MAUT-W. Haute dignité sacerdotale dont les insignes sont la peau de panthère et la tresse de l'enfance ; il est permis d'y voir pour celui qui en était investi une assimilation à Khem-Horus, car l'*An-maut-w* est très-souvent appelé *Hor-an-maut-w;* il a, comme Horus, la coiffure de l'enfance, et dans les décorations du tombeau de Ramsès Ier il figure sur le trône même d'Osiris.

ANUBIS. C'est le dieu qui préside à l'ensevelissement. Son culte apparaît dès les premières dynasties où il semble avoir, comme dieu funéraire, la priorité sur Osiris. Le chacal est son animal emblématique.

APIS. Le principe du culte d'Apis n'était pas, comme on l'a répété pendant si longtemps, l'adoration pure et simple d'un taureau ; c'était une superstition sans doute, mais qui n'avait pas le caractère ignoble qu'on lui a prêté. Apis, nous dit Plutarque, est le même qu'Osiris : en effet, les Egyptiens croyaient que le dieu suprême était avec eux lorsqu'ils possédaient un taureau portant certaines marques hiératiques. Quand ce taureau mourait, ils l'ensevelissaient magnifiquement et le pays était plongé dans le deuil jusqu'à l'apparition d'un autre taureau semblablement tacheté. Ce culte paraît remonter jusqu'à la deuxième dynastie.

M. Mariette a découvert à Sakkarah une nécropole où furent successivement enterrés des Apis depuis la XVIIIe dynastie jusqu'à la fin de la domination ptolémaïque. Sur les monuments qu'il y a découverts, Apis est appelé *nouvelle vie de Ptah*, parce que Ptah était le dieu suprême à Memphis. Voy. *Sérapéum*.

Apriès ou Ouaphrès, transcription grecque plus exacte de son nom égyptien *Ouah-ab-ra*. XXVIe dynastie; de l'an 590 à l'an 571 av. J.-C. Fils de Psamétik II, il prend Sidon, secourt inutilement Sédécias, roi juif, contre les Babyloniens, et, après une bataille perdue contre les Grecs, à Cyrène, il est renversé par Amasis.

Atew. Coiffure sacrée composée de la mitre blanche, de deux plumes d'autruche, des cornes de bélier, d'uræus, et parfois compliquée de quelques autres ornements.

Autorité de parole. Pendant les guerres mythologiques, Toth, qui personnifie la raison, gratifia Osiris, l'Être bon, de la vérité ou justesse, ou autorité de parole, en un mot du don de persuader nécessaire pour vaincre ses ennemis sans coup férir. Tout mort étant assimilé à Osiris, jouit comme lui de ce privilége ; c'est ce que les textes rendent par l'expression *ma-kheru* accolée au nom des défunts et que nous traduisons d'une manière un peu concise, mais littérale, par *véridique*.

B

Baï ou **Bî**. Fonction sacerdotale spéciale au culte d'Apis, et qui était héréditaire; on n'en connaît pas la nature. Le mot qui l'exprime dans l'écriture hiéroglyphique est déterminé par un couteau.

Bak-en-ran-w ou **Bokkoris**. Fils probable de *Taw-nekht* qui lutta contre la puissance éthiopienne, mais qui, vaincu par *Pianki-meriamoun*, obtint de lui la vie sauve. Bokkoris continua la lutte moins heureusement : il fut, dit-on, brûlé vif par Schabaka. C'est l'unique roi de la XXIVe dynastie; on ne connaissait pas son nom égyptien avant la découverte du Sérapéum.

Bannière. Sorte d'étendard surmonté d'un épervier, dans lequel était inscrite la devise particulière prise par chaque roi à son avénement. Le sens mystique de ces

devises, ainsi que des légendes qui les accompagnent, repose toujours sur l'assimilation du pharaon avec le soleil levant dont Horus est le type. Horus avait d'ailleurs régné sur l'Egypte.

Bast. Forme adoucie de la déesse solaire *Sekhet*, qui personnifie les ardeurs redoutables de l'astre; Bast en représente probablement la chaleur bienfaisante (1). Sekhet est figurée avec une tête de lionne; Bast, avec une tête de chatte, distinction ingénieuse qui fait bien comprendre que les Egyptiens, en affublant leurs dieux de têtes d'animaux, n'avaient d'autre but que de nuancer le symbolisme cosmogonique de leur religion.

Bès. Dieu d'origine non égyptienne et dont les attributions sont complexes. Un texte égyptien dit qu'il provient d'Arabie, non qu'il en soit originaire, mais c'est par là qu'il est arrivé en Egypte. Le Livre des Morts l'identifie avec Set, et c'est à ce titre qu'il figure sur les cippes d'Horus. On l'a rapproché du type archaïque de la gorgone ailée et de la forme féminine du dieu indou Çiva. D'autre part, il est associé à des idées de danse et de joie et paraît constamment dans l'ornementation des objets de toilette à l'usage des dames égyptiennes; on lui reconnaît enfin un caractère de dieu guerrier. Son aspect est à la fois monstrueux et grotesque : yeux à fleur de tête, langue pendante, jambes écartées. Il est vêtu d'une peau de lion et coiffé d'un bouquet de plumes ou de palmes.

Blanche (Couronne). Coiffure indiquant la souveraineté sur la Haute-Egypte; c'est une mitre conique qui est peinte en blanc sur les monuments.

Bokkoris. Voy. *Bak-en-ran-w*.

Boucle de collier. Voy. *Ta*.

(1) Elle porte sur la statuette n° 28 le titre de « végétation des deux « pays. »

C

Canopes. On est convenu d'appeler *canopes* les vases funéraires que l'on trouve groupés par quatre dans les tombeaux auprès des momies ou enfermés dans des coffrets spéciaux. Ils contenaient les viscères embaumés à part et placés sous la protection des quatre génies Amset, Hapi, Duaumautew et Kebhsennouw, dont leurs couvercles reproduisent les têtes emblématiques. Ces vases sont d'ordinaire en terre cuite, en pierre calcaire, en albâtre et quelquefois, mais plus rarement, en bois peint, comme ceux qui sont exposés sur une table au milieu de la salle funéraire. Les viscères de l'homme sont personnifiés par les quatre génies, mais les vases canopes sont particulièrement mis sous la protection des déesses Isis, Nephthys, Neith et Selk.

Cartouches. Le sceau (voy. ce mot) est un emblème naturel de reproduction, de renouvellement et d'éternité : c'est pourquoi les Pharaons, toujours soucieux d'immortalité, avaient choisi le sceau pour y inscrire leur nom propre. L'enroulement elliptique appelé *cartouche*, dans lequel sont insérés les noms royaux, n'est autre chose qu'un sceau plus ou moins allongé ; Horapollon y voyait l'image du serpent qui se mord la queue, autre symbole d'éternité. On distingue deux cartouches : le cartouche-prénom, qui exprime toujours une assimilation du roi au soleil : c'est le nom divin ; puis le cartouche-nom propre, précédé des mots « fils du soleil, » c'est le nom terrestre. L'usage du double cartouche paraît remonter à la V^e dynastie.

Chacal. Le chacal, qui affectionne les réduits souterrains, est l'animal emblématique du dieu de l'ensevelissement, Anubis. A ce titre, il est représenté accroupi sur un coffret funéraire, muni du *flagellum* et du sceptre *pad*. Il figure souvent au sommet des stèles avec la qualification de « guide des chemins : » on peut en trouver l'explication dans ce fait, que la barque dans laquelle le soleil parcourt les champs célestes est remorquée par des génies à tête de chacal.

CHÉOPS. Voy. *Khouwou*.

CHEPHREN. Voy. *Khawra*.

CHNOUPHIS. Voy. *Noum*.

CHRONOLOGIE. Les Égyptiens n'avaient pas d'ère proprement dite : ils classaient les faits dans leurs annales d'après le nombre d'années écoulées depuis l'avénement du souverain régnant. On comprend que, dans ces conditions, une chronologie est impossible. Les divers systèmes échafaudés sur des faits astronomiques plus ou moins bien constatés n'ont amené aucun résultat. On en est réduit à des conjectures, à des approximations basées en général sur des contemporanéités d'événements (1).

M. Chabas estime que le développement de la civilisation préhistorique en Egypte a dû demander 4000 ans, et qu'il s'en est écoulé 6000 de Menès, le premier roi, à la fin de l'histoire égyptienne.

Voici la moyenne des appréciations admises, les dates à peu près certaines ne commençant qu'à la XXIIe dynastie :

Menès, 3900 av. J.-C.
XIe dynastie, 2000 —
XVIIIe — 1800 —
XIXe — 1400 —
XXe — 1200 —
XXIe — 1100 —

Prise de Jérusalem par Scheschanq Ier (XXIIe dynastie), 962 av. J.-C.
Bokkoris (XXIVe dynastie), 715 av. J.-C.
Tahraka (fin de la XXVe dynastie), en 685.
Psamétik Ier (commencement de la XXVIe dynastie), en 654.
Cambyse (XXVIIe dynastie), en 527.
XXIXe dynastie, de 399 à 378.
XXXe dynastie, de 378 à 340.

(1) La chronologie de la XXVIe dynastie est due aux monuments de la tombe d'Apis.

Collier. Le collier était un insigne de virilité : il orne le cou du dieu *Khem*, « seigneur de la virilité »(1). Le collier d'or était une haute récompense accordée par le roi en retour de services éclatants. L'investiture du collier est souvent figurée sur les monuments (voy. Louvre, stèle C. 213), et nous trouvons dans la Bible, à l'histoire de Joseph, un écho de cette cérémonie. Les colliers ordinaires se composaient de scarabées, d'amulettes, de verroteries. Un contre-poids nommé *menat* les retenait sur l'épaule.

Coudée. Le profil d'une coudée ou d'une règle servait à écrire le mot justice, *ma*, qui avait aussi le sens de vérité. La coudée était d'une longueur de 0m,52. Voy. Salle civile (vitrine I), la coudée et ses mesures divisionnaires.

Couronne rouge. Couronne évasée et munie d'un enroulement appelé *lituus*, dans laquelle s'encastrait la mitre blanche pour constituer le *pschent*. La couronne rouge isolée était l'insigne de la souveraineté sur la Basse-Egypte.

Cynocéphale. Le cynocéphale qu'on rencontre encore en Abyssinie figure souvent sur les monuments égyptiens. Il est consacré à Thoth et particulièrement, je crois, à Thoth-Lunus : un monument du Louvre représente un cynocéphale assis tenant un œil symbolique, emblème de la pleine lune.

Une statuette du même musée représente un fonctionnaire de Ramsès II, tenant un naos dans lequel est un cynocéphale coiffé du disque lunaire. Sur la balance du jugement de l'âme, on voit le cynocéphale accroupi qui paraît y symboliser l'équilibre. Le génie funéraire Hapi est représenté avec une tête de cynocéphale. Enfin, ces singes paraissent consacrés à l'adoration du soleil levant : voy. chap. 16 du Livre des Morts et la partie de la base de l'obélisque de Louqsor conservée au Louvre (D. 31).

(1) *Neb-za* (Todt. 162).

D

Dad. Le *dad* ou *tat*, dans lequel on a vu primitivement un nilomètre, puis un autel à quatre degrés, est un objet sur lequel on est réduit à des conjectures quant à sa forme et quant à son sens religieux. Sa base et sa tige sont bien celles d'un autel, mais son sommet, composé de quatre chapiteaux superposés, est sans analogue parmi les autels. Il sert de *colonne* dans les chapelles qui sur les peintures de momies renferment les images des dieux, et il paraît servir de *soutien* aux statues divines derrière lesquelles il est placé, ainsi qu'aux momies dans les cercueils où il est peint. Cet emploi est en harmonie avec le sens de *stabilité* et de *conservation* que donne le texte grec de l'inscription de Rosette au mot hiéroglyphique représenté par le dad. Le dad est l'insigne habituel de Ptah, et on le suspendait au cou des dieux et des animaux sacrés.

Dad-ka-ra. Prénom d'un roi de la V^e dynastie, nommé *Assa*. On ne sait presque rien de l'histoire de ces anciennes époques. La Bibliothèque nationale possède une sorte de traité de morale dont la rédaction remonte à ce règne.

Darius. Quand Darius, fils d'Hystaspe, prit la direction du vaste empire des Perses, l'Égypte, jointe à une partie de la Libye, en formait une satrapie. Les Egyptiens ne paraissent pas avoir eu à se plaindre de son administration. Son nom s'écrit *Ntariusch*, et il prit le prénom *Amen-ra-meri*. Il termina le canal unissant le Nil à la mer Rouge, commencé par Nekao II.

Démotique. L'écriture démotique est dérivée de l'écriture hiératique, première altération de l'écriture hiéroglyphique. Elle servait, pour les usages civils, à écrire la langue populaire : d'où la dénomination qui lui a été donnée. Les documents démotiques trouvés jusqu'ici sont des contrats de vente, des textes magiques et religieux et un curieux roman dont le style trahit une rédaction assez

ancienne. Le démotique fait son apparition sous la XXVᵉ dynastie, vers 690 avant J.-C. et est en usage jusqu'au commencement du quatrième siècle de notre ère.

DENNOU (1). Ce titre, qui s'applique à des fonctions très-diverses, me paraît avoir le sens général de chef, directeur. La meilleure preuve que j'en puisse fournir est cette qualification donnée à Ramsès VII dans un papyrus de Turin (Pleyte, pl. 87, 2) : « le grand *dennou* de l'Egypte. »

DIADÈME (double). Voy. *Pschent*.

DISQUE AILÉ. La marche du soleil dans le ciel est figurée par un disque orné de deux ailes et parfois aussi de deux uræus, dont l'un désigne la partie méridionale et l'autre la partie septentrionale du ciel. Le soleil ainsi représenté se nomme « *Houd*, seigneur du ciel. »

DUAUMAUTEW. L'un des quatre génies protecteurs des entrailles. Il est représenté avec une tête de chacal.

E

ÉPERVIER. L'épervier est l'oiseau d'Horus, lequel symbolise la renaissance de la divinité : c'est pourquoi l'étendard des pharaons, qui sont eux-mêmes des Horus, est surmonté d'un épervier.

ERPA-HA. Le mot *erpa* indique généralement que les charges dont le fonctionnaire ainsi qualifié est revêtu, sont héréditaires; mais il paraît qu'on prodiguait ce titre d'une manière abusive, car dans une inscription d'Abydos, un personnage est dit *erpa-ma-ha-mer*...... « erpa (héritier) *véritable*, chef et intendant, etc. »

(1) L'oreille, la ligne brisée, le vase *nu*, le poulet et le déterminatif homme.

F

Familier du roi. J'interprète ainsi le titre *Souten-rekh* que M. de Rougé traduit par petit-fils de roi, parent du roi, en ajoutant que la faveur royale prolongeait quelquefois cette distinction jusqu'à la deuxième génération. Cependant le titre en question est trop fréquent pour avoir toujours ce sens spécial, et comme il signifie littéralement *connaître le roi*, je préfère le rendre par « familier du roi. »

Flagellum. Fouet à une ou deux lanières, insigne de souveraineté et de protection, placé dans la main d'Osiris et des rois. Son nom égyptien est *Nekhekh*, de *Nekh*, protéger.

G

Génies funéraires. On désigne généralement ainsi les quatre génies, gardiens des entrailles du mort, embaumées séparément dans les canopes; ils se nommaient Amset (à tête humaine), Hapi (à tête de cynocéphale), Duaumautew (à tête de chacal) et Kebhsennouw (à tête d'épervier). Ils ont ordinairement la forme de la momie. D'après des expériences faites avec soin, on a constaté, dit Wilkinson (1), que l'estomac et les gros intestins étaient consacrés à Amset, les petits intestins à Hapi, les poumons et le cœur à Duaumautew, et le foie avec la vésicule biliaire à Kbehsennouw.

(1) Manners and Customs of the ancient Egyptians. V, 71.

H

Hapi. L'un des quatre génies, gardiens des entrailles; il est représenté avec une tête de cynocéphale.

Har-em-khou-ti ou Harmachis, est la personnification de la course du soleil diurne, de son point de départ à son point d'arrivée, de l'horizon oriental du ciel à l'horizon occidental; *Har-em-Khou-ti* veut dire l'*Horus des deux horizons*.

Harpocrate. Transcription grecque de l'expression égyptienne *Har-pa-khrat*, qui signifie « Horus l'enfant »; c'est le type du soleil levant, du renouvellement quotidien de la divinité, et par suite de l'éternelle jeunesse toujours renaissante dans la nature (Voy. *Horus*). Harpocrate était représenté par les Egyptiens portant le doigt à la bouche comme font les petits enfants; les Grecs, se méprenant sur le sens de ce geste, ont fait d'Harpocrate le dieu du silence.

Hatasou ou **Ha-t-schepsou** (un caractère polyphône fait hésiter sur la vraie lecture). Reine de la XVIII° dynastie. Prénom : *Ra-ma-ka*. Son père Touthmès I la fit proclamer reine au préjudice de ses deux frères qui régnèrent plus tard sous les noms de Touthmès II et Touthmès III. Cependant elle partagea le pouvoir avec Touthmès II qui mourut peu de temps après. De nouveau, Hatasou régna seule et fit une heureuse expédition dans l'Arabie méridionale appelée Pount : les bas-reliefs de Deir-el-bahari nous en ont conservé les détails. Puis elle s'associa son second frère Touthmès III, et ce n'est qu'à la quinzième année du règne de ce dernier qu'elle se décida à abandonner définitivement le trône. Elle est représentée sur les monuments en roi, avec la figure barbue. Elle a fait élever à Karnak deux obélisques qui sont les chefs-d'œuvre de la gravure égyptienne.

Hathor. Déesse égyptienne. Elle est, comme Neith, Maut et Nout, la personnification de l'espace dans lequel

se meut le soleil dont Horus symbolise le lever : aussi son nom signifie-t-il littéralement « l'habitation d'Horus. » De là son rôle de mère du soleil, symbolisé par la vache sous les traits de laquelle elle est représentée allaitant Horus. Les rois, toujours assimilés à Horus, sont parfois figurés tétant la vache d'Hathor. Dans ce rôle de déesse mère, elle se confond avec Isis. Dans son rôle d'espace céleste, comme elle est la mère du soleil levant, elle personnifie particulièrement le ciel nocturne dans lequel l'astre semble se renouveler ; et à ce titre, sous le nom de déesse *Noub*, elle anime, sous la forme d'une vache, la montagne de l'occident dans laquelle se couche le soleil. L'homme parvenu au soir de la vie et se couchant dans la mort était assimilé au soleil disparu à l'horizon, et la salle de l'hypogée dans laquelle était déposé le sarcophage s'appelait également *noub*. Le culte d'Hathor remonte aux premières dynasties. Les Grecs assimilaient cette déesse à leur Aphrodite.

HORUS. Le personnage d'Horus se rattache sous des noms différents à deux générations divines : sous le nom d'*Haroëris* ou Horus l'aîné, il est, nous dit une inscription d'Ombos, né de Seb et de Nout (Cf. Plutarque, d'*Isis* et d'*Osiris*, chap. 12), et par conséquent frère d'Osiris dont il est le fils sous un autre nom : Haroëris représente ainsi la préexistence divine.

Sous le nom d'*Harpocrate* ou « Horus l'enfant, » né d'Isis et d'Osiris, il est le successeur de ce dernier et symbolise l'éternel renouvellement de la divinité. Osiris est le dieu suprême dont la manifestation matérielle est le soleil et dont la manifestation morale est le bien. Le soleil meurt, mais il renaît sous la forme d'Horus, fils d'Osiris et soleil levant. Le bien succombe sous les coups du mal dont Set est l'incarnation ; mais il renaît sous la forme d'Horus, fils et vengeur d'Osiris Ounnowre (1).

Chaque règne d'un pharaon est assimilé à un lever d'Horus, c'est-à-dire à un lever de soleil.

(1) *Ounnowre* signifie « l'Être bon. »

I

Isi-nowre. Reine, femme de Ramsès II. XIX⁰ dynastie.

Isis. Osiris avait été tué par Set qui avait dispersé son cadavre. Isis, femme et sœur d'Osiris, avait réuni ses membres et par ses incantations l'avait ramené à la vie. Osiris ressuscité s'appelle Horus et Isis est par suite considérée comme la mère d'Horus ; dans ce rôle elle se confond avec Hathor (voy. ce mot). De la légende que nous venons de résumer en deux lignes découlent les fonctions funéraires d'Isis représentée tantôt pleurant Osiris, tantôt le couvrant de ses ailes ou veillant aux pieds du sarcophage. Nephthys l'avait aidée dans l'œuvre de résurrection d'Osiris ; les deux déesses sont appelées dans les textes les deux *pleureuses* et les deux *couveuses*.

K

Kaschta. Roi de la dynastie éthiopienne, père de la reine Ameniritis. Son nom est presque toujours martelé sur les monuments.

Kebhsennouw. L'un des quatre génies funéraires, gardiens des entrailles. Il est représenté avec une tête d'épervier.

Kha-em-ouas, fils de Ramsès II et de la reine Isinowre (1). Ce prince était grand prêtre de Ptah et avait voué un culte particulier à Apis. La momie dont M. Mariette a recueilli les débris au Sérapéum (2) paraît être la sienne : il résulterait de ce fait qu'il serait mort la 55ᵉ année du règne de son père.

(1) Le nom de *Kha-em-ouas* avait été porté antérieurement par un fils d'Aménophis II.

(2) Voy. plus haut, page 129.

GLOSSAIRE. 187

Khawra ou **Chephren**, le Souphis II de Manéthon, roi de la IVe dynastie, auteur présumé de la pyramide de Gizeh, placée entre celle de Chéops et celle de Mycérinus. M. Mariette, auteur de tant de belles découvertes sur le sol égyptien, a eu l'heureuse fortune de retrouver, au fond d'un puits du temple du grand sphinx, la statue de ce roi dont le moulage est exposé au Louvre à l'entrée de la salle décrite par le présent livret. Cet admirable morceau de sculpture, âgé d'environ cinq mille ans, qui étonne par la largeur du style et la vérité du rendu, est un des plus beaux spécimens connus de l'art pharaonique. Le roi est représenté assis, les mains sur les genoux, dans cette attitude hiératique qui a tant entravé l'essor du ciseau égyptien. Debout derrière sa tête, un épervier le couvre de ses ailes; le fini de la tête nous prouve que la ressemblance a été cherchée. Le côté gauche de cette statue est endommagé.

Khem ou **Ammon** générateur. Ce dieu ithyphallique et mummiforme reproduit, avec son bras droit levé au-dessus de sa tête, le geste du semeur, tandis que son bras gauche reste à l'état rudimentaire caché sous les bandelettes. Il représente la divinité dans son double rôle de père et de fils : comme père, il est appelé le mari de sa mère, comme fils il est assimilé à Horus. Il paraît symboliser la force génératrice, principe des renaissances, survivant à la mort, mais subissant un état d'engourdissement dont elle ne triomphe que lorsque le dieu a recouvré son bras gauche. Dans le Livre des Morts, chap. 146, le défunt s'écrie, lorsque son âme s'est réunie à son corps, qu'il *prévaut contre ses bandelettes* et qu'il lui est accordé d'*étendre le bras* (gauche). Khem symbolise la végétation en même temps que la génération, car des plantes élancées sont toujours figurées derrière lui.

Kher-heb. Nom donné au prêtre chargé de prendre la parole dans les fêtes religieuses ; les papyrus funéraires le représentent lisant des extraits du Livre des Morts pendant la cérémonie des funérailles. C'était le maître des cérémonies du culte égyptien.

Khétas (les Hétéens de la Bible). C'est le nom d'une confédération d'Asiatiques dont le territoire compre-

naît la Mésopotamie, la Syrie et une partie de l'Asie-Mineure. Les Rotennou (Assyriens) ne constituaient, au commencement de la XIXᵉ dynastie, qu'une partie de cette vaste confédération qui, de Séti Iᵉʳ à Ramsès III, atteignit l'apogée de sa puissance. La guerre la plus importante que l'Egypte ait soutenue contre ces peuples est celle qui eut lieu l'an V de Ramsès II ; ce roi, qui faillit y être fait prisonnier, ne dut son salut qu'à un trait de courage célébré par un écrivain nommé Pentaour, dans un poëme dont une des premières pages est exposée dans la salle historique de notre Musée. Cette campagne se termina par un honorable traité de paix à la suite duquel Ramsès II épousa la fille du prince des Khétas.

KHNOUM. Voy. *Noum*.

KHONS. C'est l'Harpocrate Thébain. Il est fils d'Ammon et de Maut. Comme Horus, il est coiffé de la tresse ; comme lui, on le trouve foulant aux pieds le crocodile, emblème des ténèbres ; quelquefois même il a la tête de l'épervier. Il joue un rôle lunaire dans lequel il est coiffé du disque et des cornes en demi-cercle ; il se nomme alors Khons-Toth. Il était invoqué sous deux noms particuliers : « Khons en Thébaïde, bon protecteur, » et « Khons, conseiller de la Thébaïde, qui chasse les rebelles (les mauvais esprits). »

KHOPESCH. Poignard à lame courbe à l'usage des rois. Son nom lui vient de ce qu'il a la forme d'une cuisse de bœuf, appelée *Khopesch* en égyptien. On a comparé cette arme à la *harpé* des mythes grecs : elle est l'emblème de la vaillance.

KHOUWOU, le Chéops d'Hérodote et le Souphis de Manéthon.

Roi de la IVᵉ dynastie, auteur de la grande pyramide de Gizeh.

KLAFT. Mot copte signifiant « Capuchon. » On l'emploie pour désigner cette coiffure royale formée d'une bande d'étoffe rayée terminée par deux pattes retombant sur la poitrine. Elle est particulièrement usitée à l'époque saïte.

KOUSCH. Nom égyptien et hébreu de l'Éthiopie.

L

Lituus. On désigne ainsi l'enroulement qui forme la partie antérieure de la Couronne rouge.

Livre des Morts. Le Livre des Morts, appelé par Champollion Rituel funéraire, est un recueil de prières divisé en 165 chapitres, destiné à sauvegarder l'âme dans ses épreuves d'outre-tombe et à la purifier en vue du jugement final qui décidera de sa destinée. Il est intitulé « Sortie de la journée, » parce que les Egyptiens comparaient l'existence à une journée solaire. Un exemplaire plus ou moins complet de ce livre accompagnait chaque momie.

M

Ma-Kherou. Les Egyptiens avaient un culte particulier pour la vérité qu'ils considéraient comme une manifestation divine. La Vérité est fille du soleil. *Ma-Kherou* exprime la « vérité de parole ; » c'est un privilége divin donné par Toth à Osiris pour triompher de ses ennemis, sans violence, par la seule persuasion. Le mort assimilé à Osiris hérite de cette faculté, il est *Ma-Kherou*, véridique, il possède la vérité.

Menès, en égyptien *Mena*, *Meni*. Fondateur de la monarchie égyptienne, il détourna, dit-on, le cours du Nil pour obtenir l'emplacement de Memphis. On ne connaît aucun monument de son règne.

Mencherès ou Mycérinus, en égyptien *Menkara*. Roi de la IVe dynastie, fondateur de la troisième pyramide de Gizeh. Le musée Britannique possède le couvercle du cercueil de ce roi.

Mentouhotep. Nom porté par plusieurs rois de la XI^e dynastie, dont l'histoire est encore inconnue.

Méri-en-ra. Roi de la VI^e dynastie, successeur de *Pepi*.

Méri-ra. Prénom du roi *Pépi* de la VI^e dynastie. Voy. ce nom.

Mycérinus. Voy. *Mencherès*.

N

Naos. Chapelle fermée par une porte à double battant, dans laquelle on enfermait des statues de dieux et quelquefois de simples particuliers. Le centre des barques sacrées que les prêtres promenaient autour des temples, les jours de cérémonies, était formé d'un naos dans lequel la divinité était recouverte d'un voile.

Neb. Mot égyptien signifiant *maître, seigneur*, et *tout*.

Nectanebo. Nom donné à deux rois égyptiens dont l'un, le premier en date, s'appelait *Nekht-har-heb* et était contemporain d'Artaxerce II contre lequel il eut à lutter, et dont l'autre se nommait *Nekht-neb-w* et eut une guerre à soutenir contre Artaxerce III. C'est le dernier des pharaons. XXX^e dynastie.

Neith. Déesse représentée souvent armée de l'arc et des flèches : les Grecs l'assimilaient à Minerve. Elle personnifiait l'espace céleste (1) et jouait dans le culte de Saïs le même rôle qu'Hathor (voy. ce nom). Elle est appelée en effet « la vache génératrice du soleil, » ou « la grande mère génératrice du soleil, lequel est un premier-né (2) et qui n'est pas engendré (mais seulement) enfanté. »

(1) L'air était appelé *Minerve*, dit Diodore (I, 12).
(2) Ceci est le rôle d'Haroëris dans le culte osiriaque.

NEKAO II, roi de la XXVIᵉ dynastie. Prénom : *Ra–ûhm-ab*. Il fit une guerre malheureuse contre les Assyriens, s'occupa d'un canal entre le Nil et la mer Rouge et fit entreprendre la circumnavigation de l'Afrique.

NEPHERCHERÈS. Voy. *Newer-ka-ra*.

NEPHERITÈS. Son nom égyptien est *Naiw-aaou-roud*. Ce roi, dont les monuments sont très-rares et sur lequel on ne sait rien, est le premier de la XXIXᵉ dynastie; fin du IVᵉ siècle.

NEPHTHYS, qui avait aidé Isis dans la résurrection d'Osiris, est constamment associée à cette déesse dans son rôle funéraire et protecteur de la momie. Plutarque nous dit qu'elle était l'épouse de Set et symbolysait la stérilité.

NEWER-KA-RA ou Nephercherès. Frère cadet et successeur de *Merenra*. VIᵉ dynastie.

NEWROU-RA. Nom égyptien donné à une princesse assyrienne épousée par Ramsès XII et qui s'appelait *Bent-reschit* (1).

NITOCRIS, en égyptien *Neit-aqer*, princesse née de Psamétik Iᵉʳ et de Schap-en-ap, laquelle était fille d'Améniritis et de l'éthiopien Piankhi II. Nitocris épousa Nekao II, XXVIᵉ dynastie. Il ne faut pas la confondre avec la Nitocris d'Hérodote qui appartient à l'ancien empire.

NOUB est un mot égyptien qui signifie en même temps *or* et *modeler*. Il est probable que le symbolisme funéraire du signe *noub* porte principalement sur ce dernier sens, par allusion au modelage de l'être nouveau après la mort.

NOUM ou *Khnoum* (Cneph, Chnoumis, Chnouphis), forme d'Ammon adorée en Nubie et particulièrement aux cataractes. Il est ordinairement associé aux déesses Sati

(1) *Newrou-ra* a été auss le nom d'une fille de Touthmès Iᵉʳ et d'une fille d'Aménophis IV.

et Anouké (1). Comme symbole d'ardeur s'appliquant à son rôle solaire ou parce qu'il est appelé l'*esprit des dieux*, il est représenté avec une tête de bélier, hiéroglyphe du mot *âme, esprit,* que surmonte le diadème *atew*. Son titre le plus fréquent est celui de « fabricateur des dieux et des hommes. »

Nout. Comme Hathor et Neith, cette déesse personnifie l'espace céleste, mais spécialement la voute du ciel. Elle est appelée la mère des dieux. Peinte sur le couvercle des cercueils, elle s'étend au-dessus de la momie qu'elle protége. On la représente aussi dans un sycomore versant aux âmes l'eau céleste qui les renouvelle. Comme pour mieux établir son identification avec Hathor, elle est parfois figurée dans ce rôle avec une tête de vache.

Nowre-ari, femme de Ramsès II. Son cartouche la nomme *Nowre-ari*, « aimée de Maut. » D'après M. de Rougé, Ramsès I^{er}, chef de la XIX^e dynastie et grand-père de Ramsès II, était un roi nouveau. Or Nowre-ari n'est nommée ni fille, ni sœur de la nouvelle famille, mais seulement *erpa-t*, « héritière, » parce qu'elle avait des droits héréditaire qui, selon l'illustre et regretté savant que je viens de nommer, la rattachait à la souche royale de la XVIII^e dynastie. Pendant une campagne en Asie, Ramsès II la nomma régente : elle construisit alors divers monuments parmi lesquels il faut citer le temple d'Abou-Simbel (Ibsamboul). Elle est appelée « royale épouse et royale mère, » ce qui veut dire qu'elle a été la mère d'une fille épousée par l'incestueux Ramsès II. Voy. le n° 377 de ce catalogue.

Nowre-hotep. L'histoire et le classement des Nowre-hotep sont encore à faire. On les place dans la XIII^e dynastie.

(1) Voy. le groupe A, 90, dans la dernière salle de la galerie égyptienne.

O

OEil symbolique. Voy. *Ouza*.

OEuvre (Grand chef de l'), haute dignité sacerdotale dont l'un des priviléges consistait à replacer les barques sacrées sur leur support au retour des promenades sacrées qu'on leur faisait faire autour des temples à de certaines époques.

Osiris. Osiris a régné sur la terre où il a laissé un tel souvenir de ses bienfaits qu'il est devenu le type même du bien, sous le nom d'*Ounnowré*, et que Set, son meurtrier, est devenu le type du mal. Set, après avoir tué Osiris, dispersa son cadavre; les membres épars du défunt, recueillis par Isis et Nephthys, furent embaumés par Anubis. Horus succéda à son père Osiris et le vengea dans un combat contre Set. De cette légende, il résultait pour les Egyptiens, qu'Osiris était le divin symbole de toute mort, mort de l'homme (tout défunt était assimilé à Osiris), et mort du soleil, c'est-à-dire sa disparition, car c'est sous ce seul aspect qu'Osiris me paraît représenter le soleil nocturne, lequel porte un nom tout spécial.

A un point de vue plus élevé, Osiris est la divinité même, « le seigneur au-dessus de tout » (*neb-er-zer*), « l'Unique » (*Neb-ua*), dont la manifestation matérielle est le soleil et dont la manifestation morale est le Bien. Le soleil meurt, mais il renaît sous la forme d'Horus, fils d'Osiris; le Bien succombe sous les coups du Mal, mais il renaît sous la forme d'Horus, fils et vengeur d'Osiris. En effet, de même qu'Osiris est le type de toute mort, Horus, fils et successeur d'Osiris, est le type de toute renaissance, et c'est sous son nom que le soleil reparaît à l'horizon oriental du ciel, puisqu'on l'appelle l'Horus de l'horizon, *Har-em-Khou* (Harmachis).

En sa qualité de soleil disparu, Osiris est le roi de la divine région inférieure (regio *inferna*) : c'est tout naturellement cette contrée mystérieuse qui dut être affectée par l'imagination égyptienne au châtiment des coupables

et à la récompense des justes, récompense ou châtiment résultant d'un jugement prononcé par Osiris.

Osor-Apis, nom d'Apis mort, c'est-à-dire devenu un Osiris, tout défunt était assimilé à Osiris.

Osorkon Ier, roi de la XXII^e dynastie. Ce nom, étranger à l'Égypte, a été rapproché de celui du roi assyrien Sargon (Saryukin). Son prénom égyptien est *Ra skhem-xeper-sotep-en-ra*.

Osorkon II, roi de la même dynastie. Prénom : *Ra-user-ma-sotep-en-amen*. Un Apis est mort l'an 23 de son règne. Une stèle du Louvre mentionne que sous le règne de son père Takeloth I^{er} il avait les titres de prophète d'Ammon et de grand chef de troupes.

Osorkon III. Ce pharaon, dont le prénom se lit : *Ra-aa-Kheper-sotep-en-amen*, serait, d'après Manéthon, le successeur de Petoubastès, premier roi de la XXIII^e dynastie.

Ouaphrès. Voy. *Apriès*.

Ouas. Nom d'un sceptre divin surmonté d'une tête de lévrier aux oreilles couchées, emblème supposé de la quiétude. Cet insigne fut primitivement désigné par la dénomination impropre de sceptre à tête de *coucoupha*.

Ouza ou œil symbolique, œil d'Horus. Il n'existe pas de symbole plus complexe que celui de l'*ouza*. Son point de départ est évidemment astronomique. Il désigne des phases solaires et lunaires, solstices, pleine lune et éclipses, et par suite les phases de l'existence terrestre et hyperterrestre de l'homme.

P

Pad. Insigne de forme allongée, plat et mince, que l'on voit dans la main des hauts fonctionnaires, notamment sous l'ancien empire, et qui leur servait peut être à infliger de légères corrections aux serviteurs indolents.

PALLACIDES. On désigne sous ce nom des femmes d'un rang élevé qui se consacraient spécialement au culte d'une divinité. Il y avait des pallacides de Bast, d'Isis, etc.; les plus célèbres sont les pallacides d'Ammon. Le texte grec du décret de Canope les qualifie de *vierges*, mais nous savons par les monuments qu'elles pouvaient se marier.

PAMAÏ. Ce pharaon nous a été révélé par les inscriptions de la tombe d'Apis : il se place dans la XXII^e dynastie, entre Scheschanq III et Scheschanq IV.

PANÉGYRIES. Fêtes dites *populaires* par le décret de Canope. Il y avait, d'après l'inscription de Rosette, trois sortes de panégyries : celles qui se célébraient dans l'intérieur des temples; celles qui entraînaient la promenade des *naos* en dehors des temples, et les jours *éponymes* du roi. Une panégyrie était célébrée au trentième anniversaire de l'avénement du souverain régnant. C'étaient des *jubilés* et non des cycles, comme on l'a cru.

PASTEURS. Tribus asiatiques auxquelles l'historien Josèphe donne le nom de Pasteurs. Elles envahirent et opprimèrent une partie de l'Egypte de la XIV^e à la XVII^e dynastie. Des pharaons nommés *Rasqenen*, qui conservaient au fond de la Thébaïde les traditions nationales, levèrent enfin l'étendard de la révolte et préparèrent les victoires définitives d'Amosis qui chassa ces étrangers. Les rois pasteurs n'étaient pas, comme on l'a cru longtemps, de sauvages dévastateurs; on a constaté qu'ils ont conservé nombre de statues des rois égyptiens auxquels ils se contentaient de substituer leurs noms, et M. Mariette a découvert à Tanis de beaux monuments dus à leur initiative. D'après M. de Rougé, ce sont les Pasteurs qui, étant d'origine chananéenne, ont emprunté à l'écriture cursive des Egyptiens et transmis aux Phéniciens les éléments de l'alphabet. Voyez *Tanis*.

PECTORAL. Ornement de momie en forme de petite chapelle contenant un scarabée, emblème de la transformation, du *devenir*, adoré par les déesses Isis et Nephthys. Cette amulette était, ainsi que l'indique son nom, placée sur la poitrine du mort.

Pédum. Sorte de houlette ou crosse, appelée *hyq* en égyptien ; joint au *flagellum*, c'est un insigne de commandement mis dans les mains d'Osiris et des pharaons.

Pépi ou **Phiops**, roi de la VI^e dynastie : prénom : *Merira*. Pepi semble avoir possédé toute l'Égypte, car on trouve de ses monuments depuis Tanis jusqu'à Syène.

Père (Divin). Dignité sacerdotale. D'après M. de Rougé, ce titre, dans une acception toute spéciale, s'applique parfois au père d'un roi qui n'a pas régné.

Piankhi. Prénom : *Ra-user-ma*. Ce Piankhi est le troisième roi éthiopien de ce nom que nous ont révélé les monuments. Le premier est le Piankhi-*meri-amoun*, dont une stèle de Gebel-barkal, traduite par M. de Rougé, nous a fait connaître les victoires sur des souverains de la Basse-Égypte. Le second est un Piankhi-*ra-men-kheper*, époux d'Améniritis. Le troisième est le Piankhi *Ra-user-ma*, auquel la statuette du Louvre (n° 28 de ce catalogue) donne pour épouse une reine nommée *Kenensa-t-* (1). Par le titre d'*aimé de Bast* qu'il porte sur notre statuette, et de *fils de Bast*, inséré ailleurs, dans son cartouche, ce roi paraît se rattacher à la XXII^e dynastie au moyen des droits héréditaires qu'il tenait de sa femme appelée *erpa-t*.

Pinezem. Un des grands-prêtres d'Ammon qui usurpèrent la royauté après la XX^e dynastie : pour légitimer son pouvoir, il épousa une princesse de la famille des Ramsès.

Plume d'autruche. Elle sert à écrire le nom de la Vérité et en même temps, mais avec une autre prononciation, celui du dieu *Schou* qui personnifie la lumière du soleil : il y a donc entre la *lumière* et la *vérité* une équation idéographique que je me contente d'indiquer.

(1) Cette lecture n'est pas absolument certaine : la troisième consonne est particulièrement douteuse.

PROPHÈTE. D'après Clément d'Alexandrie, les prophètes présidaient aux détails du culte et devaient connaître les dix livres sacerdotaux traitant des dieux et des devoirs des prêtres. Les prophètes d'Ammon se divisaient en plusieurs classes : ceux de la première classe acquirent une telle importance politique à la fin de la XXe dynastie qu'ils finirent par s'emparer du souverain pouvoir.

PROSCYNÈME. On désigne généralement sous ce nom un acte d'adoration adressé à un ou plusieurs dieux et que précède un énoncé d'offrandes ; en échange, on demande pour le défunt qui est en cause des aliments, des dons funéraires et la faveur de divers priviléges dans l'autre monde.

PSAMÉTIK Ier. Prénom : *Ouah-ab-ra*. XXVIe dynastie. Met fin à la dodécarchie, rend à l'Egypte son ancien territoire et épouse la fille d'Améniritis, *Schap-en-ap*.

PSAMÉTIK II. Prénom : *Ra-newer-ab*. Même dynastie. Règne de six ans, dans lequel on note une expédition en Ethiopie.

PSCHENT. Le nom réel de cette coiffure est *skhent*; le P initial représente l'article égyptien. Le pschent est l'insigne de la domination sur la Haute et la Basse-Egypte : il se compose de la couronne blanche et de la couronne rouge (voy. ces mots) réunies en un seul diadème.

PTAH, dieu suprême à Memphis, échappe au culte solaire. Il paraît être le dieu primordial qui a fourni à Ra, organisateur du monde, d'après le chapitre 17 du Livre des Morts, les éléments de la création (1). C'est pourquoi dans son rôle de Ptah-patèque ou embryon, coiffé du scarabée, symbole de transformation, et foulant un crocodile, il paraît confondu avec la création dont il est l'auteur : il s'incarne dans cette figuration de la matière embryonnaire, victorieuse des ténèbres du chaos (2) et

(1) Voy. Grébaut, traduction d'un hymne à Ammon.
(2) Le crocodile est un emblème de ténèbres.

en voie de transformation. Il est représenté sous forme de momie, parce que dans son rôle de *Ptah-sokar-osiri*, ce dieu-matière symbolise la forme inerte d'Osiris qui va se transformer en soleil levant. Ptah est appelé « le père des commencements, le créateur de l'œuf du soleil et de la lune, » et à ce titre porte le nom de *Totunen*.

PTOLÉMÉE III, EVERGÈTE Ier. On a trouvé, en 1866, un décret daté de l'an IX de son règne qui, rédigé en langue grecque et en langue égyptienne, a donné la plus éclatante consécration aux résultats philologiques obtenus par l'école de Champollion.

R

RA. Nom du soleil adoré dans toute l'Egypte et considéré comme la manifestation la plus éclatante de la divinité. Il est représenté avec une tête d'épervier, parce que cet oiseau est consacré à Horus dont il forme le nom. (Voy. *Horus*). *Ra* veut dire *faire, disposer* : c'est, en effet, le dieu Ra qui a disposé, organisé le monde dont la matière lui a été donnée par Ptah.

RA-DAD-W. Roi de la IVe dynastie que l'on place entre *Khouwou* et *Khawra*.

RAMSÈS Ier. Prénom : *Ra-men-pehti*, fondateur de la XIXe dynastie. M. de Rougé pensait que ce roi s'était violemment emparé du pouvoir à la faveur des troubles qui marquèrent la fin de la XVIIIe dynastie, et que, dès la seconde année de son règne, il associa son fils Séti Ier à la couronne en lui faisant épouser une princesse nommée Túaà, descendante directe des Aménophis : acte politique ayant pour but de légitimer son accession au trône. On sait que Ramsès Ier eut à lutter contre les Asiatiques.

RAMSÈS II. Roi de la XIXe dynastie, le Sésostris des Grecs. Prénom : *Ra-user-ma-sotep-en-ra*. Ce roi eut la

gloire de maintenir, au prix de continuels efforts, le vaste empire que lui avaient légué les Touthmès et les Aménophis. La guerre la plus célèbre est celle qu'il eut à soutenir, l'an V de son règne, contre la puissante confédération des Khétas (voy. ce nom); elle se termina l'an XXI par un traité de paix que cimenta un mariage entre Ramsès II et la fille du prince de Khet. Constructions dues à ce pharaon : temples souterrains d'Abou-Simbel, Ramesséum de Thèbes, partie de Karnak et de Louqsor, petit temple d'Abydos, édifices à Memphis, dans le Fayoum et à Tanis. Ramsès II régna soixante-sept ans.

RAMSÈS III (*Ramsès-hyq-an*). Chef de la XX^e dynastie et fils du roi Set-nekht. Il eut à se défendre contre les attaques combinées des Khétas et des peuples de la Méditerranée; des troubles intérieurs faillirent compliquer cette situation, car une vaste conspiration fut découverte sous son règne : de hauts fonctionnaires y étaient compromis. Ramsès III dirigea en outre des expéditions au sud de l'Arabie et de l'Égypte.

RAMSÈS IV. On n'a que très-peu de renseignements sur ce roi et sur les autres Ramsès de la XX^e dynastie dont le classement même est encore sujet à contestations. Ramsès IV est le fils aîné et le successeur de Ramsès III.

RITUEL FUNÉRAIRE. Voy. *Livre des Morts.*

ROUGE (Coiffure). Voy. *Couronne rouge.*

S

SAWEK, c'est la déesse des livres, celle qui préside aux fondations de monuments. Elle était vénérée à Memphis dès la IV^e dynastie.

SAÏTE (Art, époque). L'avénement de la XXVI^e dynastie, originaire de Saïs, amena une renaissance de l'art dont

les traits saillants sont la finesse du modelé dans la sculpture et la beauté de la gravure des hiéroglyphes, jointes à une remarquable affectation d'archaïsme. L'art saïte se prolonge jusqu'à la XXXᵉ dynastie et clôt dignement l'histoire pharaonique.

Sam. Nom du chef du sacerdoce de PTAH, à Memphis. Il jouait un rôle important dans les cérémonies funéraires : ses insignes habituels sont la peau de panthère et la tresse pendante sur l'épaule.

Sceaux. Le sceau, par la facilité qu'il donne de reproduire une même image à l'infini, devint un emblème naturel de renouvellement : de plus, l'usage du sceau se relie à celui des bagues ou anneaux reproduisant l'orbe du serpent qui se mord la queue, symbole d'éternité bien connu (1); l'empreinte du chaton de leur bague servait aux Égyptiens de signature, usage éminemment oriental. Les cartouches royaux sont des sceaux plus ou moins allongés. Plutarque parle, dans son traité d'Isis et d'Osiris, de prêtres *scelleurs* qui imprimaient sur le bœuf un sceau ayant pour empreinte un homme assis sur les genoux et les mains liées derrière le dos. Cette donnée est confirmée par un cartouche ou sceau que possède notre musée et sur lequel trois hommes sont représentés dans cette posture, au-dessous du chacal d'Anubis (2).

Schabaka. Prénom : *Ra-newer-Ka*. Roi de la dynastie éthiopienne, qui fit brûler vif *Bak-en-ran-w*, prétendant de la Basse-Égypte, et entreprit des guerres funestes contre les rois d'Assyrie Saryukin et Salmanassar VI. Schabaka était fils de *Kaschta* et frère d'Améniritis.

(1) Dans l'écriture hiéroglyphique, le sceau exprime de longues périodes d'années.

(2) Ce cartouche se lit : *Anpu her khewtu*, c'est-à dire : « Anubis maître des ennemis. » L'expression « les ennemis » doit s'entendre de la corruption du cadavre combattue par les soins de l'embaumement auxquels préside Anubis.

SCHAP-EN-AP. Fille de Piankhi (*Ra-men-kheper*) et d'Améniritis ; elle épousa Psamétik I⁰ʳ, roi étranger, dont elle légitima le pouvoir au moyen des droits qu'elle tenait de sa mère et que consacrait en elle le sacerdoce d'Ammon.

SCHENTI. Nom égyptien d'une sorte de pagne bridé sur les hanches au moyen d'une ceinture.

SCHESCHANQ Iᵉʳ. Fondateur de la XXIIᵉ dynastie ; il descendait d'une simple famille de prêtres ; son père s'appelait Nimrod : il lui consacra un culte à Abydos. Après le schisme des dix tribus, Scheschanq donna asile à Jéroboam, envahit avec lui Juda et pilla Jérusalem en 962. Son prénom se lit : *Ra-hex-kheper-sotep-en-ra*.

SCHESCHANQ III. Prénom : *Ra-user-ma-sotep-en-amen*. Son règne dura 51 ans.

SCHESCHANQ IV. Prénom : *Ra-aa-kheper*. Il est séparé du précédent par le roi *Pamaï* que nous a révélé la tombe d'Apis. Scheschanq IV a régné au moins 36 ans. Il y a eu contre les Scheschanq une réaction attestée sur les monuments par des martelages.

SCHOU est proprement la déification de la lumière du disque solaire. Il est représenté soutenant le ciel et symbolise ainsi la force cosmique du soleil (1).

SEB. Les dieux sont nés de Nout, le Ciel, et de Seb, la Terre. Seb est souvent représenté couché à terre, les membres couverts de feuillages, tandis que le corps de Nout se courbe en voûte au-dessus de lui. La végétation terrestre est représentée quelquefois par le titre que reçoit Seb de « seigneur des aliments, » ou par la forme ithypallique donnée à ce dieu.

SEBEK, représenté avec une tête de crocodile que surmontent le disque du soleil et les cornes du bélier, est

(1) Cette attribution est d'autant plus certaine que Schou est représenté sur une boîte de momie soutenant le corps de la déesse Nout (le ciel) et la tête surmontée du signe *peh* « force. »

un dieu solaire. Dans un papyrus du Caire, il est appelé fils d'Isis et il combat les ennemis d'Osiris : c'est une assimilation complète à Horus. Le culte de Sebek est ancien, car le nom de ce dieu a été mis à contribution par les rois de la XIII^e dynastie.

Sebekhotep II et III. L'histoire de ces rois, que l'on classe dans la XIII^e dynastie, est encore inconnue. Notre musée possède une statue colossale en grès de Sebekhotep III.

Sekhet. Déesse à tête de lionne, que surmonte le disque du soleil, et qui représense l'ardeur dévorante et funeste de cet astre; aussi est-elle chargée de châtier par le feu les réprouvés de l'enfer égyptien.

Selk. Déesse dont la tête est surmontée d'un scorpion. C'est une forme d'Isis qui n'est pas expliquée. Selk est chargée de la protection des entrailles contenues dans les canopes.

Sérapéum. Tout mort devenant un osiris (voy. ce nom), Apis mort s'appelait *Osor-api*, que les Grecs ont transformé, par aphérèse, en Sérapis : le Sérapéum était le nom qu'ils donnaient à la tombe d'Apis ; c'est cet ensemble de souterrains que M. Mariette a eu l'heureuse fortune de découvrir entre les villages d'Abousir et de Sakkarah, et qui comprenait en réalité deux Sérapéums : le Sérapéum grec construit par Ptolémée-Soter I^{er}, et le Sérapéum égyptien construit par Aménophis III, qui avait contenu soixante-quatre Apis et qui a enrichi notre musée d'une quantité considérable de monuments de toute nature et du plus grand intérêt. Si le culte d'Apis date, comme on le croit, de la deuxième dynastie, il doit exister d'autres sépultures remontant à l'ancien empire et qui sont encore à trouver.

Set. Le culte de ce dieu a subi deux phases historiques. Lorsqu'il fut en honneur et compté au nombre des grands dieux d'Abydos, Set paraît avoir eu un rôle solaire et de dieu vaillant, analogue à celui qu'eut plus tard le dieu thébain *Mont* ou *Mentou*, rôle dans lequel il figure comme adversaire du serpent Apap, le symbole du mal et des ténèbres; puis, par suite de revirements

politiques, vers la XXIIᵉ dynastie, le culte de Set est aboli, ses images sont détruites. Il est difficile de préciser comment et à quelle époque il fut introduit dans la fable osiriaque pour y personnifier le mal et devenir l'adversaire d'Osiris. (Voy. Osiris.)

SE-T-AMEN, princesse de la XVIIIᵉ dynastie, fille d'Aménophis III et de Taïa.

SÉTI Iᵉʳ, MERENPTAH. Prénom : *Ra-ma-men*. Second roi de la XIXᵉ dynastie, il dirigea des expéditions victorieuses contre les nomades de l'Arabie, les Khétas, les Arméniens et les Assyriens. Son père l'avait associé de bonne heure à la couronne, après lui avoir fait épouser une princesse nommée Touaa, que des droits héréditaires rattachaient à l'ancienne souche royale : cet acte de Ramsès Iᵉʳ avait pour but de légitimer aux yeux des Egyptiens la nouvelle dynastie qu'il fondait. Les principaux monuments de Séti Iᵉʳ, dans lesquels on retrouve intactes les traditions du bel art de la XVIIIᵉ dynastie, sont le grand temple d'Osiris à Abydos, le palais de Gournah et l'imposante salle hypostyle de Karnak.

SÉTI II, MERENPTAH. Prénom : *Ra-user-kheperou-amen*, fils du Meneptah sous lequel M. de Rougé place le passage de la mer Rouge; son histoire est encore obscure.

SISTRE. On agitait le sistre en signe de joie. Des simulacres de sistre en terre émaillée, à tête d'Hathor surmontée d'un naos, étaient déposés dans les tombeaux après avoir été brisés en témoignage de deuil.

SMER-UA. Qualification honorifique très-usitée sous les anciennes dynasties et remise en honneur à l'époque saïte : on lui attribue le sens de « familier du prince, courtisan. »

SOKARI, nommé « celui qui réside dans le cercueil » et figuré quelquefois au moyen d'une tête d'épervier (emblème de renaissance, voy. *Horus*) surgissant du cercueil; il paraît symboliser un état transitoire proche de la résurrection. Le nom de ce dieu est souvent accolé à ceux d'Osiris et de Ptah, forme matérielle d'Osiris.

Sokari (barque de). La barque employée pour les promenades de l'image de Sokari s'appelait *Hennou*: elle sert parfois de déterminatif au nom de ce dieu.

Supti. Forme d'Horus adorée dans le 20e nome de la Basse-Egypte (*Arabia*), sous l'emblème de l'épervier momifié et avec le titre de « seigneur de l'Orient. »

T

Ta ou *Ta-t* ou boucle de ceinture. Amulette en pierre dure, en pâte de verre ou en bois de sycomore doré, mais le plus souvent en cornaline, en jaspe ou en quartz rouge opaque, que l'on suspendait au cou de la momie : le texte spécial du chap. 156 du Livre des Morts, gravé sur ce phylactère, plaçait le défunt sous la protection d'Isis. Le *Ta* est souvent représenté avec le *dad*, dans la main des figurines funéraires de grande dimension.

Tahraka ou mieux *Taharqa*. Le règne de Taharqa, dernier roi de la dynastie éthiopienne, fut presque entièrement absorbé par sa lutte contre les Assyriens, dont l'issue fut un pillage complet de l'Égypte par Assurbanipal (Sardanapale).

Taïa, femme d'Aménophis III, était fille d'un *Iouaa* et d'une *Touaà*. Ces noms, ainsi que ceux de *Ouaï*, *Iouiou*, *Naï* qui apparaissent à cette époque, ne sont ni égyptiens ni sémitiques : M. de Rougé les supposait libyens et pensait que les Pharaons avaient été chercher, par amour du changement, des odalisques parmi la race blanche. Les chairs de ces reines sont en effet peintes en rose et en blanc dans les tombeaux.

Takelot ou **Takelotis** I^{er}. Prénom : *Ra-hez-sotep-en-amen-nuter-hyq-ouas*. Ce roi, dont le nom est évidemment assyrien (cf. Tiglat, Tigre), se classe dans la XXII^e dynastie. Son histoire est inconnue.

Tanis. Cette ville, au nord-est du Delta, a eu dernièrement dans la science un regain de popularité par suite des belles découvertes qu'y a faites M. Mariette. Les ruines de Tanis lui ont livré de remarquables monuments de diverses époques de l'histoire égyptienne; mais les plus intéressants sont ceux du temps des Pasteurs qui ont eu pour résultat de préciser nos idées, sinon sur l'origine, au moins sur le caractère de ces envahisseurs : on a dû renoncer à les considérer comme des barbares et des dévastateurs lorsqu'on a vu surgir ces beaux sphinx à tête humaine coiffée d'une crinière de lion, d'un aspect étrange et grandiose, qu'ils ont laissés sur le sol de Sân, et qu'on a reconnus pour leur œuvre, malgré les martelages des pharaons postérieurs. Voyez *Pasteurs*.

Teti ou Teta, deuxième roi de la première dynastie dont on ne connaît que le nom.

Thinis, en égyptien *Teni*. Capitale du 7ᵉ nome de la Haute-Egypte.

Toth. C'est la Raison, la Sagesse, « le Seigneur des divines paroles, » le Verbe; c'est lui qui a donné à Osiris la vérité, l'autorité de parole, car il est le *seigneur de la vérité*, le *mari de la vérité*, le *prophète de la vérité*. J'emprunte à un papyrus de Turin la plupart des définitions qui suivent : « Toth a organisé le monde, il a présidé à la création sur son escalier. » Il a débrouillé le chaos « en discernant Horus de Set (c'est-à-dire le Bien du Mal), » et en faisant succéder le jour à la nuit, d'où cette notion « qu'il illumina les deux mondes lorsqu'ils étaient ténèbres. » Son rôle de dieu-lune découle peut-être de là.

De même qu'il a chassé les ténèbres primordiales, il chasse la nuit de l'âme, l'erreur et les mauvais principes, *ennemis* de l'homme. Toth est représenté avec une tête d'Ibis : cet oiseau et le singe cynocéphale lui sont consacrés.

Tout-ankh-amem, prénom : *Ba-kheprou-neb*, roi de la XVIIIᵉ dynastie, qui paraît avoir fait des campagnes au sud de l'Egypte et de l'Asie, car un monument le repré-

sente recevant des tributs des Assyriens et des Éthiopiens.

Touthmès I^{er}, prénom : *Ra-aa-kheper-ka*. Ce roi est le premier qui ait fait pénétrer les armées égyptiennes en Asie. Une inscription dit qu'il étendit ses frontières jusqu'en Nubie et jusqu'au *Naharaïn* (Mésopotamie). Ninive fut atteinte. XVIII^e dynastie.

Touthmès II, prénom : *Ra-aa-kheper-en*. Touthmès I^{er} avait, avant de mourir, nommé *roi* (sic) sa fille Hatasou au détriment des deux frères qu'elle avait. Après avoir quelque temps subi sa régence, Touthmès II parvint à s'emparer de l'autorité, réprima une révolte en Éthiopie et fit une expédition en Asie. Son règne fut court. Voy. *Hatasou*.

Touthmès III, prénom : *Ra-men-kheper*. Son règne est un des plus glorieux, sinon le plus glorieux de toute l'histoire pharaonique : en effet, ses annales, inscrites dans le sanctuaire de Karnak, nous apprennent qu'il soumit à l'Egypte une grande partie de l'Asie : Babel, Ninive et Assour lui payaient tribut.

Touthmès IV, prénom : *Ra-men-kheperou*. C'est faire un suffisant éloge de ce roi que de dire qu'il réussit à maintenir les limites du vaste empire légué par son prédécesseur.

Toum ou Atmou. « Nom du soleil couchant ou plutôt du soleil avant son lever. Cette forme avait précédé l'autre dans les idées cosmogoniques. Atoum était la source de l'être et l'échelon le plus élevé de la divinité. C'était le soleil avant sa manifestation lumineuse, comme symbole de la divinité dans son existence première, avant toute manifestation par ses œuvres. » (E. de Rougé.)

U

Uez. Un talisman en forme de colonnette s'épanouissant en fleur de lotus et recouverte d'inscriptions empruntées au texte spécial des chapitres 159 et 160 du Livre des Morts, était, suivant la prescription de ce livre même, placé au cou des momies. Cette colonnette est toujours en pierre verte (feldspath), car elle reproduit l'hiéroglyphe exprimant l'état de ce qui est vert, verdoyant et par suite florissant et prospère. Le sens de l'amulette s'explique de lui-même.

Uræus. Aspic *hajé*, ayant la faculté singulière de dilater à volonté la partie antérieure de son corps. L'uræus symbolise la divinité et la *royauté* (les Grecs l'appelaient *Basilic*), ainsi que les deux divisions du ciel. Un uræus sur une corbeille désigne la souveraineté sur la Basse-Egypte.

Usertesen Ier, prénom : *Ra-kheper-ka*, roi de la XIIe dynastie. Son père, Amenemha Ier l'associa à la couronne l'an 21 de son règne. Usertesen fit une campagne en Ethiopie, d'où il rapporta une grande quantité d'or. Il est un des fondateurs du temple de Karnak. Son règne fut affligé par une famine.

Usertesen II, prénom : *Ra-kha-kheper*. Rien d'intéressant n'a été noté sur son règne.

Usertesen III, prénom : *Ra-kha-kaou*, paraît s'être particulièrement occupé d'expéditions contre les Nègres; les monuments constatent que son activité eut surtout pour théâtre le midi de l'Egypte. Touthmès III lui éleva un temple à Semneh.

V

Vanneau. On a assimilé au vanneau l'oiseau nommé *Bennou* par les hiéroglyphes. Le *Bennou* est un symbole de résurrection et a dû donner naissance au mythe du Phénix.

Vautour, symbole de la maternité; il sert à écrire le mot « mère » et le nom de la déesse thébaine *Maut* qui joue le rôle de récipient dans la cosmogonie religieuse des Egyptiens. La déesse *Souban* (1), qui symbolise la région du sud, est représentée sous la forme d'un vautour. Un vautour sur une corbeille désigne la souveraineté sur la Haute-Egypte.

Véridique. Qualification particulière à Osiris et aux morts qui lui sont assimilés. Voyez *Autorité de parole* et *Makherou*.

(1) Lecture contestée.

TABLE.

	Pages.
Avant-Propos	5
Bas-reliefs	7
Statues et Statuettes	9
Figurines funéraires	22
Têtes de Statuettes	50
Coiffures royales	54
Sphinx	55
Stèles	58
Vases	84
Cônes funéraires	95
Étoles	103
Série chronologique	104
Bagues	110
Amulettes et Bijoux	120
Empreintes et Cachets	132
Scarabées historiques	134
Scarabées mystiques	143
Monuments divers	152
Supplément	169
Glossaire	171

Paris. — Imp. de Ch. DE MOURGUES frères, r. J.-J.-Rousseau, 58.

www.ingramcontent.com/pod-product-compliance
Lightning Source LLC
Chambersburg PA
CBHW071532220526
45469CB00003B/746